JN059606

イラストと史料で見る

中国の服飾史入門 古代から近現代まで

訳・監修
古田真一
栗城延江

著
劉永華

マール社

目次

色帯の長さは、各時代の長さを表すものではありません。

上古 ……6
(紀元前 1600 年以前)

殷代 ……7
(前 1600 ～前 1046 年)

西周時代 ……12
(前 1046 ～前 771 年)

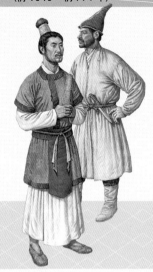

コラム 服飾は、文化の
扉を開くパスワード

驚くべき先史時代の「ハイテク」 ……10
殷代の小玉人像が着る服装の謎 ……11

新疆で驚愕の発見／
三千年前のコート ……15

秦代 ……26
(前 221 ～前 207 年)

漢代 ……31
(前 206 ～ 220 年)

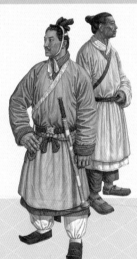

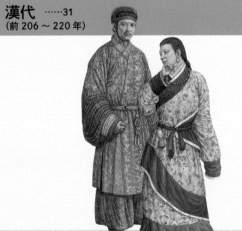

50 グラムにも満たない超軽量の衣服 ……36
「襌衣」それとも「襢衣」 ……37
ギリシア、ペルシャのスタイルが密かに流行 ……38
天下を統一できるか否かは、軍服を見ればわかる／
漢代の軍服と官服 ……39

秦代の服飾研究に関する難題 ……29
襠ありズボンをはいて戦場へ ……30

春秋時代 ……16
（前770〜前476年）

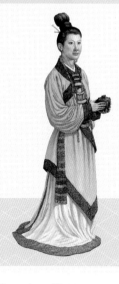

戦国時代 ……20
（前475〜前221年）

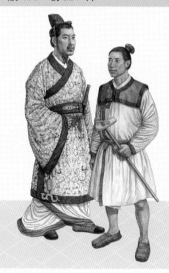

歴史から消えた芮国／
春秋時代の貴族の華麗な金玉飾り ……18

12ヶ月を身につける／
深衣を仕立てる決まり事 ……25

魏晋時代 ……42
（220〜420年）

南北朝時代 ……50
（420〜589年）

隋代 ……56
（581〜618年）

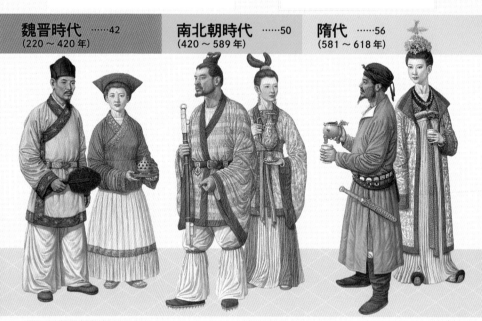

曹操への「悪質なデマ」 ……47
奇妙な服装か、それとも魏晋の風格か ……48
なぜ年頃の女性を「黄色い花の娘」と呼ぶのか ……49

少数民族の服装が
漢民族に与えた影響 ……53

唐代 ……58
(618 ~ 907 年)

五代十国時代 ……66
(907 ~ 979 年)

宋代 ……70
(960 ~ 1279 年)

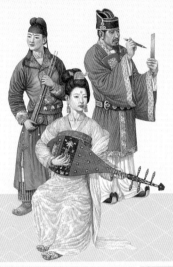

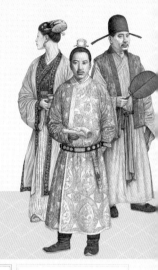

幞頭の話 ……63
唐代のユニークな化粧法
　　　　　　　……64

斜紅のメイク／唐代の宮中で大流行 ……69
武将もエレガントな着こなしに ……69

中国一の錦袍 ……76
女性のファッションは
軍服に由来する ……77

明代 ……89
(1368 ~ 1644 年)

清代 ……100
(1644 ~ 1911 年)

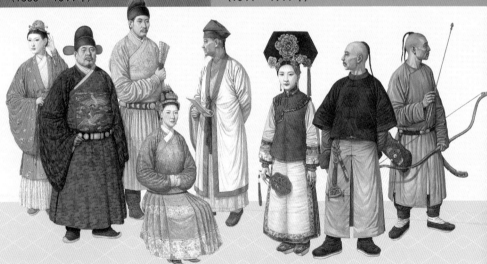

鳳冠に霞帔／明代女性の一生の憧れ ……96
霞帔ペンダントの話 ……98
三秒で身分を識別／明代官服制度の改革 ……99

十は従い十は従わず ……108
足元の錦の刺繍が悲しみを隠す ……110
いつ頃から靴を履くようになったのか／靴の歴史 ……111

遼代 (907〜1125 年) 西夏時代 (1038〜1227 年)
金代 (1115〜1234 年) ……79

元代 ……84
(1271〜1368 年)

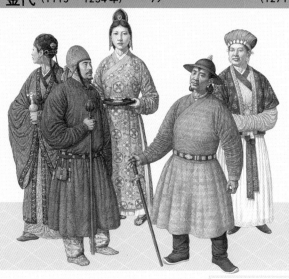

質孫服 400 年に渡って流行 ……87
つま先まで武装した軍用ブーツ ……88

中華民国時代 ……116
(1912〜1949 年)

中華人民共和国時代 ……120
(1949 年〜現在)

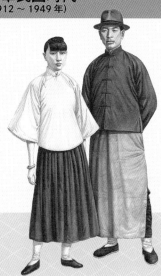

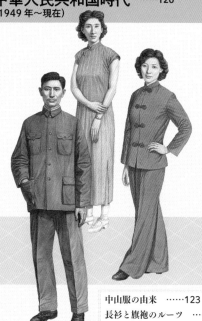

軍服のミニ・ヒストリー ……113
官位を頭上に戴く ……114
清軍における近代化のスタート ……115

中山服の由来 ……123
長衫と旗袍のルーツ ……124

読者への手紙 ……126

〔 〕は訳者による註釈
〈 〉は読み仮名。ひらがなは日本語読み、
カタカナは中国語読み

「茹毛飲血〈じょもういんけつ〉〔獣の生肉を食べ、
その血をすする原始の生活〕」の諺〈ことわざ〉が
示すように、太古の人々は衣服を用いず、冬は
毛皮を着用し、夏は葉や草を羽織ることによっ
て、暑さ寒さを凌いでいた。南宋画家の馬麟が
描いた、中国の始祖とされる伏羲〈ふくぎ〉像は、
鹿の毛皮を身にまとい、豹の毛皮を下半身に巻
いており、まさにその通りの姿である。

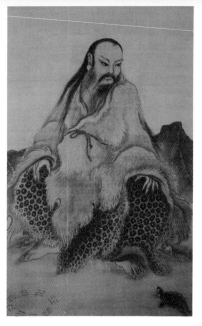

🔺 蚕形をした牙製彫刻：河南省鄭州市双槐
樹遺跡出土。この出土品からは、中国の祖先
がすでに養蚕技術を習得し、さらに絹糸で
作った衣服を着用していたことがうかがえ
る。中国では、殷、周時代から、上衣下裳〈じょ
ういかしょう〉〔上着と下袴〈したばかま〉〕とい
う伝統的な服装スタイルを作り上げてきたの
である。

◀ 骨針：山頂洞人〈さんちょうど
うじん〉は、約 13,000 年前、す
でに寒さを凌ぐ必要から、毛皮を
縫うための骨針を使用していた。

（1）1930 年、北京市周口店の
山頂洞人住居遺跡から出土した骨
針。

（2）河南省鄭州市の双槐樹遺跡
から出土した骨針。

（3）浙江省蕭山の新石器時代遺
跡から出土した骨針。

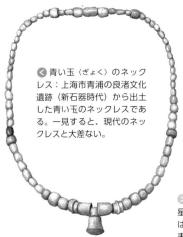

◀ 青い玉〈ぎょく〉のネック
レス：上海市青浦の良渚文化
遺跡（新石器時代）から出土
した青い玉のネックレスであ
る。一見すると、現代のネッ
クレスと大差ない。

（1）　（2）　（3）

▶ 青銅頭像：四川省広漢市三
星堆から出土。この青銅の頭像
は、後頭部に大きな三つ編みが
表されている。三つ編みの編み
方は基本的には現代の女性と同
じであるが、当時は男性のヘ
アースタイルであった。

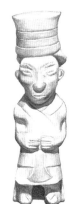

青銅製立人像：1986年、四川省広漢市三星堆において、高さ2.62メートルの青銅製の立人像が出土した。この立人像は、上衣下裳の服装スタイルで、衣服の装飾や肩にかかる帯が非常に明瞭に表現されており、この地方の部族の首領が着用した華麗な服飾の一端が見て取れる。

玉人像〈ぎょくじんぞう〉：ハーバード大学フォッグ美術館収蔵の殷代玉人像。この玉人像は、これまでのところ、中国における最古の服装スタイルを明瞭に示す彫像である。

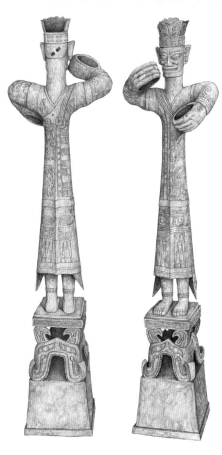

玉人像：河南省安陽市殷墟の婦好墓から出土。この玉人像は、上のフォッグ美術館収蔵の像と同様、上衣下裳のスタイルや、殷代の貴族が好んだ冠（現代の帽子）をかぶる習慣がはっきりと見て取れる（p.11参照）。

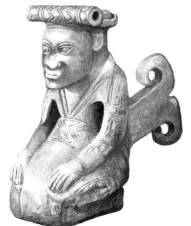

陶製のブーツ：青海省楽都の新石器時代後期（前1400年頃）の遺跡から出土。この靴は、雪の上を歩く時に履く現代のブーツとほとんど同じようである。

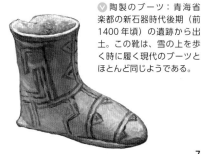

青銅頭像：四川省広漢市三星堆から出土。殷代の平民や奴隷の頭部は、頭巾をかぶる場合と、髪を三つ編みにする場合があった。この青銅の頭像は、回文〈かいもん〉の施された頭巾をかぶっている。

7

殷代 (前1600〜前1046年)

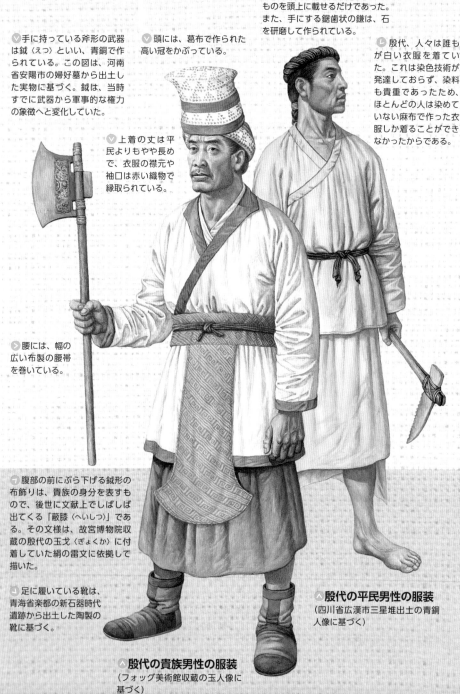

手に持っている斧形の武器は鉞〈えつ〉といい、青銅で作られている。この図は、河南省安陽市の婦好墓から出土した実物に基づく。鉞は、当時すでに武器から軍事的な権力の象徴へと変化していた。

頭には、葛布で作られた高い冠をかぶっている。

平民は、布を捻じって輪にしたものを頭上に載せるだけであった。また、手にする鋸歯状の鎌は、石を研磨して作られている。

殷代、人々は誰もが白い衣服を着ていた。これは染色技術が発達しておらず、染料も貴重であったため、ほとんどの人は染めていない麻布で作った衣服しか着ることができなかったからである。

上着の丈は平民よりもやや長めで、衣服の襟元や袖口は赤い織物で縁取られている。

腰には、幅の広い布製の腰帯を巻いている。

腹部の前にぶら下げる鉞形の布飾りは、貴族の身分を表すもので、後世に文献上でしばしば出てくる「蔽膝〈へいしつ〉」である。その文様は、故宮博物院収蔵の殷代の玉戈〈ぎょくか〉に付着していた絹の雷文に依拠して描いた。

足に履いている靴は、青海省楽都の新石器時代遺跡から出土した陶製の靴に基づく。

殷代の平民男性の服装
（四川省広漢市三星堆出土の青銅人像に基づく）

殷代の貴族男性の服装
（フォッグ美術館収蔵の玉人像に基づく）

骨笄〈こっけい〉：河南省安陽市殷墟から出土。これは、女性が髪に挿した装飾品である。

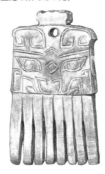

玉梳〈ぎょくそ〉：河南省安陽市殷墟の婦好墓から出土。これは、殷代の女性が使用した獣面文様の玉梳である。当時の技術では、こうした文様を玉梳に彫刻することは至難の業であった。

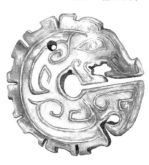

玉佩〈ぎょくはい〉：河南省安陽市殷墟から出土。この蟠龍文〈ばんりゅうもん〉の玉佩は、貴族の男性が衣服から垂らした装身具の一種である。

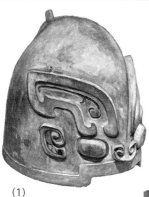

(1)

鎧や兜は戦闘のための衣服である。古代、人々は誰もが兵士であったため、鎧の内側に着用する衣服は男性の日常着であった。また、鎧や兜は古代武器の一種であるが、身につけることから服飾に含まれる。

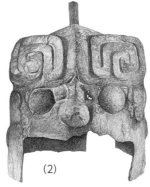

(2)

青銅の兜：古代の将兵は、頭部を防護する「冑〈ちゅう〉」をかぶったが、その大部分が青銅製で、出土例も比較的多い。この2点の兜は、江西省新幹県太洋洲(1)、および河南省安陽市(2)の殷代墓から出土した実物に基づく。

革製兜の圧痕：原始の兜は、そのほとんどが皮革で作られていた。皮革は朽ちやすいため、殷代の革製の兜は発見されていない。ただ1935年に河南省安陽市の殷代墓群において、泥土に付着した、漆で彩絵を施した皮革の圧痕が発見された。その圧痕の面積や形状から判断すると、それは革製の兜の一部である可能性が高い。この図は現場で描いたその圧痕である。

9

＝驚くべき先史時代の「ハイテク」＝

　中国の有名な諺に、「鉄の杵も努力して磨き続ければ針になる」というのがある。これは、一生懸命に努力すれば何事も成し遂げることができるという意味で用いられるが、よくよく考えてみると、鉄の杵を細くなるまで磨いても針にはならない。なぜならば、針の最も肝心な点は針穴であり、この穴があるからこそ糸を通して縫うことができるのである。さらに、細い針の上に小さな穴をあけることを考えると、それは鉄の杵を磨いて針にするよりも遥かに困難な作業であり、もし工具がなければ、おそらく不可能であったに違いない。しかし驚くべきことに、中国では約1.3万年前の旧石器時代に、すでにそれを成し遂げていたのである。

　山頂洞人の遺跡から出土した骨針は、現在の針よりも大きいが、形状や仕組みはほぼ同じである。読者の中には、骨針は金属製の針よりも柔らかいので作るのも簡単だろう、と思う人もいるかもしれない。もちろん、材質についていえば、骨針は金属製の針よりも間違いなく研磨しやすい。しかし、たった約3ミリの太さの骨針の頭部に小さな穴をあけることは、決してたやすいことではあるまい。冒頭に挙げた鉄の杵を磨いて針にする諺が、穴をあけることまでは言及していないのは、努力すれば成し遂げられることの例えに過ぎないからである。では、山頂洞人はどのような方法で針に穴をあけたのであろうか。おそらく彼らは、数多くの石の中から硬い石を見つけ出し、叩き割って角を鋭くしたり、先端を尖らせたりした後、それを用いて慎重に慎重を重ねながら、研磨を終えた骨針に穴をあけていったのであろう。そうした長時間にわたる絶え間ない努力の末、ついに小さな穴が開き、これにより針に糸を通して衣服を縫うことができたのである。また針穴をあける過程で、加工の失敗により、どれほど多くの骨針が欠けたり折れたりしたことであろうか。そのように考えると、遺跡から出土した骨針は、数十本、数百本、さらには千本以上の研磨した骨針の中から生まれた、数少ない完成品の一つであったことがわかる。

　当然のことながら、骨針の製造技術がしだいに進歩することにより、新石器時代には、中国では非常に精緻で美しい骨針を作り出すまでになっていた。まさに骨針は、その時代の最も優れた「ハイテク」製品であったといえよう。

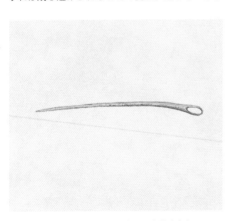

骨針　先史時代　北京山頂洞人遺跡出土

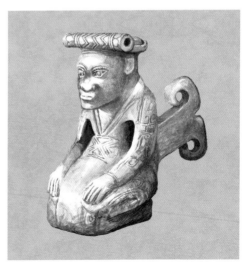

玉人像　殷　河南省安陽婦好墓出土

上古

＝殷代の小玉人像が着る服装の謎＝

1976年、河南省安陽市の西北に位置する小屯村において、殷代の王族の墓が発見された。墓室は小規模であったが、保存状態は良好で、青銅器、玉器、骨器など1928点もの精美な副葬品が出土した。それらは、いずれも精巧な技術を駆使して作られた国宝級の文物ばかりで、殷代の手工業が高度なレベルに達していたことを如実に示すものであった。

出土した大部分の青銅器には、「婦好」の2文字の銘文が添えられていた。婦好は、殷王・武丁の妻であると同時に、武将として中国の歴史に登場する最初の女性で、幾度となく軍を率いて出兵し、殷王・武丁を補佐し、数々の輝かしい軍功を挙げたことで知られる。安陽の殷墟から出土した1万余点の甲骨のうち、なんと200点以上の卜辞が彼女に関するものであったことからも、その存在の大きさがうかがえよう。

婦好墓から出土した玉器の中でも、高さ7センチの玉人像は、殷、周時代の玉器芸術の優品であるだけでなく、当時の服装を知る重要な物証となることから、服飾史においても大いに注目を集めた。玉人像は、正座した姿で両手を膝の上に置き、交領〔胸前で重ね合わせる襟〕の衣服に裳（はかま）を着用し、幅広の腰帯を締め、上着と腰帯を華麗な文様で飾っている。そして、頭部には帯で作られた輪状のかぶり物を戴き、額の上方に筒状の冠飾りを施す。

この玉人像は、夏、殷の服飾研究にとって以下のような貴重な情報をもたらした。

①殷代の貴族の服飾は上衣下裳で、腰に帯を締めており、この形式は同時期の出土作例とすべて一致する。

②玉人像の冠飾りは、おそらく殷代の女性貴族の頭部の飾りを表現したものであり、現在のチベット族やヤオ族など、古い歴史を有する少数民族の中にも、布を筒状に巻いて女性の頭部の前方を飾る形式が見られる。

また、次のように考える研究者もいる。

③玉人の冠飾りは、古代の文献に記された、夏、殷以来の奴隷主や貴族の冠帽である「毋追」「冔」「章甫」「委貌」などの表現であり、あるいはそれらと何らかの共通性や近似性があるものと思われる。

④玉人像は婦好墓の副葬品であるからには、多少なりとも婦好本人と関係があろう。もし、玉人の服装が婦好の姿をあらまし表現しているとしたら、太古の時期には貴族の男女は共通した冠服を着用し、また王の服や王妃の服といった明確な区別はなかったと推定することができる。婦好は武将であったので、性別による服装上の差異はいっそう不明瞭になっていたのかもしれない。

婦好墓からは、青銅製の武器もいくつか出土したが、その中の重さ9キログラムの銅鉞〔まさかり〕は、婦好が戦闘で使用した武器であると言われている。鉞とは斧のことで、先秦時期には儀式に用いるものを「鉞」と呼び、武器や道具として使用するものを「斧」と呼んだ。このような重い武器を持って果敢に戦うことができる女性は、おそらく卓越した武勇の持ち主に違いないことから、殷王・武丁と同じような服装であったと考えるのが妥当であろう。

河南省婦好墓から出土した一級品の文物は、主に中国国家博物館と河南博物院に収蔵されている。私たちはそれらを鑑賞することにより、約3200年前の殷王朝で活躍した女性武将の輝かしい姿を感じ取ることができるのである。

西周時代 <small>（前1046〜前771年）</small>

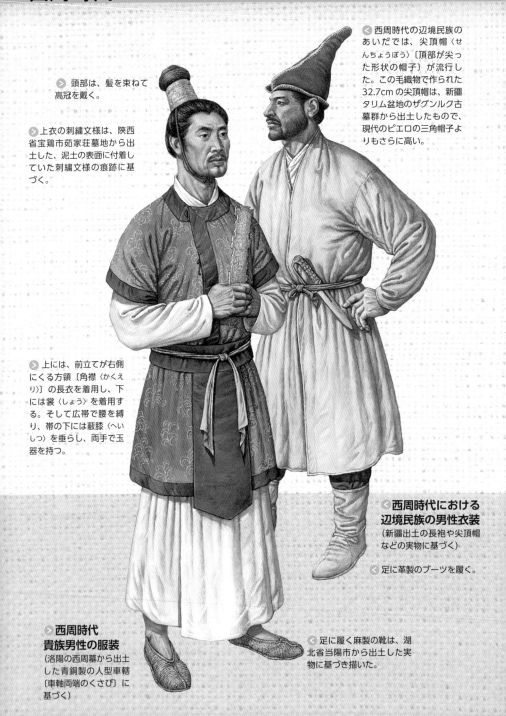

▷ 頭部は、髪を束ねて高冠を戴く。

▷ 上衣の刺繍文様は、陝西省宝鶏市茹家荘墓地から出土した、泥土の表面に付着していた刺繍文様の痕跡に基づく。

◁ 西周時代の辺境民族のあいだでは、尖頂帽〈せんちょうぼう〉〔頂部が尖った形状の帽子〕が流行した。この毛織物で作られた32.7cmの尖頂帽は、新疆タリム盆地のザグンルク古墓群から出土したもので、現代のピエロの三角帽子よりもさらに高い。

▷ 上には、前立てが右側にくる方領〔角襟〈かくえり〉〕の長衣を着用し、下には裳〈しょう〉を着用する。そして広帯で腰を縛り、帯の下には蔽膝〈へいしつ〉を垂らし、両手で玉器を持つ。

◁ **西周時代における辺境民族の男性衣装**
（新疆出土の長袍や尖頂帽などの実物に基づく）

◁ 足に革製のブーツを履く。

▷ **西周時代 貴族男性の服装**
（洛陽の西周墓から出土した青銅製の人型車轄〔車軸両端のくさび〕に基づく）

◁ 足に履く麻製の靴は、湖北省当陽市から出土した実物に基づき描いた。

西周時代の服飾は、殷代の上衣下裳の制度を踏襲したが、絹の紡織技術の発達により、上流階級の衣装は殷代のものよりも華麗であった。また服飾スタイルも、北方民族の影響を受けながら変化を見せ始めたことに加え、男女とも玉を用いた佩飾〈はいしょく〉を重視するようになっていった。袞冕〈こんべん〉制度も西周時代に規範ができ上がり、完成されたものとなった。

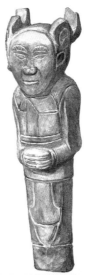

玉人像：山西省臨汾市曲沃〈きょくよく〉県から出土した西周時代の玉人像。頭上には先端の尖った高冠を戴き、腰前には蔽膝を垂らしている。また、耳にはイヤリングをつけているようで、着衣から見ると貴族の女性の服装と思われる。

浅黄色の褐〈かつ〉〔粗雑な毛織物〕の長衣：1992 年、新疆ウイグル自治区鄯善のスバシ墓地から出土。西周時代、西域の人々は中原地方の服装とは異なり、現代のコートのような長い袍〈ほう〉を着ていた（p.15 参照）。

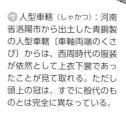

人型車轄〈しゃかつ〉：河南省洛陽市から出土した青銅製の人型車轄〔車軸両端のくさび〕からは、西周時代の服装が依然として上衣下裳であったことが見て取れる。ただし頭上の冠は、すでに殷代のものとは完全に異なっている。

茶色の毛織物でできた前開きの長袍〈チャンパオ〉：これは、1985 年に新疆タリム盆地のザグンルク古墓群から出土したもので、袖口と裾は赤い毛織物で縁取られている。この長袍は、現代のマントと非常によく似ている。

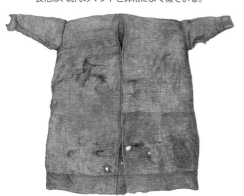

玉人像：洛陽市東部から出土した玉人像である。頭部の両側に見られる突起した装飾は、女性の簪〈かんざし〉であろう。衣服は、青銅製の人型車轄の人物像と同様、方領〔角襟〕で腰前に蔽膝を垂らす。この玉人像は、貴族女性を表現していると考えて間違いあるまい。

13

西周時代 （前1046～前771年）

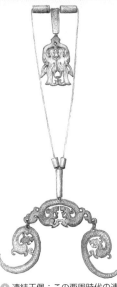

玉佩飾〈ぎょくはいしょく〉：河南省平頂山から出土。西周時代に、貴族の夫人が身につけていた玉佩である。春秋時代の実物（p.16）と照らし合わせてみると、頂部に掛けるネックレスが足りないことが知れる。

七璜〈しちこう〉**玉佩**：陝西省韓城から出土。西周時代の小国の王が胸前に掛けていたこの玉佩は、7個の璜を連珠によって繋げたもので、皇帝の玉佩に次ぐ高級な装身具であった。

玉項鏈〈ぎょくこうれん〉：河南省三門峡から出土。西周時代、虢国〈かくこく〉の君主の夫人であった梁姫〈りょうひ〉が身につけていた玉製のネックレスである。

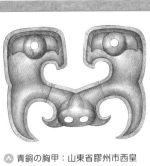

連結玉佩：この西周時代の連結玉佩は、河南省金村から出土した実物に基づく。

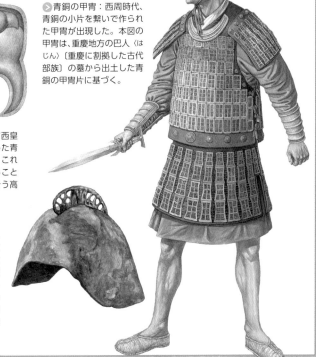

青銅の甲冑：西周時代、青銅の小片を繋いで作られた甲冑が出現した。本図の甲冑は、重慶地方の巴人〈はじん〉〔重慶に割拠した古代部族〕の墓から出土した青銅の甲冑片に基づく。

青銅の胸甲：山東省膠州市西皇姑庵遺跡の西周墓地から出土した青銅の胸甲〔胸の防具〕である。これを革製の鎧の表面に縫い付けることにより、鎧の防御効果をいっそう高めた。

青銅の兜：西周時代の兜は、そのほとんどが青銅で作られていたが、表面に文様を施すことは基本的にはなかった。北京市昌平から出土した西周の兜は、頂部に透かし彫りの装飾があるだけで、ほかには何の文様も施されておらず、簡素で派手さは見られない。

＝新疆で驚愕の発見／三千年前のコート＝

1970年代後半、新疆ウイグル自治区鄯善県のスバシ村で、紀元前1000年頃の遺跡が偶然に発見された。この遺跡では住居跡も見つかったが、それ以上に多かったのは古墳の数で、そこからは生活用品、労働に使う道具、狩猟用の弓矢がたくさん出土した。そして、興味深いことに、1号墓の男性ミイラが身につけていた衣服や靴や帽子は、ほぼ完全な状態で残っていたのである。これほどまでに保存状態が良好だったのは、新疆の気候（乾燥、冬の寒さ、昼夜の大きな温度差など）のおかげであり、これまでに発見された古代の織物や衣服の大部分も新疆から出土している。この墓の男性は、粗い生地の布で作られた、クリーム色のコートを着て埋葬されていた。このコートが作られた年代を示す文字資料は出土しなかったが、放射性炭素（C14）によって墓の年代測定を行ったところ、紀元前1000年頃の古墳であるとの結果が出た。これにより、男性が着ていたコートは中国で最も古い、そして最も保存状態のよい3000年前の衣服であり、西周時代初期（鉄器時代初期に相当）のものであることが判明したのである。

このクリーム色のコートは、袖が細く前開きに作られ、ボタンや紐で止めた痕跡はなかった。もしかしたら、着用後に腰ベルトで止めるタイプの衣服であったかもしれないが、いずれにせよ紐帯やボタンを必要としなかったと考えられる。この種の上着は、騎馬を得意とする遊牧民が着るのに適したものと思われ、漢から晋の時期の匈奴が着た上着と極めてよく似ている。

古代の中国は、歴史的に見ると北方地方は常に遊牧民族の侵入を受けてきた。『史記』の記述によると、黄帝の時代、北方には異民族の獫鬻が勢力を振るったとされ、彼らは周王朝の初めには獫狁（玁狁とも記す）と呼ばれた。さらに同じ時期、犬戎も北方で勢力を拡大し、西周を滅亡へと導くほどであった。また『礼記』王制には、古代の領土は「北は恒山を尽さず」と記されており、ここで言う恒山とは現在の河北省保定の大茂山を指すので、恒山より南は平地で漢民族が暮らし、北は山地で山戎が生活していたことがわかる。このように古代の文献を調べてみると、現在の陝西省東部、および山西省と河北省の広大な地域は、春秋時代以前はその大部分が遊牧民族の活動範囲であったことが理解できよう。そして、そこから遥か彼方の新疆も、西周時代は犬戎の生活圏であった可能性が高いことから、クリーム色のコートは犬戎の服であったのかもしれない。そうした推論は、この服装のスタイルが西周時代の漢民族のものとは異なることを考えると、かなり真実に近いのではないだろうか。3000年以上もの長い歳月は、数え切れないほどの歴史的事実を覆い隠してしまうが、調査や探究を通して、しばしば思いもよらないような発見や驚きを得ることもできるのである。

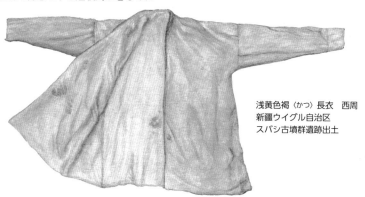

浅黄色褐〈かつ〉長衣　西周
新疆ウイグル自治区
スバシ古墳群遺跡出土

西周

春秋時代 (前770～前476年)

ⓐ ヘアースタイルは、河南省信陽市光山県の黄君孟夫人の髪型に基づく。女性は、髻〈もとどり〉を高く結い上げ、骨製の笄〈こうがい〉を挿す。骨製の笄は、河南省や陜西省などの殷・周墓から、数多くの実物が出土している。

ⓑ 耳に玉製のイヤリングを垂らし、首から4個の璜〈こう〉と4個の珩〈こう〉を連珠で繋げた玉佩〈ぎょくはい〉を掛け、腰には鳥の文様を透かし彫りした玉牌〈ぎょくはい〉に連珠を綴った装飾をつける。この3点の装身具は、山西省曲村遺跡の北趙晋侯墓地からの出土品に基づく。

ⓒ 春秋時代の貴族女性の服装
（湖南省などの楚墓から出土した木俑や帛画〈はくが〉に基づく）

ⓓ 彩絵木俑：湖南省長沙市の楚墓から出土。女性の曲裾〈きょくきょ〉〔カーブした裾〕深衣〈しんい〉〔上下が一体となった形式の衣服〕の様子が非常にリアルで鮮やかに描かれている。

ⓔ 女性の髪型：春秋時代、男女の髪型にも明瞭な違いが現れるようになった。河南省信陽市光山県の黄君孟夫婦墓から出土した女性墓主は、髪型がそのままの形状で残っており、髪を頭上に纏めて高く髻を結い上げ、木製の笄を挿していた。

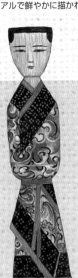

ⓕ 曲裾深衣は、湖南省長沙市で出土した彩絵木俑に基づく。上下の衣服の赤い縁飾りの文様は、陜西省韓城市の芮国〈ぜいこく〉墓地から出土した絹織物の文様に基づく。

⦿ 玉彫人頭像：河南省信陽市光山県の黄君孟
夫婦墓（春秋時代初期）から出土。この玉製の
人頭彫像からは、男性の髪型が明確に見て取れ
る。髪を上向きにまとめ、紐で縛っているよう
である。また両側の鬢〈びん〉の部分には、そ
れぞれ環状の髪が垂れ下がっている。

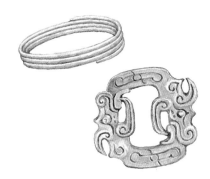

⦿ 金のブレスレット、金の衣飾り：陝西省韓
城市の芮国墓地から出土。春秋時代の女性が身
につけていた金製のブレスレットと、衣服の表
面に縫い付けられていた金製の装飾品である。

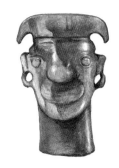

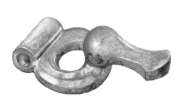

⦿ 玉帯鉤〈ぎょくたいこう〉：陝西省宝鶏市
益門村の春秋墓から出土。鴨の頭部の形状
に作られた帯鉤〔バックル〕である。

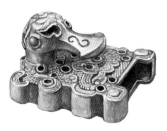

⦿ 金帯鉤：陝西省宝鶏市益門村の春秋墓
から出土。水鳥の形をした帯鉤で、春秋
時代の男性貴族が腰帯に用いた帯鉤であ
る。

春秋戦国時代は、中国の歴史書が記す最初の
戦乱の時代で、大規模な戦争が絶えず勃発し
た。戦争は、武器や甲冑などの生産技術を向
上させるとともに、人々の服装習慣にも影響
を及ぼしていったのである。

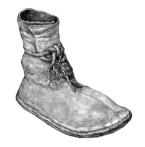

⦿ 革製ブーツ：高い筒型のブーツは、乗馬に
最適であった。この図は、新疆タリム盆地の
ザグンルク古墓群から出土した革靴で、なめ
し皮が用いられ、靴先のカーブの折目が規則
正しく整然と縫い上げられている。

＝歴史から消えた芮国／
春秋時代の貴族の華麗な金玉飾り＝

　中国の歴史のなかで、しばしば「八百里秦川」〔渭水流域に広がる平原〕と称された関中平野は、周王朝の発祥の地である。周の武王は、紂を討伐して周王朝を建国したのち、兄弟15人と姫姓の同族40人を諸侯に封じた。武王の意図は、肥沃な関中平野に都を築き、その周囲に大小の国々をくまなく配置することで、首都の防御を固めることにあった。しかし数千年もの間、関中平野は常に群雄が天下を争う戦場であったため、史書に記された古代の封建諸国は、まるで蒸発したかのように跡形もなく消えてしまい、現在ではその時代を理解することが難しい状況となっている。

　2004年の初冬、陝西省文物局は、韓城市梁帯村で周王朝の墓地を発見した。そして、3回にわたる大規模な発掘調査によって、西周、春秋、戦国の1300余基の墓が特定されたが、そのほとんどが身分の高い貴族の墓で、保存状態も良好であった。数年にわたる発掘の結果、これらの墓からは驚くことに3万6000点以上のさまざまな文物が出土したのである。出土した数多くの青銅器の銘文によれば、墓は芮、晋、虢、畢、蓼などの諸侯国に及んでおり、文献の上から存在が知られる芮、畢、蓼等の国のほかは、ほぼ何も知られていない国ばかりであった。

　梁帯村からの出土品の多くは、服飾に関連したもので、おそらく奴隷社会や封建社会の服装制度と関係があると考えられる。その実例として、27号墓から出土した七璜連珠組玉佩が挙げられる（p.14参照）。これは、女性用のネックレスではなく、当時の小国の男性が身分を示すために身につけた玉佩なのである。この玉佩は墓主の胸の辺りで見つかったが、考証によると、上下に7個の三日月形の横璜〔璧を半分にした形状の玉〕があるのは、公爵の位を表しているとされる。さらに、同じ墓から出土した青銅器の銘文によって、墓主人は芮の桓公であったことが判明した。芮の桓公は、七璜連珠組玉佩のような高級な玉佩を身につけていただけでなく、衣服の飾りにも数多くの金製品が用いられていた。例えば、彼の右肩にあった三日月形の金製肩飾りを観察すると、透かし彫りと彫刻によって2つの龍の文様が施され、上下の縁辺に小さな穴が数多く開けられていることがわかる。つまりこの穴は、糸を通して服に縫いつけるために用いられたことを意味する。さらに墓主の胸や腹部、とりわけ腰の周りには、数多くの龍形、四角形、三角形、獣面形、円形の金製飾りが並んでおり、いずれも衣服や腰帯の装飾品であった。そうしたことから、春秋時代の小国の男性でも豪華な服飾を身につけていたことが理解できよう。なかでも特に目を引くのが、墓主の腰にあった玉剣である。この玉剣は、全体が一個の玉を彫琢して作られた、極めて精緻なものであっただけでなく、さらに美しい文様が透かし彫りされた金製の鞘も配されていた。玉の剣と金の鞘の組み合わせは、中国の考古学史上、極めて珍しい出土例であり、鞘の作りから見て、この玉剣は帯に掛けて身につけたと考えられる。ということは、墓主の胸や腹部に散乱していた金製の装飾品のなかには、剣の帯に属する装飾品が数多く含まれているに違いない。

　梁帯村の芮国墓地にある26号墓は、出土した青銅器に刻された「仲姜」の銘文によって、芮の桓公の夫人であった芮姜の墓の可能性が高いことがわかった。この墓には、ネックレス、ブレスレット、ペンダント、アンクレットなど、女性用の玉製装身具が副葬されていたほか、手のひらに握っている玉製品もあった。また、台形を並べた形状の玉佩が出土したが、これは芮の桓公の七璜連珠組玉佩と同じような身分を表す玉飾りで、極め

て精緻に作られていた。さらには、龍の文様の柄が付いた玉製の短剣までも見つかった。唯一、芮の桓公墓の副葬品と異なる点は、桓公夫人のものには金製品が一つも含まれていなかったことである。それは、おそらく春秋時代の貴族の男女に定められた、服飾に関する等級制度に起因していると考えられる。

現在、韓城市の梁帯村遺跡一帯では、巨資を投じて遺跡博物館や関連する観光施設の建設が進められている。もし西安を訪れたなら、兵馬俑博物館を見学したあと、韓城に足を伸ばして春秋戦国時代の文化を体感してみよう。

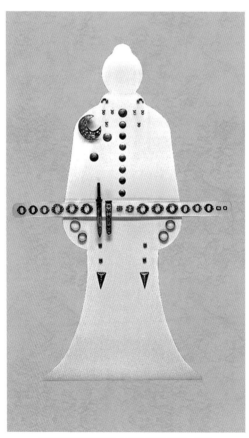

芮の桓公の全身を飾っていた金製装身具　西周
陝西省韓城市梁帯村両周遺跡出土

戦国時代 （前475～前221年）

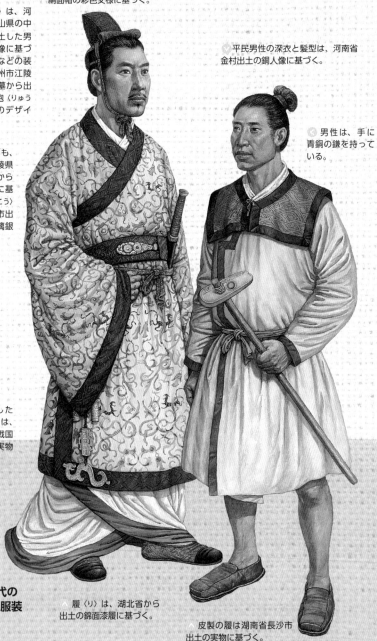

男性が戴く冠は、秦の始皇帝兵馬俑の軍吏俑の冠に基づく。表面の文様は、湖北省荊州市出土の絹面帽の彩色文様に基づく。

深衣〈しんい〉は、河北省石家荘市平山県の中山国王墓から出土した男子像燭台の人物像に基づく。衣服の文様などの装飾は、湖北省荊州市江陵県の馬山1号楚墓から出土した龍虎文綿袍〈りゅうこもんめんほう〉のデザインに基づく。

平民男性の深衣と髪型は、河南省金村出土の銅人像に基づく。

腰帯の文様も、湖北省荊州市江陵県の馬山1号楚墓から出土した絹織物に基づく。帯鈎〈たいこう〉は、河南省輝県市出土の金鑲玉嵌琉璃銀帯鈎に基づく。

男性は、手に青銅の鎌を持っている。

腰から垂らした玉佩〈ぎょくはい〉は、山東省曲阜市の戦国墓から出土した実物に基づく。

戦国時代の貴族男性の服装

履〈り〉は、湖北省から出土の錦面漆履に基づく。

皮製の履は湖南省長沙市出土の実物に基づく。

戦国時代の平民男性の服装

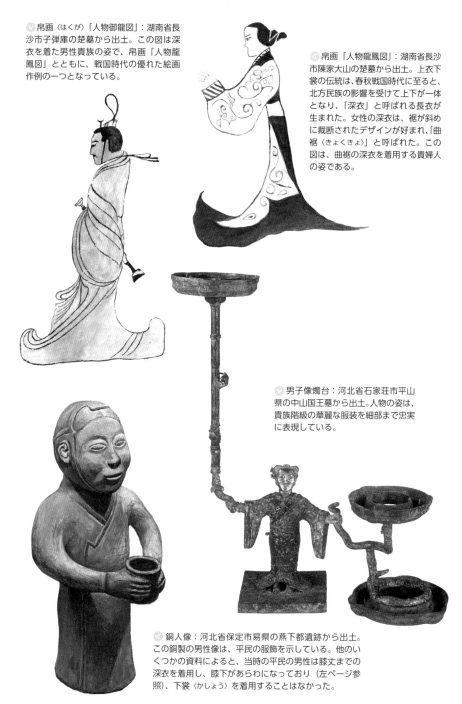

〽帛画〈はくが〉「人物御龍図」：湖南省長沙市子弾庫の楚墓から出土。この図は深衣を着た男性貴族の姿で、帛画「人物龍鳳図」とともに、戦国時代の優れた絵画作例の一つとなっている。

〽帛画「人物龍鳳図」：湖南省長沙市陳家大山の楚墓から出土。上衣下裳の伝統は、春秋戦国時代に至ると、北方民族の影響を受けて上下が一体となり、「深衣」と呼ばれる長衣が生まれた。女性の深衣は、裾が斜めに裁断されたデザインが好まれ、「曲裾〈きょくきょ〉」と呼ばれた。この図は、曲裾の深衣を着用する貴婦人の姿である。

〽男子像燭台：河北省石家荘市平山県の中山国王墓から出土。人物の姿は、貴族階級の華麗な服装を細部まで忠実に表現している。

〽銅人像：河北省保定市易県の燕下都遺跡から出土。この銅製の男性像は、平民の服飾を示している。他のいくつかの資料によると、当時の平民の男性は膝丈までの深衣を着用し、膝下があらわになっており（左ページ参照）、下裳〈かしょう〉を着用することはなかった。

戦国時代 （前475～前221年）

戦国時代、服装を身分によって分ける服飾制度が日増しに厳しくなっていった。貴族の服装は、高級な織物が用いられただけでなく、文様も華やかで、スタイルにも平民とは明瞭な違いがあった。

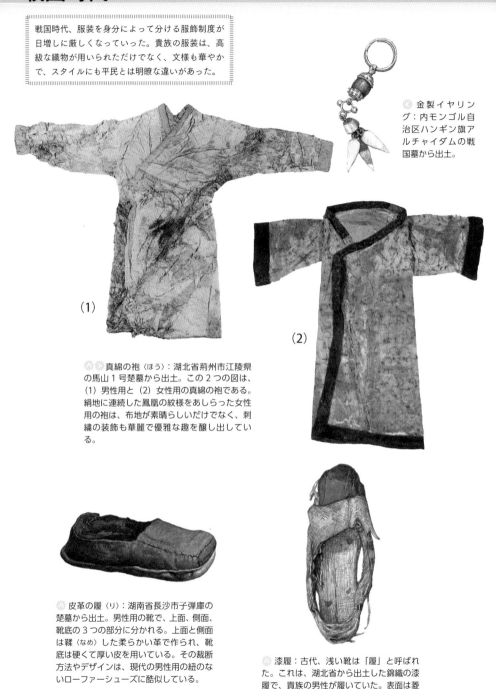

🅝 金製イヤリング：内モンゴル自治区ハンギン旗アルチャイダムの戦国墓から出土。

（1）

（2）

🅝🅝 真綿の袍〈ほう〉：湖北省荊州市江陵県の馬山1号楚墓から出土。この2つの図は、（1）男性用と（2）女性用の真綿の袍である。絹地に連続した鳳凰の紋様をあしらった女性用の袍は、布地が素晴らしいだけでなく、刺繍の装飾も華麗で優雅な趣を醸し出している。

🅝 皮革の履〈り〉：湖南省長沙市子弾庫の楚墓から出土。男性用の靴で、上面、側面、靴底の3つの部分に分かれる。上面と側面は鞣〈なめ〉した柔らかい革で作られ、靴底は硬くて厚い皮を用いている。その裁断方法やデザインは、現代の男性用の紐のないローファーシューズに酷似している。

🅝 漆履：古代、浅い靴は「履」と呼ばれた。これは、湖北省から出土した錦織の漆履で、貴族の男性が履いていた。表面は菱形文様の錦で作られ、靴底と靴先に黒漆を厚く塗って、防水としていた。

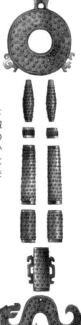

🔸 玉佩〈ぎょくはい〉：
山東省曲阜市の魯故城
戦国墓から出土。この
種の玉佩は西周時代か
ら始まり、戦国時代に
おいては貴族の地位を
表すものとなった。

🔸 玉梳〈ぎょくそ〉：河北省石家
荘市平山県の中山国王墓から出
土。この玉製の櫛には、2 羽の
鳳凰からなる透かし彫りの装飾
が施されている。

🔸 尖頂帽〈せんちょうぼう〉：新疆
ウイグル自治区鄯善県スバシ墓
から出土。戦国時代の西域民族
が用いた頂部の尖った帽子であ
る。下部の本体には黒いフェル
トが用いられ、それに対して棒
状になった上部は、黒褐色の細
い毛糸を編んで作られている。

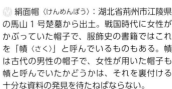

🔸 絹面帽〈けんめんぼう〉：湖北省荊州市江陵県
の馬山 1 号楚墓から出土。戦国時代に女性が
かぶっていた帽子で、服飾史の書籍ではこれ
を「幘〈さく〉」と呼んでいるものもある。幘
は古代の男性の帽子で、女性が用いた帽子も
幘と呼んでいたかどうかは、それを裏付ける
十分な資料の発見を待たねばならない。

🔸 ネックレス：河北省石家荘市
平山県から出土。管状に形作ら
れた瑪瑙〈めのう〉のネックレスで、
戦国時代の女性貴族が装身具と
して使用した。

🔸 金冠飾：内モンゴル自治区ハ
ンギン旗アルチャイダムから出
土。頂上に堂々とした姿で立つ
1 羽の鷹は、トルコ石を彫刻し
て作られた頭部と黄金の躯体か
らなる。これは、匈奴〈きょうど〉
の首領が戴いた冠飾であろう。

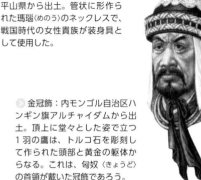

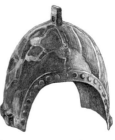

⚔ 青銅の兜：内モンゴル自治区赤峰市寧城県から出土。戦国時代の青銅の兜で、表面は西周時代のものと同様、装飾もなく素朴な作りである。

⚔ 皮革の鎧：考古学者が2年以上の歳月を要して、湖北省随県の戦国墓から出土した皮革の甲片を繋ぎ合わせることにより、完全な鎧兜の復元に成功した。この鎧兜は、赤い絹紐で甲片を綴っており、甲片の製造には、すでに金型でプレスして作る技術が用いられている。

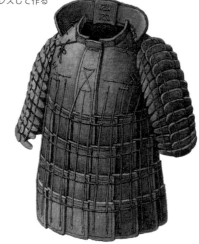

⚔ 青銅の鎧：雲南省江川県李家山墓から出土。青銅の腕当て、および背面の鎧（残片）で、表面には精美な装飾が施されている。

⚔ 銀製人像：河南省洛陽市金村から出土。この銀製の人物像は、服飾史で重要な「胡服騎射〈こふくきしゃ〉」の改革後に登場した深衣褲装〈しんいこそう〉の姿をしている。この武士は、「行縢〈こうてん〉」と呼ばれた脚絆〈きゃはん〉を足に装着しているようである。

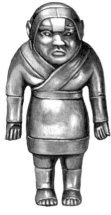

⚔ 匈奴のズボン：殷代、戦争では馬車が主に使われたが、春秋戦国時代になると、ますます多くの馬車が戦闘に使用され、各国は馬車の数で国の軍事力を判断した。しかし、馬車を走らすには路面の状況を考慮しなければならず、険しい山地では騎馬には敵わなかった。そこで辺境地区の漢民族は、遊牧民族の匈奴が馬を乗り回す姿を見て学ぼうとしたが、深衣下裳〈しんいかしょう〉で馬に乗ることは難しいため、騎馬に熟達するにはまず服装の改革が必要があり、とりわけ下裳をズボンに変えることが重要であった。このズボンはモンゴルのノイン・ウラ匈奴墓から出土したものであるが、現代の運動ズボンによく似た形である（p.30 参照）。

＝12ヶ月を身につける／
深衣を仕立てる決まり事＝

『礼記』玉藻には「朝は元端、夕は深衣」と記されている。「元端」とは、上下のフォーマルな礼服のことで、役人は朝にこれを着用しなければならなかった。一方、夜は簡便な「深衣」を着ることが許された。

では、深衣とは一体どのような服なのであろうか。本来、衣服は上下が別々になっているが、上下を縫い合わせて一体化したものが深衣で、長い形状に作られていた。これを仕立てる際は、下の部分には6枚の布を用い、さらにこれを2つに裁断して12枚の布とし、1年の12ヶ月に対応させる。このように深衣は、簡略化された服装とはいえ、天と地を崇拝する古代人の想いが込められているため、やはりフォーマルな礼服ともいえよう。深衣は、一般的に白い布で作られるが、斎戒の時は黒色に染めた深衣を着用し、彩りが欲しい場合は、襟、袖、前立てなどに色布の縁取りを施すこともできた。

もう一つ深衣には、「長さは土を被らず」という決まり事があった。つまり、丈の長さは地面を引きずることなく、足首（地面から約12cm）までの長さにする必要があった。しかし、この規定は実生活ではあまり守られなかったようである。例えば楚の人々は、丈の短い服では優雅さを醸し出すことができないと感じ、丈の長い深衣を着用した。そのことは、この地方から出土した木俑を見れば一目瞭然で、いずれも丈の長い深衣を着た姿に表現されている。彼らは、裾が地面を引きずるほど長い深衣に美しさを見出したのである。

深衣を着た木俑　戦国
湖南省長沙市出土

将軍は高い帛冠〈はくかん〉を戴き、冠纓〈かんえい〉を顎の下で結んでいる。

秦軍は、将軍から兵士に至るまで、軍服はほぼ統一されていた。すなわち、上に深衣を着て、下にズボンをはくスタイルを基本とし、唯一の区別は、冠と帽、浅い靴の履と筒高のブーツの違いにあった。

腰には2本の帯を締めるが、一本は衣服を縛るためのもので、もう一本は長剣を下げるためのものである。帯をとめる帯鉤〈たいこう〉は、陝西省宝鶏市秦墓から出土した金製の帯鉤に基づく。この2本の腰帯は、いずれも絹織物で作られている。腰帯の文様、および衣服、ズボン、靴のスタイル、さらには文様や色彩は、みな始皇帝陵出土の1号銅車馬の御者俑に基づく。

秦代の小吏の服飾
（始皇帝陵の陪葬坑から出土した馬を管理する小官──圉人俑〈ぎょじんよう〉に基づく）

秦代の高級将校の服飾
（始皇帝兵馬俑の将軍俑、および銅製馬車の御者俑に基づく）

秦の始皇帝は中国を統一したのち、各国の制度の優れた点を取り入れ、法律、言語、度量衡などの多くの制度を統一したが、その中には厳格な服飾制度も含まれており、それが秦・漢時代の服飾文化の発展の基礎となった。始皇帝は「五徳終始説」を信奉し、秦の「水」が周の「火」を滅したと考えた。そして、水には黒色が当てられていたことから、黒色を重んじた。また、秦の始皇帝は周代の六冕を廃し、黒い冕だけを尊んだとされる。秦代の皇帝の服飾は、戦乱によって実物が失われてしまったため、多くは後世の推測によるものであるが、秦代服飾の注目点としては、当時の軍装が挙げられよう。

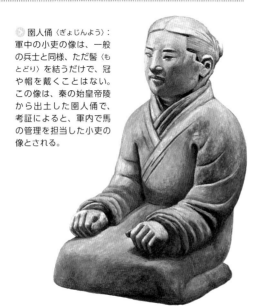

▶ 圉人俑〈ぎょじんよう〉：軍中の小吏の像は、一般の兵士と同様、ただ髻〈もとどり〉を結うだけで、冠や帽を戴くことはない。この像は、秦の始皇帝陵から出土した圉人俑で、考証によると、軍内で馬の管理を担当した小吏の像とされる。

▲ 兵士俑：秦の兵士の髪型は、ただ髻を結うだけであるが、そのスタイルは多種多様である。

▶ 偏諸〈へんしょ〉：髪を編む時に、紐を使って包みながら形を整えるが、その紐を「偏諸」と称する。

(1)

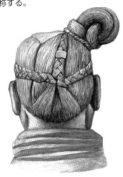

▶ 軍吏俑：秦軍の中級将校は介冠〈かいかん〉(1) を戴き、下級将校は武冠 (2)、あるいは帽を戴いた。この武冠は、漢代の出土品を参照すれば、漆を塗った紗で作られた「漆紗冠〈しつしゃかん〉」であったと考えられる。

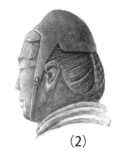

(2)

秦代（前221～前207年）

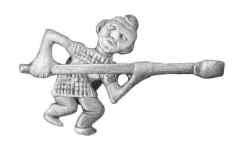

帯鉤：秦の兵士の形をした青銅の帯鉤である。この帯鉤のデザインは、始皇帝兵馬俑にも見られる。

皮製の履：新疆ウイグル自治区ロプ県サンプラ古墓群の漢代墓から出土。これは子供用の革靴で、デザインはまるでサンダルのようである。時代区分は、秦代から漢代にまたぐ。

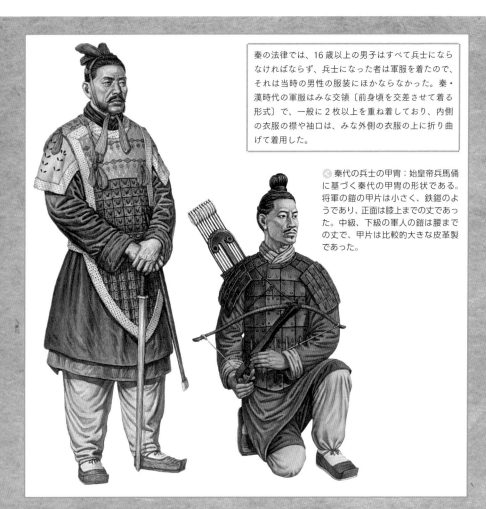

秦の法律では、16歳以上の男子はすべて兵士にならなければならず、兵士になった者は軍服を着たので、それは当時の男性の服装にほかならなかった。秦・漢時代の軍服はみな交領〔前身頃を交差させて着る形式〕で、一般に2枚以上を重ね着しており、内側の衣服の襟や袖口は、みな外側の衣服の上に折り曲げて着用した。

秦代の兵士の甲冑：始皇帝兵馬俑に基づく秦代の甲冑の形状である。将軍の鎧の甲片は小さく、鉄鎧のようであり、正面は膝上までの丈であった。中級、下級の軍人の鎧は腰までの丈で、甲片は比較的大きな皮革製であった。

＝秦代の服飾研究に関する難題＝

秦の始皇帝が、東方巡幸の途中で崩御してから2200年以上ものあいだ、彼に関する議論は止むことがなく、その知名度は群を抜いている。始皇帝は全国を平定したのち、度量衡、貨幣、漢字、車軌などを統一し、万里の長城や馳道（現代の高速道路に相当）の建設に着手した。それらの大事業は、社会の発展にとって前例のない快挙であったといえよう。しかし、民衆の生活を顧みない、過酷で残忍な専制政治を行ったため、秦王朝はわずか16年で滅んでしまった。秦王朝の滅亡後、始皇帝の宮殿や陵園は徹底的に破壊され、それは地上にあるものだけでなく、地下に埋められたものさえ免れることはなかった（ただ秦始皇陵だけは、掘ることが不可能であったため、例外的に破壊を免れた）。始皇帝の兵馬俑坑から出土した大量の陶俑に残る、焼け焦げや破壊された痕跡がそのことを証明している。そのため、秦代の研究においては、文献資料は数多く存在するが、実物資料に乏しく、とりわけ服飾、中でも女性の衣服については皆無に等しい状況と言わざるを得ない。

始皇帝の兵馬俑坑が発見されたことにより、秦代の軍服に関しては全容がほぼ明らかになった。当時はすべての人が徴兵されたので、軍服はほとんどが男性用であり、そのため兵馬俑は民間人と軍人の服装を理解する上で大いに役立ったが、当時の役人や女性の服飾に関しては、今なお歴史の謎となっている。

秦代の女性服飾の研究に関しては、おもしろいエピソードがある。1970年代から80年代にかけて実施された、始皇帝陵周辺の発掘作業の中で、正座した姿の座俑がいくつか出土した。それらは、女性のような顔立ちに作られ、髪を後頭部で結い、両手を膝の上に置き、外見から侍女であると思われた。そのため、秦代の女性の服飾に関する唯一の作例として、しばしば服飾史の著述でも取り上げられることとなった。しかしその後、1体の唇の上方に、はっきりとした男性のひげが描かれているのが見つかったのである。それにより、実はこれらは馬を育てる男性小吏の姿で、衣服や髪型はやはり男性の装束を象っており、しかも平民の男性の服飾に違いないことが判明したのであった。したがって、正真正銘の秦代女性の服装に関しては、依然として歴史の中の空白となったままなのである。

数多くの文献資料によると、始皇帝は六国をつぎつぎと併合する中で、各国の最も優れた文化、芸術、技術を秦の宮廷に集めたとされるが、その中には服飾も含まれていた。そのため今日でも、秦代を扱った映画やテレビの撮影に用いる衣装の多くは、軍服以外は戦国時代の出土例が比較的豊富な、楚、斉、晋、趙などの国の服飾資料を参考にしてデザインされるのである。秦は短期間で滅亡してしまったが、中国最初の統一王朝として、革新的でユニークな一面があるはずで、この謎を解き明かすには、将来の新たな考古学的発見を待たなければならない。

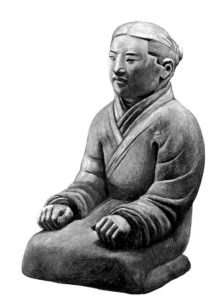

座俑　秦　陝西省始皇帝陵園出土

＝襠ありズボンをはいて戦場へ＝

　中国の歴史では、趙の武霊王は「胡服騎射（北方民族の衣服を着て騎馬で戦うこと）」を採用した軍制改革でよく知られるが、なぜ彼は胡服の着用を提唱したのだろうか。その問いに答えるには、まず春秋時代のズボンの話から始めなければならない。

　春秋時代、男女を問わずズボンは下着であり、左右の足が１本ずつ単体として作られ、「脛服」とも呼ばれた。その後、ズボンの足を腰部まで長くし、２本の足をウエストでしばって着用するようになったが、股の襠の部分はなく、まさに「股割れズボン」であり、「袴」と呼ばれた。股割れの袴は下着なので、必ず裳（はかま、スカート）で覆って着用しなければなかったのである。一方、上着はどのようなスタイルであったかというと、もともと上と下が別々になった服装が正統とされ、のちに上下が一体となった深衣が登場するものの、それも伝統的な服装の延長にあった。丈の長い深衣は、歩いたり馬車に乗って戦ったりしても動きに影響はないが、騎馬の場合はとても不便であった。そのため、匈奴や胡人のように馬に乗って戦うには、深衣を短くしなければならず、しかも胡人がはくような、股に襠を施した「窮袴」をはく必要があった。

　千百年ものあいだ、草原や険しい山の中で生活し、騎馬を得意とする北方民族は、短い上着と長いズボンを伝統的な服装としてきた。趙の武霊王は、そうした北方民族の服装を中国に導入し、それまで下着とみなされていたズボンを外側にはくべきとした。これは、伝統を重視する中国の服飾制度に大きなインパクトを与えることとなり、当初は多くの大臣から反対されたが、重臣の肥義の強いバックアップによって、最終的に改革が実施されたのである。

股割れズボン
湖南省長沙出土

襠〈まち〉ありズボン
モンゴルのノイン・ウラ匈奴墓出土

秦

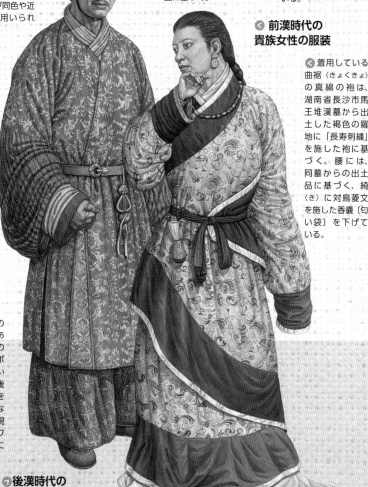

この袍〈ほう〉は、新疆ウイグル自治区バインゴリン・モンゴル自治州尉犁県営盤15号墓からの出土品に基づく。このような赤地に人獣樹文が表された罽袍〈けいほう〉〔毛織物の袍〕は、大変貴重なものであり、漢代初期には皇帝が罽の着用を禁じたほどであった。この袍は罽の布地が不足だったのか、左右前身頃の縁近くと両袖部分には、文様は異なるが同色や近似の色合いの布地が用いられている（p.38参照）。

頭部に戴いている漆紗冠〈しつしゃかん〉は、甘粛省武威市出土の実物に基づく。

女性の髪型は椎髻〈ついけい〉で、陝西省などから出土した陶俑に基づく。

金玉製のイヤリングと首にかけた瑪瑙〈めのう〉のネックレスは、内モンゴル自治区オルドス市ジュンガル旗からの出土品に基づく。

小指に装着している金製の指甲套〈しこうとう〉〔爪カバー〕は、吉林省楡樹県老河深村からの出土品に基づく。これは今までのところ最古の指甲套で、前漢時代から貴族の女性達には爪を長くする習慣があったことを示している。

前漢時代の貴族女性の服装

着用している曲裾〈きょくきょ〉の真綿の袍は、湖南省長沙市馬王堆漢墓から出土した褐色の羅地に「長寿刺繍」を施した袍に基づく。腰には、同墓からの出土品に基づく、綺〈き〉に対鳥菱文を施した香嚢〔匂い袋〕を下げている。

深衣の上から着用している腰帯の玉製帯鉤〈たいこう〉は、広西チワン族自治区北海市合浦県からの出土品に基づく。腰帯に掛けられた帛魚〈はくぎょ〉は、貴族が身につける装飾物で、これは新疆ウイグル自治区尉犁県からの出土品に基づく。

下にはいているのは幅広のズボンである。前漢時代、秦代の裾を縛った幅広のズボンの事を「大袑〈だいしょう〉」と称した。後漢時代に至ると、裾をまったく縛らなくなり、そのスタイルは現代女性がはいているワイドパンツと基本的に同じである。

後漢時代の貴族男性の服装

足には、つま先が上を向いた履〈り〉を履いている。これは、湖南省長沙市馬王堆漢墓から出土した履に基づく。

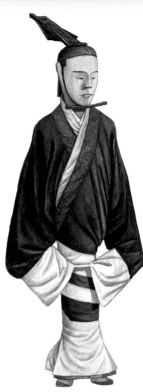

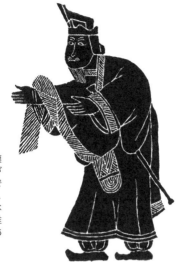

戴冠木俑：漢代の服飾資料は、秦代よりも豊富である。湖南省長沙市の馬王堆漢墓から出土した長冠を戴く木俑は、羅綺〈らき〉〔薄手の綾織の絹織物〕の袍〈ほう〉を着用している。服装は、大袖の深衣〈しんい〉の形に作られており、長冠を戴く装束は前漢の士大夫の典型的なスタイルである。

先端が上を向いた履：秦・漢時代の履〔浅い靴〕は、つま先が上方にそり返っているが、漢代では、それがいっそう特徴的となり、つま先が半月形を呈するようになる。これは、湖南省長沙市馬王堆1号漢墓から出土した実物である。

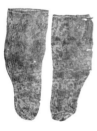

画像石：山東省臨沂市沂南県の漢墓から出土。この画像石に刻された冕服〈べんぷく〉姿の帝王は、皇帝の冕服図像における最古の画像である。

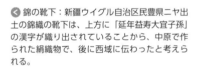

錦の靴下：新疆ウイグル自治区民豊県ニヤ出土の錦織の靴下は、上方に「延年益寿大宜子孫」の漢字が織り出されていることから、中原で作られた絹織物で、後に西域に伝わったと考えられる。

侍女俑：この漢代の侍女俑は、髪を椎髻〈ついけい〉に結い、曲裾〈きょくきょ〉の深衣を着る。椎髻は、前漢時代に流行した髪型である。

帛画像：馬王堆漢墓から出土した帛画〈はくが〉には、前漢時代の貴族の女性が描かれていた。この女性は、曲裾の袍を着て、髪型は後頭部に髪をまとめて椎髻に結っている。湖南省長沙市の馬王堆漢墓の発掘成果によって、漢代女性の服飾資料がいっそう完全なものとなった。

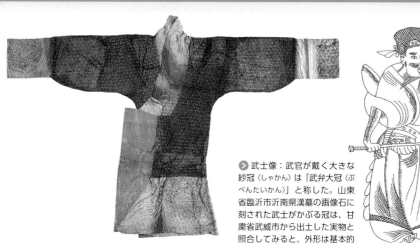

▷ 武士像：武官が戴く大きな紗冠〈しゃかん〉は「武弁大冠〈ぶべんたいかん〉」と称した。山東省臨沂市沂南県漢墓の画像石に刻された武士がかぶる冠は、甘粛省武威市から出土した実物と照合してみると、外形は基本的に一致していることがわかる。

◸ 絲綿袍〈しめんほう〉：湖南省長沙市の馬王堆１号漢墓から出土。この印花敷彩絲綿袍は、絹織物の布地の表面に施されたプリントと刺繍による文様が趣を醸し出しており、当時の流行ファッションとして漢代の女性にたいへん好まれた。

▽ 錦のズボン：戦国時代の服装改革を経て、秦・漢時代の男性はズボンの着用が主流となっていた。新疆ウイグル自治区民豊県ニヤから出土した後漢のズボンは、中華民国時代のものと基本的に同じ構造である。

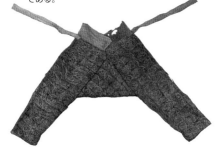

△ 文官像：文官が戴く紗冠は、唐・宋時代の硬い幞頭〈ぼくとう〉にやや似ており、冠の右側に毛筆を挿し、朝廷で議事を記録する時に使用した。袍服〈ほうふく〉は、武官と同様で、いずれも広袖の深衣に幅広のズボンを着用する。

◁ 農夫俑：四川省眉山市彭山の崖墓から出土。この漢代の農夫俑は、笠をかぶって筒袖で丈の短い上着を着用している。そして裸足で、腰に削刀を差し、手には箕〈み〉や鋤〈すき〉などの農具を持っている。

◁ 絲履〈しり〉：新疆ウイグル自治区桜蘭故城遺跡から出土した丸口の絹製の履である。履の表面は無文の絹織物でできており、漢代女性もこのようなつま先の丸い履を履いていた。

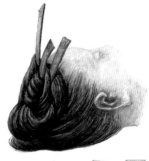

▷玉帯鉤〈ぎょくたいこう〉：
陝西省西安市建章宮遺跡か
ら出土。これは、鉄を芯材
に用いた龍首文の玉製帯鉤
である。この帯鉤の彫刻文
様や制作技術は非常に精美
で、洗練されている。

⊙髪飾り：湖南省長沙市馬王堆漢墓
から出土した女性の髪型、および髪
に挿してあった木製の装飾品。

▷紗冠〈しゃかん〉：湖南省長
沙市馬王堆3号漢墓から出土
した漆紗冠で、中国最古の烏
紗帽〈うしゃぼう〉である。

⊙髪型：陝西省、湖北省などから出土した女俑〈じょよう〉の髪型。
（1）双環髻〈そうかんけい〉、（2）椎髻〈ついけい〉、（3）垂髻〈すいけい〉。

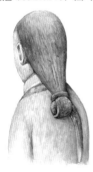

（3）

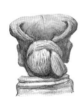

（1）　　　　　（2）

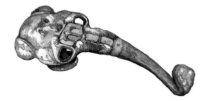

◁青銅帯鉤〈たいこう〉：これは前
漢時代の熊形帯鉤で、青銅に鍍金
を施し、トルコ石を象嵌〈ぞうがん〉
して作られており、小熊の姿が無
邪気で可愛らしい。

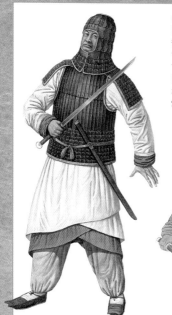

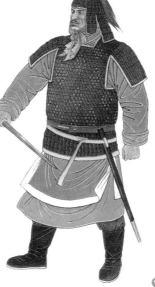

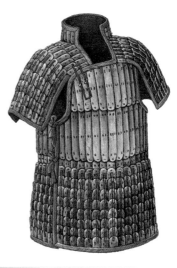

🔻斉王甲：前漢時代の鉄製鎧は、非常に多くの出土品がある。この図は、山東省淄博市臨淄の斉王墓からの出土品に基づいて描いた、金銀で装飾された鉄製鎧である。鉄の甲片に、金や銀が菱形文様になるよう配列を工夫して貼り付け、それを赤い絹糸でつなぎ合わせており、非常に豪華である。

🔼鉄冑：後漢時代、長い甲片を組んで、頂が尖った形の鉄製の兜が作られた。頂には管を装着し、羽毛の装飾品を挿して飾った。この図は、遼寧省撫順市から出土した後漢時代の鉄兜の実物に基づく。

🔼戦闘衣：秦代の戦闘衣の裾は、基本的には真っ直ぐであったが、漢代の戦闘衣は女性が着る曲裾のように三角形状を呈し、下にはくズボンの裾はみな細い形状のものか、あるいはゲートルを巻くものであった。この図は漢代の将軍が着用した甲冑で、江蘇省徐州市の楚王陵からの出土品に基づく。

🔻鉄鎧：江蘇省徐州市獅子山漢墓から出土した鉄製の鎧に基づく。

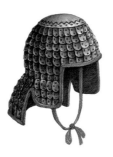

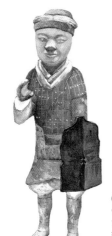

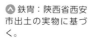

🔼鉄冑：陝西省西安市出土の実物に基づく。

◀兵馬俑〈へいばよう〉：漢代の軍官は革製の靴を履き、兵士は草で編んだ靴を履いたが、鉄製の鎧を着用していた。

＝ 50 グラムにも満たない超軽量の衣服 ＝

1971 年から 74 年にかけて、湖南省考古学研究所は長沙市郊外の馬王堆で 3 基の漢墓を発掘した。その中の 1 号漢墓からは、保存状態のよい女性の遺体が出土したが、皮膚にはまだ弾力性があり、色つやは死んだばかりの女性の死体とほとんど同じであった。墓内から出土した大量の副葬品を調査したところ、この墓は 2100 年以上前の前漢初期のもので、被葬者は長沙国丞相であった利蒼の妻・辛追夫人であることが判明した。

この墓からは、絹織物、帛書、帛画、漆器、陶器、竹木製品、竹筒、漢方薬など、3000 点以上の品々が見つかった。中でも絹織物は、数量や種類が多いだけでなく、極めて貴重なものばかりで、とりわけ素紗単衣は人々を驚嘆させた。世にも珍しいこの絹織物は、透けて見えるほどの薄さに織られ、丈は 128cm、両袖の長さは 190cm で、あわせて約 2.6 平方メートルの絹織物が用いられており、重さはわずか 49 グラムほどであった。あまりにも薄くて軽いため、「折りたたんでマッチ箱くらいの大きさの箱に入れることができる」と

噂されたほどである。現在、素紗単衣は、馬王堆漢墓から出土した他の副葬品とともに、世界の古墓から出土した宝物ベストテンの 1 つに数えられている。この単衣を複製しようとしたところ、古代と現代とでは繭糸の細さや繰糸の技術が異なるため、49 グラムの軽さにまでは復元できず、その後も研究者たちが何度も復元を試みたが、結局、オリジナルを完全に再現することは不可能だったのである。

辛追の遺体は保存状態が良好であったため、復顔法の専門家によって顔の復元が行われ、18 歳、30 歳、50 歳時の肖像が馬王堆発掘 30 周年記念展で公開された。彼女の肖像を見ると、もし辛追がこの世に復活し、素紗単衣を着れば、現在のファッション界で間違いなくトップモデルとしての地位を築くことであろう。

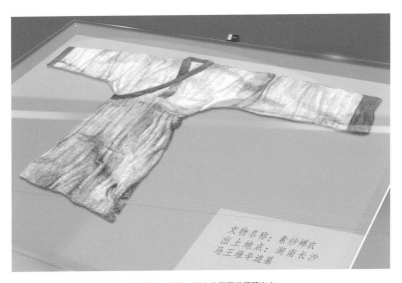

素紗単衣　前漢　湖南省馬王堆漢墓出土

漢

＝「襌衣」それとも「蟬衣」＝

素紗単衣の「単」の字は「襌」とも記され、「単の衣」と「軽い衣」の２つの意味があるが、馬王堆から出土した素紗単衣は、その薄さから「素紗蟬衣」とも呼ばれる。なぜならば、蟬には薄くて透明な羽根があるので、いっそう素紗単衣の薄さを形容するには「蟬」の字が最適だからである。

漢代の武官は武弁大冠を戴いたが、侍中と中常侍の冠には蟬の文様のある金製の飾りを施さなければならなかった。つまり、蟬形の装飾品を冠につけることによって、官位を示したのであり、漢代には蟬と服飾とがリンクしていたことがうかがえる。

では、なぜ蟬の金製飾りを冠に施したのだろうか。『漢書』の説明によれば「金は強くて100回の精錬でも損なわれることはなく、蟬は高い場所にいて清らかなものを飲む」とされていることから、蟬は高潔な人品の比喩として用いられたことがわかる。それゆえ、素紗単衣を素紗蟬衣と呼ぶことは、衣服の品質を正確に表現するだけでなく、その文化的背景を称賛することにもつながるのである。

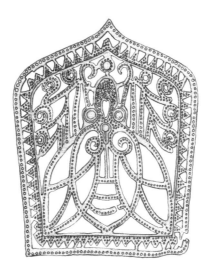

金製の蟬の冠飾り
江蘇省南京東晋墓出土

漢

＝ギリシア、ペルシャのスタイルが
密かに流行＝

1995年、新疆ウイグル自治区の尉犂県営盤鎮で大型の漢代古墳群が見つかり、発掘により400点以上の貴重な文物が出土した。中でも最も注目を集めたのは第15墓で、考証の結果、この墓は後漢の中期から後期にかけての墓であることがわかった。墓中の棺は長方形の毛布で覆われており、そこには獅子など西洋風の文様が施されていた。棺内の遺骸は背の高い男性で、顔を麻の面具で覆っていた。面具は顔の型をとって作られ、目、鼻、唇には凹凸があり、表面を白漆で塗ったあと、目の線、唇、あごひげ、眉毛を黒で描いていた。さらに額には金箔が貼られ、赤いウールの袍を着ていた。袍には一対の人と獣、および樹木からなる文様を、表と裏の両面で色が正反対になるよう織り出していた。研究の結果、この袍は表と裏の2層構造の毛織物で、赤と黄色の2色の糸を用いて、表と裏を同時に平織することにより、表面は赤地に黄色の文様で、裏面はその逆の配色になっていることが判明した。このウールの袍は、鮮やかな色とともに、一定のパターンに従って、文様が規則正しく対称的に施されている。文様中の人物は裸の男性で、高い鼻、大きな目、カールした髪に表され、筋肉隆々として、手には武器を持ち、誇張された姿態で、人物の力強さを強調している。動物は角のある牛か羊であろう。袍の丈は1.1メートル、両袖の長さは1.85メートル、袖口の幅は0.15メートル、裾の幅は1メートルである。衣を右前にして着て、両側にスリットがあり、薄い黄色のシルクの裏地が付く。おそらく仕立てる時、布地が貴重で十分に用意できなかったため、左下の前立てには別の赤地の織物を三角に裁断して縫い合わせ、両袖も肘から下の部分はストライプの織物を用いている。

文様に表された裸体の男性は、彫りが深く高い鼻で、髪はカールしており、典型的な西洋人のイメージである。また、盾と剣を持った戦士と角のある牛や羊からなる文様には、ギリシアやペルシアの様式が強く表れている。そうしたことから、このウールの袍の布地は、シルクロードを経由して輸入された貴重な毛織物と考えられ、良好な保存状態を維持したまま出土したことは、まさに驚きである。

前漢時代、毛織物は西域で生産され、一反で数万銭もの価値があり、漢の文帝の時期には、平民や商人は毛織物の使用が禁止されていた。新疆で発掘されたこのウールの袍は、海外での出展が永久に禁止された国宝級の文物に指定されている。

ウールの袍　新疆ウイグル自治区の尉犂県営盤鎮出土

＝天下を統一できるか否かは、
軍服を見ればわかる／漢代の軍服と官服＝

国の史書には、以下のような記述がある。劉秀は王莽の軍勢を打ち負かし、更始帝の劉玄に付き従って洛陽に進駐した。洛陽の役人たちは、更始帝が軍を率いて来ると聞き、東門の外に集まって出迎えた。劉玄の軍の武将たちが、冠、刺繍のある短い衣、錦織のズボン、さらには女性のようなゆったりとした上着を着ているのを見て、笑わない者はいなかった。さらに見識のある人士の中には、そうした軍の気風を一目見ただけで、劉玄は大成しないと確信し、将来嫌疑をかけられないよう、急いで立ち去る者もいた。それに対して、後方に続く劉秀の軍隊は、全員が黒と赤の軍服を着て、歩兵は整然とし将校は毅然としており、それ

を見た人々は大いに喜んだ。この光景を見て、古参の官吏は涙を流して「今日、図らずしも再び漢王朝の威光を見ることができた！」と叫んだ。それ以来、志の高い猛将らは誰もが心腹し、次々と劉秀の部下になった。果たして２年後、劉秀は天下を統一し、後漢の光武帝となったのである。

このことから、着衣は決して軽んじてはならず、とりわけ軍服や官服は国家の盛衰に関わる重要な問題であったことが見て取れよう。では、漢代の官服はどのような威厳を備え、軍服といかなる関係にあったのだろうか。古参の官吏が叫んだ「漢王朝の威光」とは、実際は官軍の軍威を指しており、確かに漢代の官服と軍服には、類似したとこ

漢の兵馬俑
陝西省咸陽出土

ろがあった。始皇帝の兵馬俑を見ると、秦代の軍服は、短い袍と広口のズボンからなり、ズボンは現代のスポーツパンツのように裾をしっかりと締めた形式であったことがわかる。漢は秦を滅したのち、基本的に秦の軍服のスタイルを踏襲したが、しだいにズボンの裾が広くなり、これを「大袑」と称した。そうした大口のズボンは、前漢初期はまだ裾を縛って着用したが、後漢後期には裾を縛らなくなり、裾を大きく広げるとスカートのように見え、現代の女性がはくキュロットスカートと同じであった。

　中国の歴代の皇帝は、各王朝の盛衰は「五行（金、木、水、火、土）」の徳と相生相克と強く結びついていると信じていた。五行には、それぞれ対応する色があり、始皇帝の場合は水の徳を身につけていると信じ、水は五行の中で黒を表すため、秦代の官服の多くを黒色にし、上級武官の袍服も主に黒紫とした。続いて、秦を滅した漢は、五行思想によれば、水（秦）に克つ土に対応する。土は黄色を表すが、漢の高祖・劉邦は挙兵する前に、白蛇を斬ると予言し、自分は赤帝としてこの世に降ったと述べた。そこで、漢には火の徳が備わっているとし、軍服と官服は赤を主体としたものとした。しかし、この赤には黄色が混ぜられ、実際にはオレンジ色であった。漢代は、この色を「緹」と呼んだ。漢の宮廷の禁軍を「緹騎」と呼ぶのは、オレンジ色の軍服を着た軍隊だからである。

　赤色の軍服は、一般に黒や白のズボンがマッチし人目を引く。そのため、上述した古参の官吏が目にした劉秀の軍隊は、赤い上着に黒いズボンの軍服を着ていたため、直ちに威厳、勇猛、整然といった、強力な軍隊であるとの印象を抱かせたのである。それに対して、更始帝の軍隊の中で、刺繍のある上着や錦織りのズボンを着用している者（それらを着用できる者は間違いなく高官）を見て、疑念が生じたのである。

　秦から漢にかけて、男性は深衣にズボンをはい

たが、軍服は一般に身体にフィットし、短く、動きやすいものであった。一方官服は、いかにも優雅で豪華に見え、ゆったりした着心地が求められた。漢代の官服は、形式上は軍服と同じであるが、袍服は軍服よりも長く作られていた。文官の袍服になると、さらに足の甲にまで届くほど長く、胸囲と袖口もとても広くなり、広口のズボンは地面を引きずるほど長く、裾を縛らないので、スカートをはいているように見える。袍服の赤色は軍服よりやや濃く、「絳」と呼ばれる深紅であった。

　官服と軍服の最大の違いは、頭上に戴く冠に見られる。武官の冠は「武弁大冠」と呼ばれ、漆を塗った紗で作られていた。この種の冠は、保存状態のよい実物が数点出土している。文官の高冠は、竹ひごなどの硬い材料を冠のフレームとし、その上から漆を塗った紗で覆ったものや、直接竹や木材で作ったものがあった。この種の冠は、実物の出土例がないため、墓室壁画などの絵画や陶俑などから大まかに理解するしかないのが現状である。色彩に関しては、武官は軍服と同じで、赤い上着と黒か白のズボンで、文官は黒い上着と白か赤か緑のズボンである。もちろん、これらはメインの色に過ぎず、他の色とアレンジして着飾ることもあった。

漢

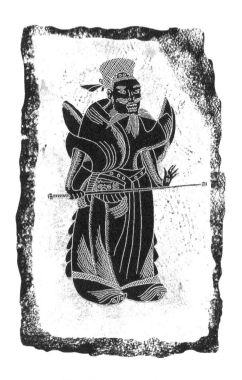

漢の画像石に表された文官の像
山東省沂南出土

漢の画像石に表された武官の像
山東省沂南出土

魏晋時代 （220〜420年）

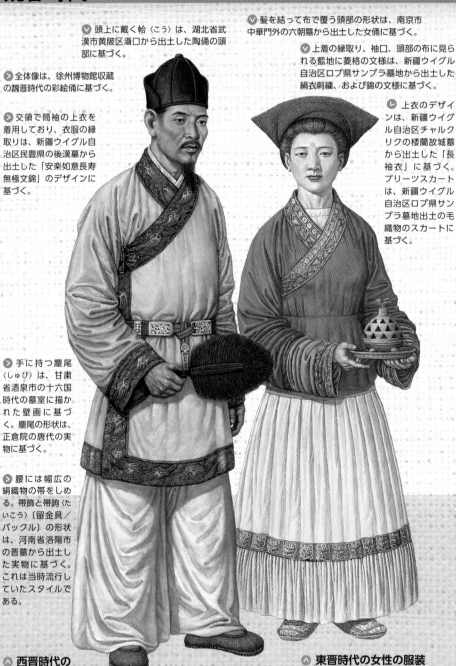

⑰ 頭上に戴く帢〈こう〉は、湖北省武漢市黄陂区灄口から出土した陶俑の頭部に基づく。

▶ 全体像は、徐州博物館収蔵の魏晋時代の彩絵俑に基づく。

▶ 交領で筒袖の上衣を着用しており、衣服の縁取りは、新疆ウイグル自治区民豊県の後漢墓から出土した「安楽如意長寿無極文錦」のデザインに基づく。

▶ 手に持つ塵尾〈しゅび〉は、甘粛省酒泉市の十六国時代の墓室に描かれた壁画に基づく。塵尾の形状は、正倉院の唐代の実物に基づく。

▶ 腰には幅広の絹織物の帯をしめる。帯飾と帯鉤〈たいこう〉〔留金具／バックル〕の形状は、河南省洛陽市の晋墓から出土した実物に基づく。これは当時流行していたスタイルである。

⑰ 髪を結って布で覆う頭部の形状は、南京市中華門外の六朝墓から出土した女俑に基づく。

⑰ 上着の縁取り、袖口、頭部の布に見られる藍地に菱格の文様は、新疆ウイグル自治区ロプ県サンプラ墓地から出土した絹衣刺繍、および錦の文様に基づく。

⑫ 上衣のデザインは、新疆ウイグル自治区チャルクリクの楼蘭故城墓から出土した「長袖衣」に基づく。プリーツスカートは、新疆ウイグル自治区ロプ県サンプラ墓地出土の毛織物のスカートに基づく。

ⶡ 西晋時代の男性の服装

ⶡ 東晋時代の女性の服装

ⶡ ⯈ 男女の履〈り〉は、新疆ウイグル自治区トルファン市のアスターナ晋墓出土の実物に基づく。魏晋時代には、履き口が浅くて丸い履を履くのが流行した。男性は「絡地絲履〈こうちしり〉」〔赤絹製の履〕を履き、女性は「富且昌宜侯王天延命長」の文字が織り込まれた錦の履を履いている。

42

西晋滅亡後、中国北部は、羯・氐・羌・匈奴・鮮卑の5つの少数民族と漢民族による16カ国が相次いで統治する、いわゆる「五胡十六国」時代に入った。この時期の服飾は、胡服の影響を深く受けていた。

◀ 山濤〈さんとう〉像：江蘇省南京市の東晋墓から出土した画像博「竹林の七賢図」の一人。魏晋時代の文人級の服飾は、峨冠博帯〈がかんはくたい〉〔高い冠に幅広の帯〕と寛衣大袖〈かんいおおそで〉〔ゆったりとした衣服に大振りの袖〕が尊ばれた。

▶ 男侍俑：魏晋時代の服装は、民間から貴族に至るまで、いずれも胡服の影響を受けていた。江蘇省徐州の魏晋墓から出土したこの男侍俑の服装は、細身の上衣と幅広で筒形のズボンを身につけており、秦・漢時代の男装の流れを汲むものであるが、胡服の特徴をいっそう備えており、服飾史ではこれを「褲褶服〈こしゅうふく〉」と称する。

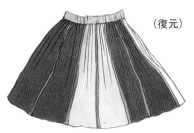

（復元）

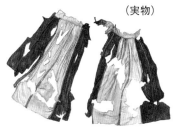

（実物）

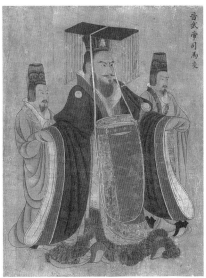

▲ 帝王の冕服〈べんぷく〉：西晋時代、服飾の等級制度はますます厳格になっていった。胡人の中国への流入は、漢民族の衣服に大きな影響を与え、多くの新しいスタイルが誕生した。また帝王の冕服は、この頃に基本的な形式が定まった。この図は「歴代帝王図」に描かれた晋の武帝・司馬炎の皇帝冕服像で、後世の冕服の規範となった。

▲ ▶ 間色裙〈かんしょくくん〉：新疆ウイグル自治区尉犁県営盤墓地から出土。このスカートは、白と赤の布を交互に繋ぎ合わせ、ウエスト部分には細かい襞を作り、腰部の幅が広くなっており、現代のプリーツスカートと基本的に同じである。

◀ 木屐〈もくげき〉：魏晋時代、中国南部では底部の前後に歯のついた木屐〔下駄〕を履くのが流行した。この下駄は、1984年に安徽省馬鞍山市の朱然（三国・呉の名将）墓から出土したもので、現代日本の下駄に似ている。

🔽 頭巾をかぶる女俑〈じょよう〉：江蘇省南京から出土。この女俑の姿は、魏晋時代の女性衣装の典型である。上衣は細く短く、下には幅広の長いスカートをはいており、古代からの上衣下裳の形式は、この頃から徐々に女性の服装スタイルとして定着していった。

▶️ 半袖衫〈はんしゅうさん〉：新疆ウイグル自治区楼蘭から出土。この女性の上衣は細身に作られ、袖口には幅広のプリーツが縫い付けられており、手を挙げるとスカートの様にプリーツが広がる。

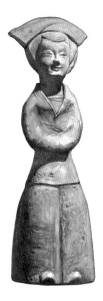

▶️「女史箴図〈じょししんず〉」：東晋時代の画家・顧愷之の描く女性の服装は、頭巾をかぶる女俑の服装と同じであるが、広袖と筒袖の違いがある。

🔽 織成履〈しょくせいり〉と革製ショートブーツ：この織成の履 (1) は、新疆ウイグル自治区トルファン市アスターナ墓から出土したものである。また新疆ウイグル自治区ニヤ県精絶国貴族墓地〔ニヤ遺跡〕から出土した革製ショートブーツ (2) は、丈は短めに作られているが、織成履と同様、当時の女性の履物の特徴を備え、どちらも精巧で華麗に作られている。

(1)

(2)

▶️ 香嚢：新疆ウイグル自治区尉犁県営盤墓地から出土。晋代の女性が身体に提げていた香嚢で、黄色や緑色の絹を縫い合わせ、緑に金を施している。

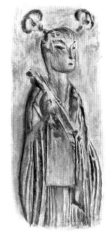

Ⓐ 金のイヤリング：山西省大同市の北魏墓から出土。

Ⓐ バックルと帯飾り：内モンゴル自治区ホリンゴル県別皮窯村から出土。鍍金のバックルには、宝石などを嵌め込んだ猪の文様が施されている。これらは、男性の腰帯の装飾品である。

Ⓒ 釘履武士像：吉林省集安市洞溝の第12号墓壁画に描かれた武士の姿で、足には底に釘が付いた履を履いている。これは、現代のスポーツ用のスパイクに似てはいないだろうか。時代区分は、魏晋から南北朝にまたぐ。

Ⓐ 双丫髻〈そうあけい〉に結う侍女像：江蘇省常州市出土の画像塼に描かれていた侍女像。

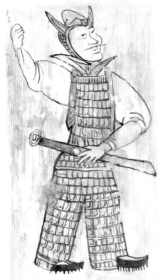

Ⓥ 釘の付いた鍍金銅製の靴底：吉林省集安市高句麗古墓から出土。高句麗は中国の東北に位置し、雪や氷上を歩く時に滑らないよう、この種のスパイク状の靴底のブーツを履いた。時代区分は、魏晋から南北朝にまたぐ。

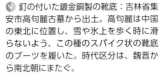

Ⓢ 鴉鬟髻〈あびんけい〉の女侍俑：南北朝時代、女性の髪型は大きく変化した。この俑は江蘇省南京市の六朝墓から出土したもので、頭部には、両角が上に向かって伸びた大きな仮髪〈かはつ〉をかぶっている。この種の髪型は「鴉鬟髻」と呼ばれた。時代区分は、魏晋から南北朝にまたぐ。

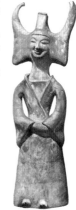

Ⓒ 金製の歩揺：遼寧省朝陽市の西晋時代の慕容鮮卑墓から出土。これは女性の冠飾である。時代区分は、魏晋から南北朝にまたぐ。

Ⓐ 倭堕髻〈わだけい〉の女俑の頭部：河南省洛陽市から出土。頭上で束ねた髪を垂らし、その上に髪飾りを施している。これは「倭堕髻」と呼ばれたヘアースタイルである。時代区分は、魏晋から南北朝にまたぐ。

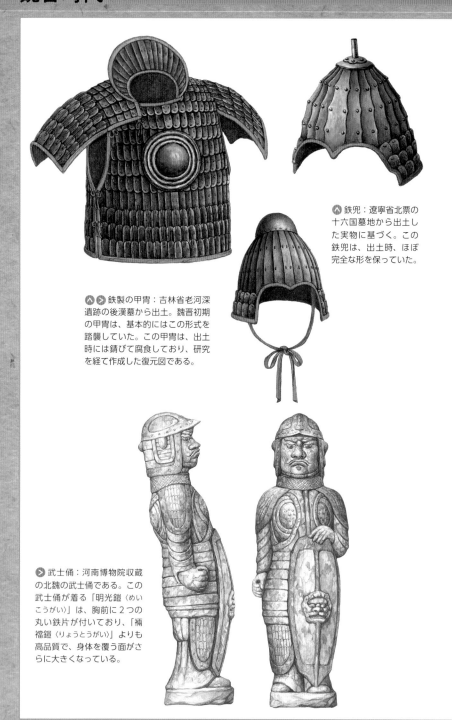

鉄兜：遼寧省北票の十六国墓地から出土した実物に基づく。この鉄兜は、出土時、ほぼ完全な形を保っていた。

鉄製の甲冑：吉林省老河深遺跡の後漢墓から出土。魏晋初期の甲冑は、基本的にはこの形式を踏襲していた。この甲冑は、出土時には錆びて腐食しており、研究を経て作成した復元図である。

武士俑：河南博物院収蔵の北魏の武士俑である。この武士俑が着る「明光鎧〈めいこうがい〉」は、胸前に2つの丸い鉄片が付いており、「裲襠鎧〈りょうとうがい〉」よりも高品質で、身体を覆う面がさらに大きくなっている。

＝曹操への「悪質なデマ」＝

後漢末期、黄巾の乱によって漢王朝の権威も失墜し、各地の軍閥は勤皇を掲げて兵を募り、勢力を拡張していった。董卓は軍を率いて都に入ったあと、少帝を廃して献帝を擁立し、政権を掌握して暴虐の限りを尽くした。曹操は献帝を迎え、暴乱を排除したため、中原一帯は平穏を取り戻した。長年にわたる戦乱により、多くの産業が廃れ、物資が極度に欠乏した状態だったので、曹操は倹約を提唱し、古い慣習を改め、軍と民間の服装の簡素化を実施した。そのため、宮中の女性たちはシルクの服は着ず、官吏はみな上着とズボンからなる褲褶服を着用した。褲褶服は、漢代以来の大きな袖のゆったりとした形式は改められたが、ズボンは依然として裾が広がった漢代のスタイルのままであった。裾の広いズボンを踏襲した理由は、漢代末期から騎馬の習慣がますます一般的になったからである。この時期、鞍がかなり改良され、馬上での快適性や機能性も向上したことにより、騎兵を戦闘に用いる機会が格段に増えた。つまり裾の広いズボンは、騎馬に便利な服装だったのである。こうして「簡素な上着に豊かなズボン」の褲褶服は、朝廷や民間を問わず、男女の一般的な服装となっていった。

しかし、その後、簡素な上着に豊かなズボンをはく服装は、皇帝よりも臣下の方が権威があることを暗喩しているという噂が世間で広まった。さらには、曹操が制定した五色の帽子は、頂部の先端が空に向かって尖った形をしており、これをかぶると人の全身が塔のように見えることから、何千何万もの軍勢がこの帽子をかぶったなら、それは朝廷への威嚇にほかならないとのデマまで流れた。そうした悪意のあるデマは、曹操を攻撃する意図があった。このデマに激怒した曹操は、犯人の捜査とデマの拡大防止を厳命したのであった。

魏晋時期の武士俑
湖北省武漢黄陂瀮出土

魏晋

＝奇妙な服装か、それとも魏晋の風格か＝

　後漢末期から魏晋の初めにかけて、朝廷の重臣・何晏が先鞭をつけた気風が貴族や士大夫のあいだに広まった。その気風とは、男性も女性と同じように、毎日熱心に白粉を塗り、眉を描いて唇に脂をつけ、大袖のゆったりとした袍を着て、高い木靴を履くというもので、さらにいつも鏡を手放さず、常に理容と化粧を怠ることがなかった。彼らは、一挙一動には優美さが重要と考え、朝廷で発言する場合は、言葉使いや動作が上品に見えるよう、事前に何度も練習を重ねたのである。そうした優雅さを追求した立ち振る舞いは、女性に勝るとも劣らないものであったが、なぜ男性が化粧や軟弱な物腰を尊んだかといえば、それは魏晋時代の宮廷での激しい内部闘争に起因している。すなわち、不安定な政治情勢にあって、士大夫たちは常に恐怖心を抱いており、奇妙なファッションやパフォーマンスによって、権力闘争には無関心であることをアピールしたのである。それに対して阮籍、嵆康、山濤、劉伶ら「竹林の七賢」たちは、独立独歩を貫き、自由気ままで物事に執着せず、礼節に拘ることなく飲酒や人生談義を好み、自然の中でのんびり暮らすことを尊んだ。彼らによって代表される「魏晋の風格」は、後世、多くの文化人が賞賛し敬慕して止まなかった。

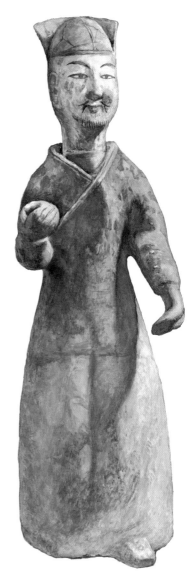

魏晋時期の彩色俑〈さいしきよう〉
江蘇省 徐州博物館蔵

＝なぜ年頃の女性を
「黄色い花の娘」と呼ぶのか＝

南朝宋の武帝・劉裕の娘であった寿陽公主には、次のようなエピソードがある。ある日、寿陽公主が宮殿の軒下でうたた寝していると、一陣の風が吹いて、梅の花びらが彼女の顔に舞い落ちた。お供の宮女は、寿陽公主が風邪をひくのではと心配し、起こそうとしたところ、落ちた花びらが公主の汗ばんだ額に張り付いているのを見つけた。宮女は手で軽く払い除けようとしたが、はからずも黄色い花粉が公主の真っ白な額に付き、彼女の赤みを帯びた両頬に映え、美しい顔がいっそう艶やかになった。宮女は驚いて公主を起こし、鏡を取って公主の顔を映し出して見せると、公主は鏡を見ながら指で花粉を均等に広げていった。すると、かすかに黄色みを帯びた額となり、彼女の顔はいっそう美しさが際立ったのである。これにより、武帝の宮殿では新しいメイクの額黄が流行したとされる。

この額黄については、仏教と関係するとの説もある。南北朝時代は仏教が盛んで、数多くの寺院が建てられ、信心深い人々が熱心に参拝した。そして、美しさを好む女性の信徒の中には、鍍金の仏像に啓発され、額を黄色に染めることにより、信仰心の深さを示す者もいた。それが、やがて額黄の化粧法として広まっていったということである。

また額黄には「鴉黄」「約黄」「貼黄」「花黄」「蕊黄」など、多くの名称があった。額黄の色は、花粉が最も鮮やかで美しいとされた。この化粧をする者は多くが若い娘だったので、民間では俗に「黄色い花の娘」と呼ばれた。

額黄の化粧法には２種類あり、それは北斉の画家・楊子華が描いた「校書図」からうかがえる。２種類とも初めの段階は同じで、まず眉毛とこめかみに沿って平行に黄色くするのであるが、そのあと髪の生え際まで塗ってエッジを残さない方法と、髪の生え際が曲線になるように塗る方法に分

かれる。また、黄色を額に塗るよりも簡便な方法として、特製の黄色のシートを接着剤で額に貼り付ける化粧法もあった。

南北朝時代の詩には、額黄の化粧を賞賛したものが多く見られる。有名な「ムーランの詩」には、ムーランが戦いを終えて故郷に帰り、自室のベッドに腰掛け、「窓に向かって髪を直し、鏡を見て花黄を貼る」と詠まれている。戦友たちは、娘の化粧に戻ったムーランを見て、「12年もの間、一緒に戦ったが、ムーランが女性だったとは知らなかった」と仰天したのである。

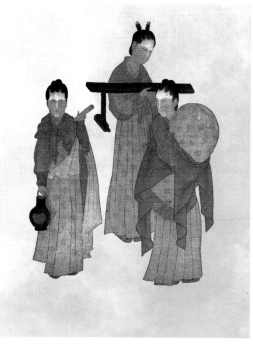

楊子華「校書図」（部分）
ボストン美術館蔵

南北朝時代 (420～589年)

髪を高くそびえる飛天髻〈ひてんけい〉に結い、前あきで大袖の上衣を着る。上衣の文様は、新疆ウイグル自治区トルファン市のアスターナ墓から出土した「禽獣葡萄文」の刺繍に基づく。

魏晋南北朝時代、貴族の男女はともに化粧にこだわり、顔に鉛粉を塗り、眉を描き、口紅を施した。また額には、淡い黄色を塗ったが、それは「額黄」と呼ばれ、当時の流行のメイクであった。

金製のイヤリングは、河北省定州から出土した実物に基づく。

手に持つ鍍金の銀壺は、寧夏回族自治区固原市の北周時代の李賢墓から出土した実物に基づく。

頭部に戴く平巾幘〈へいきんさく〉の小冠は、南北朝から隋・唐時代まで流行した。

交領〈こうりょう〉で広い袖の上衣を左前〈ひだりまえ〉に着ている。文様は、新疆ウイグル自治区トルファン市のアスターナ墓から出土した王字亀甲文錦に基づく。

襟や袖の縁飾りは、新疆ウイグル自治区尉犁県営盤墓地から出土した「人物獣面鳥樹文錦」の文様に基づく。

腰に締めた黒い革製ベルトには、金製のバックルと円環状の装飾が施されている。これは、吉林省集安市禹山墓と山城下墓から出土した実物に基づく。

右手の中指には、赤い宝石を象嵌〈ぞうがん〉した金製の指輪をはめ、左手首には金製のブレスレットをつけている。これらは、新疆ウイグル自治区伊犁、および吉林省集安市から出土した実物に基づく。

下に幅広のズボンをはき、赤色の絹帯で膝下を縛っている。

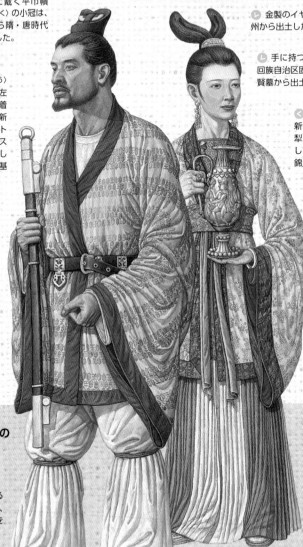

南北朝時代の男性の服装

足に履いている先の尖った靴は、靴底に鍍金の釘を施している。

スカートは新疆ウイグル自治区尉犁県営盤墓から出土したプリーツスカートに基づく。腰に締めている幅広の帛帯の文様は、新疆ウイグル自治区トルファン市のアスターナ墓から出土した「連珠菱文」錦に基づく。

南北朝時代の貴族女性の服装

足に履く彩絲履〈さいしり〉〔絹の色糸で作られた履〕は、新疆ウイグル自治区尉犁県営盤墓から出土した実物に基づく。

（復元）

🔄 🖐 錦の股割れズボン：新疆ウイグル自治区トルファン市のアスターナ張洪墓から出土。この錦の股割れズボンの作りは手が込んでおり、股の部分は藍色の絹織物の内側に白い紗をつけている。

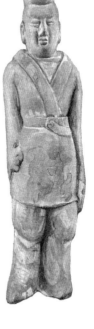

▶ 侍従俑：河北省磁県の東魏墓から出土。この侍従俑は、「左衽〈さじん〉」〔左前〕に着ているが、これは胡服の主要な特徴であり、南北朝の男性の服装はいずれも左衽が主流であった。

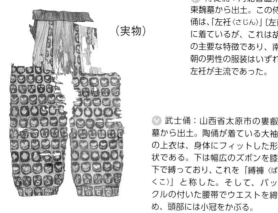

（実物）

🔽 武士俑：山西省太原市の婁叡墓から出土。陶俑が着ている大袖の上衣は、身体にフィットした形状である。下は幅広のズボンを膝下で縛っており、これを「縛褲〈ばくこ〉」と称した。そして、バックルの付いた腰帯でウエストを締め、頭部には小冠をかぶる。

🔽 金龍の首飾り：内モンゴル自治区の北朝墓から出土。この首飾りは、北魏時代の男性貴族の装身具であった。

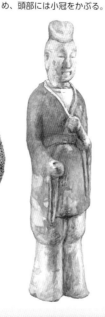

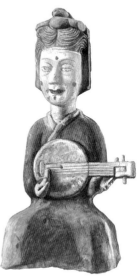

🔼 琵琶を弾く十字髻〈じゅうじけい〉の女俑：陝西省咸陽市の十六国時代の墓から出土。

51

🔼 鉄冑：河北省邯鄲市臨漳県鄴南城遺跡から出土した実物に基づく。この冑は、長方形の鉄片で作られ、頭頂部が開いている。冠帽の上からこれをかぶり、紐で縛って使用したのであろう。

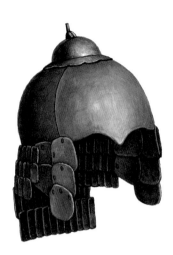

🔼 鉄冑：河北省邯鄲市臨漳県鄴南城遺跡から出土した実物に基づく。この冑は、上部が4枚の鉄片で作られており、頭頂部には半球形の鉄片を伏せ、側面と背面の下縁からは鉄片が垂れている。

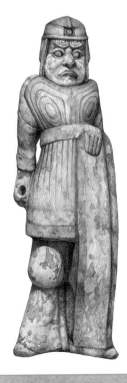

🔽 盾を持った武士俑：河南省洛陽市の北魏時代の元邵墓から出土。南北朝時代、度重なる戦争により、武器や甲冑の製造技術は大いに進歩し、さまざまな種類の鉄鎧が現れた。この俑が身につけている「裲襠鎧〈りょうとうがい〉」は、南北朝時代の鎧である。

＝少数民族の服装が漢民族に与えた影響＝

　中国の歴史には、非常に顕著な現象が見られる。殷、周時代から、しばしば北方の遊牧民が中国の中央部に侵入してきたが、初めは略奪して北方に帰っていた彼らは、やがて中国に留まり、漢民族の王朝を模倣した政権を樹立するまでになった。中でも最も影響が大きかったのは、五胡十六国と南北朝の時代である。五胡十六国の五胡とは、匈奴、鮮卑、羯（匈奴の支流）、羌、氐の、五つの遊牧民族による国家を指し、十六国とは、前趙、後趙、前秦、後燕など、漢民族が建国した十六の国を指す。また南北朝の北朝とは、主に鮮卑が建てた北魏、東魏、西魏、北斉、北周を指す。これらの王朝は主に長江以北の北方に集中し、大多数の漢族と少数の北方異民族が混在して暮らすこととなった。そこで中国を統治した北方民族は、政権の強固な安定した国家にするため、相当数の漢民族を官吏に登用し、その中には政権の重要ポストに就く者さえいた。そして、そうした漢民族によって、伝統的な漢文化が支配階級である北方民族にもたらされ、異民族の興味や思想に大きな影響を与えたため、のちに儒教文化の忠実な信奉者になった北方民族もいた。やがて北方民族は、漢民族の文化や生活スタイルを積極的に受け入れ、それが次の世代へと受け継がれることにより、完全に漢民族と同化してしまうのであった。また民間でも、漢民族の高度な生産技術や文化に惹きつけられ、かなりの影響を受けた。

　文化の交流は相互に影響を及ぼすものであるが、漢民族の文化が少数民族に影響を与えたと同時に、少数民族の文化も漢民族に影響を与えた。衣服は、他文化の影響が最も明確に現れるものの１つである。

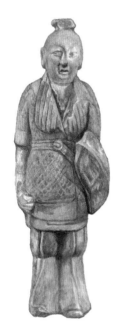

小冠で髪を留めた武士俑　南北朝
河北省磁県元祐墓出土

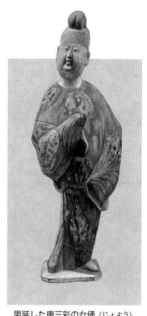

男装した唐三彩の女俑〈じょよう〉
陝西省西安出土

《細身で筒袖のニューモード》

　中国古代の服飾は「上衣下裳」から「深衣」へと発展し、広くゆったりとした服装を尊ぶ傾向にあった。そうした服装は、優雅で豪華な趣きを表現するには適しているが、日常生活や労働には大変不便であった。そのため、殷、周王時代から庶民の服装は短くなり、服装によって直ちに身分が判別できた。それに対して遊牧民族は、牧畜による生活が主であるため、乗馬は習得しなければならない基本的な技術であった。しかも、鎧や鞍のなかった時代、乗馬は難度の高い技術であった。まず、馬に飛び乗ることができるジャンプ力が必要で、さらに馬上で振り落とされないための体力や技術が要求され、それらがなければ乗馬は不可能であった。馬に乗る場合、衣服は身体にフィットした短い上着とズボンでなければならず、そのため北方の少数民族の衣服は細身で筒袖のスタイルがほとんどであった。そうした服装は乗馬に便利なだけでなく、何をするにも便利で、しかも馬上の姿が立派で格好よく見えたのである。そのため、唐代の多くの貴族の女性や宮女たちが騎馬民族の服装に夢中になり、宮中で男装が流行したこともうなずける。

　魏晋南北朝時代、すでに漢民族は鎧と鞍を使用しており、鎧も改良されて乗馬がますます容易になっていった。漢民族の乗馬は、戦国時代に趙の武霊王が「胡服騎射」を提唱したことに始まるが、本格的になるのは魏晋以降のことである。南北朝時代には、鎧を着た騎兵が戦車に取って代わったため、乗馬ができなければ戦場で活躍することは不可能であった。

　そのため、遊牧民族の服装が急速に普及し、黄河以北だけでなく長江以南でも、短い上着にズボンをはくスタイルが主流となっていった。ズボンは漢代の「大袑」をベースに、裾を縛る形式から脛を縛る形式へと変化し「縛褲」と呼ばれた。これは、戦場での軍服としてだけでなく、武官が宮廷で着用する官服としても使用された。

　古代漢民族の衣服の特徴として、右前にして着る「右衽」と呼ばれる着衣形式があり、それに対して少数民族は「左衽」が主であった。したがって古文献では、しばしば少数民族に対して「髪を結わず左衽」と表現している。漢民族が少数民族の服装を受け入れた際、左衽にはせず右衽の着用形式を貫いたが、これは漢民族の習慣を堅持するためであった。また少数民族の丸首の服装も取り入れられたが、おくみが右前になるようにデザインされた。右衽の習慣は現代まで維持され、それは主に男性の衣服に見られる。

帯鈎で腰帯を留めた武士俑（部分）　秦
陝西省始皇帝兵馬俑坑出土

《冠と腰帯に趣向をこらす》

　南北朝時代、少数民族の服飾が漢民族に与えた
もう一つの影響は、冠と腰帯に見られる。遊牧民
族の髪型は、頭頂部を剃り上げて後頭部の髪だけ
を残す「髠髪」であったことから、帽子をかぶら
ない春や秋はあまり見た目がよくなかった。その
ため、北方民族は小冠を戴くことを好み、頭巾と
一体となった小冠もあれば、紐を付けて頭上に戴
く場合もあった。一方、漢民族は、頭上で結った
髻に冠をかぶせるようになり、これにより髻が緩
むことがなく、また頭上のアクセサリーともなっ
た。宋代では、冠をかぶって髪を留めることが一
般的となり、明代では、男性と女性のほとんどが
冠で髪を留めていた。

　腰帯はすでに殷、周時代から広く用いられてい
たが、伝統的な中国服には帯を留める帯鉤が使用
された。帯鉤は一方の端がフックとなり、もう一
方の端は背面に丸い留め具が付き、それを帯に装
着してフックで帯穴に留めて用いた。帯鉤は、秦、
漢時代まで使用された。北方の遊牧民族は騎馬の
生活が長かったため、鞍を固定する必要からバッ
クルを考案した。バックルは、帯を締めたり緩め
たりするのに便利で、帯鉤のように外れやすい事
もなかったので、やがて衣服の帯留めとして用い
られるようになった。初期のバックルは、ピンが
固定されて動かなかったが、のちに可動式のピン
に改良され、腰帯としていっそう使いやすくなっ
た。バックルは、南北朝時代に漢民族に受け入れ
られてからも、現在に至るまで可動式のピンを備
えた構造は基本には変わらない。

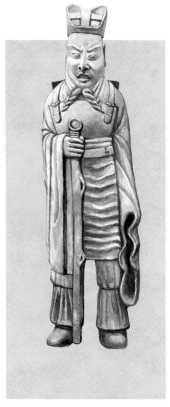

剣を持った武官俑　隋
湖北省武昌出土

南北朝　　　　　　　　　　　服飾は、文化の扉を開くパスワード　　**55**

隋代 (581～618年)

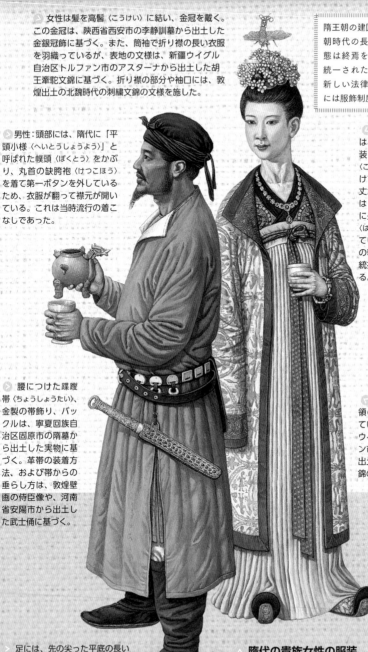

女性は髪を高髻〈こうけい〉に結い、金冠を戴く。この金冠は、陝西省西安市の李静訓墓から出土した金銀冠飾に基づく。また、筒袖で折り襟の長い衣服を羽織っているが、表地の文様は、新疆ウイグル自治区トルファン市のアスターナから出土した胡王牽駝文錦に基づく。折り襟の部分や袖口には、敦煌出土の北魏時代の刺繍文錦の文様を施した。

隋王朝の建国により、魏晋南北朝時代の長期にわたる分裂状態は終焉を迎え、中国は再び統一された。隋代の初期には新しい法律が公布され、そこには服飾制度も含まれていた。

男性：頭部には、隋代に「平頭小様〈へいとうしょうよう〉」と呼ばれた幞頭〈ぼくとう〉をかぶり、丸首の缺骻袍〈けつこほう〉を着て第一ボタンを外しているため、衣服が翻って襟元が開いている。これは当時流行の着こなしであった。

折り襟に筒袖の長衣は、西域の少数民族の服装で、隋の服装は胡服〈こふく〉の影響を強く受けていた。女性の上衣は丈が短いのに対し、下にはくスカートの丈は非常に長く、胸の辺りで帛帯〈はくたい〉を用いて止めていた。この姿は、現代の朝鮮族の女性が着る伝統衣装に大変よく似ている。

腰につけた蹀躞帯〈ちょうしょうたい〉、金製の帯飾り、バックルは、寧夏回族自治区固原市の隋墓から出土した実物に基づく。革帯の装着方法、および帯からの垂らし方は、敦煌壁画の侍臣像や、河南省安陽市から出土した武士俑に基づく。

宝石や真珠を散りばめたネックレスや、ガラス玉を象嵌した金製のブレスレットは、いずれも西安市の李静訓墓から出土した実物に基づく。

長衣の内側には、交領の短い衫〈さん〉を着ている。その文様は新疆ウイグル自治区トルファン市のアスターナ墓から出土した連珠対孔雀貴字錦の文様に基づく。

プリーツスカートを着用するが、胸の辺りでスカートを縛る帛帯の文様は、新疆ウイグル自治区和田市から出土した朱地の絹の纈繍〈こうけち〉文様に基づく。

足には、先の尖った平底の長いブーツを履いている。

隋代の貴族男性の服装
(河南省安陽市出土の陶俑に基づく)

隋代の貴族女性の服装

足に履く笏頭履〈こっとうり〉は安徽省亳州市出土の陶製の履に基づく。履の先端の文様は、新疆ウイグル自治区伊犁から出土した、金のビーズを用いて連珠団窠忍冬文を表した刺繍の残片に基づく。履の表面は敦煌出土の北魏の刺繍残片に施された文様に基づく。

文官：隋王朝の文官の服装で、河南省洛陽市の隋墓から出土した陶俑に基づく。頭上の籠冠〈ろうかん〉は、漢代の漆紗冠〈しつしゃかん〉から発展したもので、冠内の髪を束ねる小冠は南北朝時代に流行した平巾幘〈へいきんさく〉である。広袖の衫や幅広のズボンも、南北朝時代の男装を踏襲している。

金製のネックレス：陝西省西安市の李静訓墓から出土。李静訓は隋朝の楽平公主の外孫にあたり、9歳で夭逝した。このネックレスは、宝石を散りばめた豪華な作りである。

敦煌壁画：幅広のズボンは、秦・漢時代に男性の衣装となったのち、隋唐時代まで、文武官から庶民に至るまで着用された。この図は、幅広のズボンをはく隋の皇帝の侍臣で、敦煌壁画に描かれた人物である。上衣は「褶襠衫〈りょうとうさん〉」と呼ばれるもので、南北朝時代には褶襠鎧の内側に着たが、隋・唐時代になると武官の服装となった。

缺胯袍〈けつこほう〉：1973年、河南省安陽市の隋墓から出土した長袍を着た陶俑は、1300年あまりにわたって流行した男性の長袍が、隋代に始まったことを証明している。この袍は、腰から下の両脇が開いており、隋・唐・宋の三代では、これを「缺胯袍」と称した。頭にかぶっているものは「幞頭〈ぼくとう〉」と呼ばれ、唐・宋時代に流行したものである。

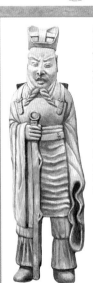

武官俑：湖北省武昌市から出土。この武官俑は、平巾幘を戴き、広い袖の上衣の上に布製（もしくは革製）の褶襠甲をつけ、ズボンは膝下で縛っている。この服装は、隋代の武官の典型的な官服である。この俑は、長い顎髭〈あごひげ〉を2つに分けて三つ編みしているが、これは前例のない形式である。

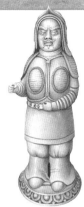

隋軍の軍服：隋軍の軍服は南北朝からの形式を継承し、将校は筒袖に丸首や交領のスタイルが主流で、冬期は丸首を詰襟にしてズボンをはいた。山西省太原市の斛律徹墓から出土した軍人俑は、隋の軍服の典型であり、幞頭を戴き、衣服の前端を真っ直ぐに仕立てた長い衣服を着ている。

明光鎧〈めいこうがい〉：南北朝時代に現れた鎧で、隋唐時代には軍隊の主要な装備となった。隋代の明光鎧は、革と鉄を組み合わせたものが多かった。この俑は、河南省安陽市の張盛墓から出土した隋代の武士俑である。明光鎧や冑は、みな革製を模倣しているが、胸前の重要な部分には鉄製の円形防具を施し、防御機能を強化していた。

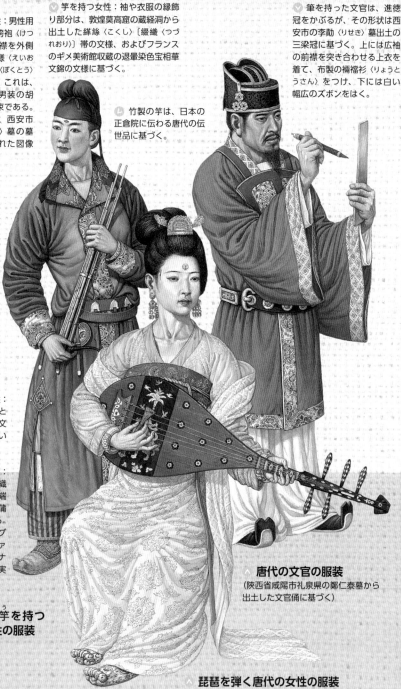

笙を持つ女性：男性用である筒袖の缺胯袍〈けつこほう〉を着て、襟を外側に折り、英王踏様〈えいおうほくよう〉の幞頭〈ぼくとう〉をかぶっている。これは、唐代に流行した男装の胡服〈こふく〉の装束である。このスタイルは、西安市の薛儆〈せつけい〉墓の墓室石椁に線刻された図像に基づく。

笙を持つ女性：腰には赤色の蹀躞帯〈ちょうしょうたい〉を締める。金の帯飾りは、西安市何家村の唐代の窖蔵〈こうぞう〉から出土した実物に基づく。また帯には、羅地に彩繍を施した香嚢を提げるが、これはイギリスの大英博物館収蔵の実物に基づく。

笙を持つ女性：袍の下には、赤と緑のストライプ文様のズボンをはいている。

笙を持つ女性：足には、宝相花織錦の靴下と、先端が如意形をした蒲の靴を履いている。これも新疆ウイグル自治区トルファン市のアスターナ墓から出土した実物に基づく。

笙を持つ女性：袖や衣服の縁飾り部分は、敦煌莫高窟の蔵経洞から出土した緙絲〈こくし〉〔綴織〈つづれおり〉〕帯の文様、およびフランスのギメ美術館収蔵の退暈染色宝相華文錦の文様に基づく。

竹製の笙は、日本の正倉院に伝わる唐代の伝世品に基づく。

筆を持った文官は、進徳冠をかぶるが、その形状は西安市の李勣〈りせき〉墓出土の三梁冠に基づく。上には広袖の前襟を突き合わせる上衣を着て、布製の�ﾋ衫〈りょうとうさん〉をつけ、下には白い幅広のズボンをはく。

竹製の笙を持つ唐代の女性の服装

唐代の文官の服装
(陝西省咸陽市礼泉県の鄭仁泰墓から出土した文官俑に基づく)

琵琶を弾く唐代の女性の服装

文官：左手に笏板〈こつばん〉を持ち、右手には筆を持つ（唐代の三指握の筆法）。毛筆は、日本の正倉院に伝わる唐代の実物に基づく。

文官：官服の衣服や袖の縁飾りは、イギリスのヴィクトリア＆アルバート美術館収蔵の花卉文夾纈絹の文様に基づく。布製の裲襠衫の縁飾りは、新疆トルファン市のアスターナ墓から出土した彩絵絹の文様に基づく。腰に締める革製黒帯の装飾やバックルは、陝西省西安市から出土した宝石を象嵌〈ぞうがん〉した鍍金ベルトの実物に基づく。

文官：足には笏頭履〈こつとうり〉を履く（官服の着用時には、ほとんどが笏頭履を履いた）。

琵琶を弾く女性：女性は、細い袖で丈の短い上衣を着ているが、その文様は新疆ウイグル自治区トルファン市のアスターナ墓から出土した花樹対雁文印花紗に基づく。

琵琶を弾く女性：肩に掛けている披帛〈ひはく〉の文様は、中国絲綢博物館収蔵の緑地十様花灰纈絹の文様に基づく。手に持つ螺鈿紫檀〈らでんしたん〉の五弦琵琶は、日本の正倉院に伝わる実物に基づく。女性は赤い撥〈ばち〉を手にして、琵琶を演奏している。

琵琶を弾く女性：腰高のスカートをはいているが、その文様は新疆トルファン市のアスターナ墓から出土した宝相花立鳥文印花絹に基づく。スカートの上部の文様は、青海省都蘭出土の纏枝宝相花文の刺繍が施された鞴〈したぐら〉に基づく。

琵琶を弾く女性：この女性の髪型や化粧法は、盛唐時期の典型的なスタイルである。髪型は高髻〈こうけい〉に結い、透かし彫りに金箔を貼った櫛を挿し、耳には球形の垂れ飾りに宝石を散りばめた金製イヤリングをつけている。これらは、いずれも江蘇省揚州市から出土した実物に基づく。櫛の両側に挿す金製の簪は、浙江省湖州市長興から出土した実物と、スイスの個人コレクションに基づく。額に貼った花鈿〈かでん〉や、こめかみに描いた「斜紅〈しゃこう〉」は、唐代に流行した化粧法である（p.64、p.69 参照）。

琵琶を弾く女性：女性は履を主に履いていたが、新疆トルファン市のアスターナ墓から出土した宝相華文の雲頭履〈うんとうり〉は、錦を用いて作られた中国最初の履で、極めて精緻で華麗である。

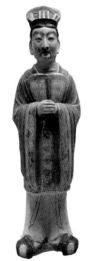

唐代の官服：公服と常服は、唐代の初期と後期では大きく変化した。前期のスタイルは、陝西省咸陽市礼泉県の鄭仁泰墓から出土した彩色文官俑に明瞭に見られるが、服装の形式は隋代の官服を踏襲したものであった。

蒲の靴：女性の履き物には、さまざまな種類があった。例えば、新疆ウイグル自治区から出土した先端が反り上がった履や如意形の蒲の靴などは、当時の女性に好まれた。蒲は草本植物で、上海市嘉定には蒲の葉で作る靴を発明した美女の伝説が残っている。

麻製の靴：唐代の男性は、多くが高筒のブーツを履いたが、それは「烏皮六縫靴〈うひろくほうか〉」と呼ばれた。また履や麻の靴も履いた。この図は、新疆トルファン市のアスターナ墓から出土したもので、現代のサンダルに匹敵するような麻靴である。

客使図：唐代の官服は、朝服、公服、常服に分けられていた。この図は、陝西省咸陽市礼泉県の唐の李賢墓壁画に描かれた朝服を着た文官の姿であるが、頭上に戴く平巾幘〈へいきんさく〉を紗冠〈しゃかん〉で覆っており、これは隋代の古いスタイルである。朝服は、百官が宮廷において国家の重要な式典に参加する際に着用する官服であった。

男侍像：この図は、永泰公主墓の墓室石門に線刻された男侍の姿で、缺胯袍〈けつこほう〉を着て、武家諸王様の襆頭をかぶる。

唐代 <small>（618 〜 907 年）</small>

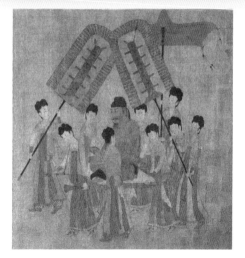

歩輦図〈ほれんず〉：唐代初期の服装は、隋代を踏襲したものであった。皇帝の礼服は、唐代の画家・閻立本の「歩輦図」に極めて正確に描かれている。画中の唐の太宗は、黄色い龍袍〈りゅうほう〉を着ているが、そのスタイルは円領〔丸首〕の缺胯袍〈けつこほう〉で、頭部には黒い幞頭をかぶり、腰に帯を締め、ブーツを履いている。このような龍袍は、おそらく隋代にはすでにあったと思われるが、龍袍に黄色を用いたのは高祖の時からであり、その後、黄色は皇帝専用の色となり、他の人は一切使用することができなかった。

幞頭は隋代に出現したのち、唐、宋時代に人気を博し、元、明時代の冠や頭巾などにも常に影響を及ぼした。唐代の幞頭は、平頭小様〈へいとうしょうよう〉、武家諸王様、英王踣様〈えいおうほきょう〉などのさまざまなスタイルが流行した。

化粧する三彩女俑：一般の女性は、多くが細い筒袖で丈の短い上衣を着て、腰高にスカートをはき、髪型は高髻が主流であり、時には頭巾をかぶった。唐代は開放的な雰囲気にあふれ、女性は胸元が大きく開いた装いが多かった。この図は、襟ぐりの大きく開いた上衣を着る女性の陶俑で、陝西省西安市から出土した。

男装をした女性像：薛儆墓の墓室石槨に線刻された侍女の姿であるが、男性用の胡服を着て、英王踣様の幞頭をかぶっている。

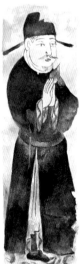

男侍像：唐代の庶民の男性服は，円領の缺胯袍に幞頭であった。それは、唐墓から出土する数多くの陶俑や壁画によって実証されている。この図は、唐墓壁画に描かれた男侍の姿である。

公服、常服：唐代の中後期の公服と常服は、唐代絵画の中に数多く見られる。この図は、敦煌壁画に描かれた後期の官服のスタイルである。幞頭は、帽子のように高く固くなり、後ろで結んでいた帯紐は硬い翼のように変化し、左右に向かって伸びている。

蹀躞帯〈ちょうしょうたい〉：内モンゴル自治区ソニド右旗から出土した、金製の狩猟文蹀躞帯である。帯の表面に施された飾りは、「帯銙〈たいか〉」と呼ばれ、帯銙の下にある環には小さい帯が垂れる。そして、その垂れた帯の先に身の回りの物を吊り下げ携帯した。この形状のベルトを「蹀躞帯」と称した。

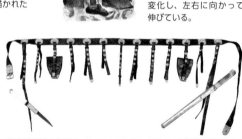

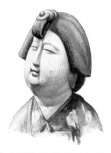

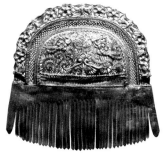

🔽 金製の櫛〈くし〉：江蘇省揚州市の唐墓から出土。この金製の櫛には、空を舞う伎楽天が表されており、女性の頭部のアクセサリーとして用いられた。

🔺「双人侍女図」に描かれた双垂髻〈そうすいけい〉：双垂髻を結う侍女が描かれた唐代絵画は、新疆ウイグル自治区博物館に収蔵されている。

🔺 烏蛮髻〈うばんけい〉に結った三彩女俑：陝西省西安市の鮮于庭誨墓から出土。烏蛮髻は、もともと南部の少数民族の髪型であったが、唐代女性たちによって新たな髪型に作り変えられた。

🔺 花鈿〈かでん〉：甘粛省の敦煌壁画や唐代絵画には、さまざまな花鈿が描かれるが、それらは「梅花粧」とも呼ばれ、魏晋南北朝時代に始まった。

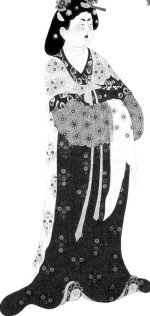

🔺 義髻〈ぎけい〉：唐代の女性たちは、高髻が美しいと考え、髪型は雲髻〈うんけい〉、螺髻〈らけい〉、反綰髻〈はんわんけい〉、半翻髻〈はんはんけい〉など、さまざまなスタイルがあったが、いずれも高さのある大きな髪型であった。これらの髪型を施す際には、しばしば仮髪〈かはつ〉を自身の髪に用いたり、中には木製の義髻をそのまま頭にかぶったりしたので、髪型はいっそう大きくなった。この図は、新疆ウイグル自治区トルファン市のアスターナ墓から出土した木製の義髻の写真に基づく。

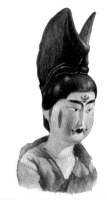

🔺 供養人：唐代の女性貴族たちは、金梳〈きんそ〉、金笄〈きんけい〉、金釵〈きんさい〉、金簪〈きんしん〉などのアクセサリーで髪全体を飾り、さらにそれらのアクセサリーには玉、宝石、真珠を嵌め込んで、いっそう華やかにした。そして、顔には花鈿を貼り、耳には金製のイヤリングを垂らし、胸当てをして、長いプリーツスカートを着用し、その上から華麗な広袖の長衣を羽織った。また肩には、極めて薄い紗絹の長い披帛〈ひはく〉を掛けた。この「都督夫人太原王氏礼仏図」は、敦煌壁画の女性供養人の中でも最大のもので、当時の貴族女性の服飾を写実的に描写している。

🔺 金玉製のブレスレット：陝西省西安市何家村の唐代の窖蔵〈こうぞう〉から出土。この玉製のブレスレットは、金箔を貼って獣首を施している。

🔽 斜紅粧：この図は、新疆トルファンアスターナ墓から出土した俑である。俑の顔面は、彩色が完全な状態で保存されており、白粉を塗り、眉を描き、口紅を施し、花鈿を額に貼っている。そのほかにも、口角の両側に「面靨〈めんよう〉」と呼ばれる赤い点と、こめかみに「斜紅〈しゃこう〉」が表されているが、この２種類の化粧には、どちらも特別な意味が含まれていた（p.64、p.69 参照）。

61

唐代（618 ～ 907 年）

▶ 官帽：初唐の官帽は「進徳冠（あるいは進賢冠）」と称した。この図は、陝西省咸陽市礼泉県の李勣〈りせき〉墓から出土した実物で、現存最古の官帽である。

▶ 巾子〈きんし〉：この図は新疆から出土したもので、竹製で組まれた唐代の巾子である。幞頭には種々のスタイルがあり、まずは髪を束ねて硬い「巾子」をかぶせて土台にし、その上から四角い布で覆い、四角の布帯で結んで幞頭の形に整える。

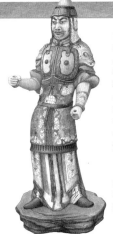

◀ 武士俑：陝西省咸陽市礼泉県の鄭仁泰墓から出土。この彩色と金箔を施した武士俑は、唐代初期の明光鎧〈めいこうがい〉の形状が極めて詳細に表現されている。すなわち、胸前部分は大きな甲片で覆い、護腹と腿裙〈たいくん〉は小さな甲片を綴って作られ、腕部は護臂鎧〈ごひがい〉で保護する。一方、頭部の兜は、５枚の甲片によって帽子状に作られ、頂部には半球形の冑頂をあしらい、兜の下縁には小さな甲片を綴って垂らし、両頬と後部を防御している。

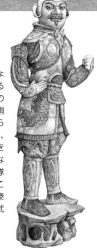

▶ 絹甲俑〈けんこうよう〉：盛唐時期になると、明光鎧は儀仗用の絹甲へと発展した。絹甲は織錦の絹布で作られ、胸部、腹部、腿部は、金や銀を施した甲片を綴るなど、豪華絢爛なもので、皇室の儀仗隊が典礼で着用した。この図は、西安市の永泰公主墓から出土した武士俑である。

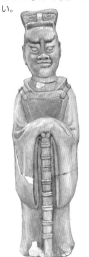

▽ 武官俑：西安市から出土。この武官俑は、唐代の武官の服飾を正確に表現している。その形式は、隋代のものと基本的に同じであることから、唐代初期のものと考えて間違いない。

▽ 戦闘衣像：唐代の軍人は、隋代から流行した缺胯袍を戦闘衣とし、幞頭をかぶり、下級軍人は戦闘衣の上に袖の短い披風〈ひふ〉（または「半臂〈はんぴ〉」と称す）をはおった。披風は南北朝に流行し、袖の長いものと短いものがあったが、一般的には袖を通さなかった。この図は、陝西省咸陽市礼泉県の長楽公主墓壁画に描かれた披風をまとった武士像である。

△ 武士像：唐代の明光鎧は、鉄製であった。陝西省昭陵壁画には、膝までの長い明光鎧を着た武士が描かれているが、胸前の円形防具のほかは、すべて方形の甲片を綴って作られている。

＝襆頭の話＝

襆頭は隋代に始まり、唐、宋時代に最も流行した。その前身は、魏晋南北朝時代の頭巾で、初めの頃は布で髻を包んで細い紐で結び、残りの布が後頭部で自然に垂れるようにしてつけた。その後、布の四隅の端が長く伸び、そのうちの２つの端は後頭部で髻を包むように結び、残りの２つの端は前方に回して髻の前で結ぶスタイルとなった。また、結び目から伸びる端の部分は、後方に垂らして飾りとした。これが、最も初期の平頭小様襆頭である。

盛唐時期、襆頭の形をより格好よく見せるため、金属線や竹ひごを用いて髪カバーを作ることが広まり、これを「巾子」と呼んだ。この巾子を髪にかぶせてから、外側を布で包んで前後を縛れば、帽子のような大きく立派な襆頭ができあがった。巾子の使用により、唐代には平頭小様、武家諸王様、英王踏様の３種類の襆頭が流行した。平頭小様は唐の高祖時期に流行した。また、頂部が高くなった襆頭は武家諸王様と呼ばれ、則天武后が宮中の臣下や武士の子弟に下賜した巾子に由来する。唐の中宗も、則天武后を真似て百官に巾子を下賜したが、それは頂部が前方に傾斜した大きな巾子で、この巾子を用いた襆頭を英王踏様と呼んだ。「踏」には、つまづくの意味があった。唐代晩期には、膠や漆を塗った薄い羅や紗で襆頭を包んだ「硬裏襆頭」が広まり始めた。この硬裏襆頭は、もはや帽子のようなもので、これにより毎日布で包んで髪を縛る必要がなくなった。襆頭の脚にも種々のスタイルが登場したが、まず銅や鉄のワイヤーでフレームを作り、それに絹を貼ったあと、真っ直ぐ横に伸ばしたり、交差させて上に向けたり、左右に曲げて垂らしたりした。そうした脚の襆頭は、いずれも「翹脚襆頭」と呼ばれた。翹脚襆頭は、五代から宋代に継承され、中でも真っ直ぐ横に伸ばした展脚襆頭は皇帝百官の官帽となり、それは元、明時代まで使用された。

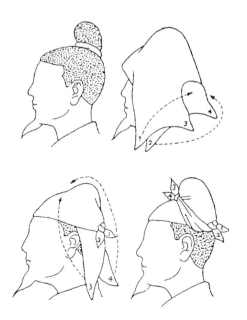

襆頭のかぶり方 解説図

唐代の巾子
新疆ウイグル自治区アスターナ出土

＝唐代のユニークな化粧法＝

新疆ウイグル自治区博物館の注目すべき収蔵品の一つに、アスターナの張雄墓から出土した彩絵木俑（右図）がある。木俑の頭部はとてもしっかりと作られているが、一つ気になるのが眉尻あたりから下方に描かれた歪んだような筆跡で、読者の中には画家の描写力が劣っていたからだと考える人がいるかもしれない。しかし、ほかの部分は非常に精緻に表現されているため、そこだけ画家が手を抜いたとは思えない。博物館の研究者に尋ねたところ、これは斜紅と呼ばれるメイク法であるとのことがわかった（p.69参照）。しかも、この木俑に見られる斜紅は、画工が当時の女性の化粧を観察して描いたはずなので、実際の斜紅を再現した表現であったに違いない。

斜紅の作例は、本博物館が収蔵する唐代の絹画にも見られる。この絹画には宮女の横顔が描かれており、宮女は髪を驚鵠髻に結い、髪飾りは施さず、ふっくらとした顔立ちで、唐代の典型的な美人の容貌である。そして、宮女のこめかみ辺りには、三日月形の斜紅が描かれている。斜紅は唐代に流行したが、文献の記録によると、魏晋時期の初め頃にはすでに出現していたとされる。しかし、その時期の斜紅の証左となるものが見つかっていないことから、この唐代の宮女を描いた絹図は斜紅の化粧法を明確に示す貴重な資料といえよう。

この宮女の化粧は、斜紅のほかにも、顔には一面に鉛粉が塗られ、頬と瞼にピンク色を施し、眉は濃く描き、額の中央に大きな花鈿をあしらう。赤い唇は、小さなサクランボのように見えるが、当時の女性の唇が本当にこれほど小さかったわけではなく、白い粉を唇に塗ってから、口紅で上下の唇を小さく描いたため、遠くから見ると唇がとても小さく見えたのである。唐代の陶俑や絵画に表された女性の姿を詳細に観察すれば、そうした小さな唇には多くの種類があることに気づくであろう。史書の記述によると、花鈿は魏晋の初期にはすでに登場しており、当時の花鈿はごく薄い金や銀のシート状のもので、それを額に糊で貼り付けていた。唐代になると、額に貼り付けたあと、さらに描いて広げていった。この宮女の花鈿は、おそらく貼り付けてから描いたものであろう。唐代の花鈿は、眉や唇と同様、目まぐるしく変化し、独創性に富む。

もし、素晴らしい壁画のある甘粛省の榆林窟を見学する機会があれば、唐末から五代の壁画に描かれた、高さ１メートル近くの供養人像（右図）に出会うであろう。この像には、顔のメイクがとても明瞭に残っている。彼女の顔を見ると、唐代の化粧法のほかにも、新たに目の下と額に鳳凰の装飾が施され、面靨も本来の赤い点から鳳凰の形に変化しているのが認められる。顔にこんなにも多くのメイクを施すのは、美しさのためなのか、それとも顔の欠点を隠すためなのか。

郵便はがき

| 1 | 1 | 3 | 8 | 7 | 9 | 0 |

（受取人）
東京都文京区本郷一—二〇—九
本郷元町ビル7F

株式会社　マール社　行

|ıl||ı·||ı||ıı|ı|ııı||ıı··|ı|ı|ı|ı|ı|ı|ı|ı|ı|ı|ı|ı|ı·||ıll|

の注文ができます | TEL:03-3812-5437　FAX:03-3814-8872

ール社の本をお買い求めの際は、お近くの書店でご注文ください。
社へ直接ご注文いただく場合は、このハガキに本のタイトルと冊数、
面にご住所、お名前、お電話番号などをご記入の上、ご投函ください。

金引換(書籍代金＋消費税＋手数料※)にてお届けいたします。
商品合計金額1000円(税込)未満：500円／1000円(税込)以上：300円

ご注文の本のタイトル	定価（本体）	冊数

愛読者カード

この度は弊社の出版物をお買い上げいただき、ありがとうございます。
今後の出版企画の参考にいたしたく存じますので、ご記入のうえ、
ご投函くださいますようお願い致します（切手は不要です）。

☆お買い上げいただいた本のタイトル

☆あなたがこの本をお求めになったのは？
1. 実物を見て　　　　　　　　　　　　4. ひと（　　　　　）にすすめられて
2. マール社のホームページを見て　　　5. 弊社のDM・パンフレットを見て
3. （　　　　　　　）の書評・広告を見て　6. その他（　　　　　　　　　　　）

☆この本について　　　　　　　　　　内容：良い　普通　悪い
　装丁：良い　普通　悪い　　　　　　定価：安い　普通　高い

☆この本についてお気づきの点・ご感想、出版を希望されるテーマ・著者など

☆お名前（ふりがな）　　　　　　　　　　　男・女　　年齢

☆ご住所
〒

☆TEL　　　　　　　　　　☆E-mail

☆ご職業　　　　　　　　　☆勤務先（学校名）

☆ご購入書店名　　　　　　　　　　☆お使いのパソコン　　Win・Mac
　　　　　　　　　　　　　　　　　バージョン（

☆マール社出版目録を希望する（無料）　　　はい・いいえ

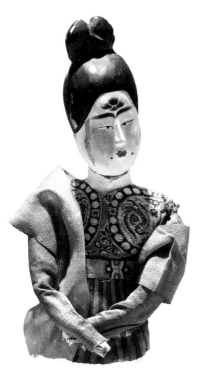

絹衣を着た彩色木俑　唐
新疆ウイグル自治区アスターナ張雄墓出土

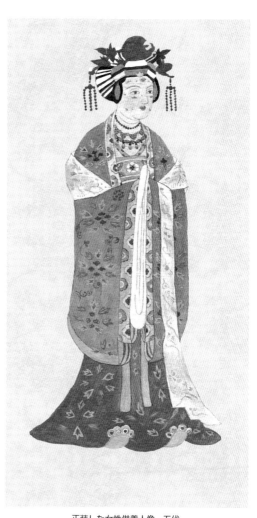

正装した女性供養人像　五代
絹衣を着た彩色木俑　甘粛省楡林窟壁画

◪ 髪を雲形の高髻〈こうけい〉に結い、髷〈もとどり〉の正面には玉で飾った角櫛〔牛などの角で作られた櫛〕を挿す。この櫛は、浙江省杭州市臨安の唐墓から出土した実物に基づく。向かい合わせに挿した金製の櫛は、米国のミネアポリス美術館の収蔵品に基づく。向かって右側には木製の櫛、両側には金製の簪を挿す。それぞれ江蘇省海州と浙江省湖州市長興からの出土品に基づく。

▷ 貴妃は右手に鍍銀された銅鏡を持ち、その腕には銀製のブレスレットをつけている。この手鐲は、安徽省合肥市の南唐墓からの出土品に基づく。

▷ 胸当ての上に筒袖で丈の短い衫〈さん〉を着て、下には長いプリーツスカートをはく。そして、広袖で4箇所にスリットの入った長い外衣を羽織っている。衫の縁取りは、大英博物館収蔵の五代の羅地彩繍の文様に基づく。プリーツスカートは、新疆トルファン市アスターナ出土の唐代の灰纈による紗、および日本の正倉院に伝わる臈纈〈ろうけち〉による麻布の文様に基づく。

▷ 長い外衣の文様は、旅順博物館収蔵の花文夾纈絹〈かきもんきょうけちけん〉の文様に基づき、縁飾りの文様は、敦煌蔵経洞から出土した五代の平繍の残片の文様に基づく。

◪ 女性が左手に持つ歩揺〈ほよう〉は、鍍金して玉を散りばめた胡蝶形の銅製の簪〈かんざし〉に、極細の金糸や銀糸で編んだ垂れ飾りを施したもので、とても繊細で華麗な歩揺である。歩揺は、歩く時に揺れることから、その名がついた。この歩揺と後頭部に挿している歩揺は、いずれも安徽省合肥市の五代墓からの出土品である。耳につけたイヤリングは、金に宝石を散りばめたもので、陝西省咸陽市の賀若氏墓からの出土品に基づく。

◁ 軟脚幞頭〈なんきゃくぼくとう〉をかぶるが、幞頭の頂部の窪みには玉の棒を用いて布地を押さえていた。

◁ 円領で筒袖の紅色缺胯袍を着て、その内側には交領の黄色い袍を着ている。また、袍には細い襞を施す。服飾の色彩は、石刻像に残存していた彩色に基づく。

◁ 腰には、2個のバックルの付いた玉帯を締める。銀製のバックル、龍文の玉銙〈ぎょくか〉・銙尾〈だび〉などの帯飾り、手に持つ銀箔を施した杖、杖の先の丸い権杖（皇室の象徴を示す用具）など、すべて四川省成都市の王建墓から出土した実物に基づく。腰帯から垂らす魚袋〈ぎょたい〉は、張大千が模写した「帰義軍節度使曹延禄供養像」に描かれた形に基づく。魚袋は、唐代に用いられた官吏の等級を示す佩飾で、五代時期においても引き続き使用された。

▲ **五代十国時代の貴妃の服装**
（この時期の絵画、石刻、俑、織物・装飾品などの出土品に基づく）

▷ **五代十国時代の王族男性の服装**
（四川省成都市の王建墓の石刻像に基づく）

◁ 足には先端の尖った黒の革ブーツを履く。

五代十国時代は、王朝がいくつもに分裂した激動の時期であり、約50年ほど続いた。五代十国の国王は、もともと唐王朝によって地方の軍政担当者に任命された節度使たちで、唐末の混乱に乗じてみずから王となった者が大半であった。そのため、制度の多くは唐王朝のものを踏襲したが、それは服飾においても例外ではなかった。

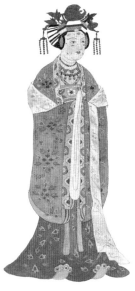

🔽 供養人像：甘粛省楡林窟壁画。この供養人像は、五代時期の貴婦人の姿である。五代の女性の服飾も唐代を継承したが、頭部の装飾や化粧は唐代に勝るとも劣らない。

🔽 後唐の荘宗像：台北・故宮博物院収蔵。この後唐の荘宗像は、五代時期の皇帝の服飾を代表するもので、唐の太宗の画像と比較してみると、幞頭の両脚が唐初の下垂した形式から上方に翻った形式（「衝天幞頭〈しょうてんぼくとう〉」と呼ばれる）へと変化している以外は、袍服、靴、腰帯などのスタイルは基本的に同じである。

🔼 馮暉〈ふうき〉墓の浮彫り彩絵塼：五代時期、庶民の男性も缺胯袍を着用しており、そのデザインは官服と同様であった。その点は、五代晩期の馮暉墓の浮彫り彩絵塼に表された男性像に、はっきりと示されている。

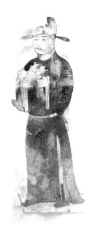

🔽 供養人像：敦煌220窟の壁画。この供養人の姿からは、五代時期の官吏の服飾は唐代とさほど変化していなかったことが明瞭に見て取れる。ただこの時期の幞頭は、すでに帽子のようになっていた。すなわち、幞頭の内側に竹や針金などの硬いフレームを縫い付け、幞頭の両脚を左右に真っ直ぐに伸びた形状にしており、そのため毎日のように布を頭部に巻く必要がなくなったのである。また、官服は円領の缺胯袍であったが、缺胯袍の両側のスリットは腰近くまで施され、内側に着ている白い袍のプリーツが見え隠れするように装飾されている。

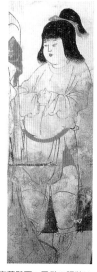

🔼 王処直墓壁画：子供の服装は、前代と同じであった。王処直墓の壁画に描かれた五代初期の子供の服装は、大人よりも上衣の丈が少し短いだけで、そのほかは大差ない。

五代十国時代 （907～979年）

◀ 供養人像：甘粛省楡林窟第16窟の壁画。五代時期の回鶻族〈かいこつぞく〉の貴婦人の姿で、金冠をかぶり、宝石を散りばめた金の歩揺〈ほよう〉をつけている。

◀ 供養人像：甘粛省楡林窟第2窟の壁画。この女性の顔からは、唐代の化粧法である赤い点を施す面靨〈めんよう〉と、こめかみに施す斜紅〈しゃこう〉が、鳳凰形、花形、草形に変化したことが見て取れる。

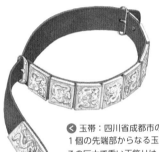

▶ 簪〈かんざし〉を挿した木俑：江蘇省揚州市邗江の五代墓から出土。木俑の頭部の裏側には、簪が付着したままであった。

◀ 玉帯：四川省成都市の王建墓から出土。この2個のバックルと1個の先端部からなる玉帯は、死者が生前に使用していたもので、その巨大で重い玉飾りは、墓主人の高貴な身分を示している。

五代から宋代にかけて、甲冑の制度はしだいに定型化していった。北宋初期には、将甲、兵甲、歩兵甲、馬甲など、数種類に大別され、さらに各種類ごとに細かな規格があった。そして、大量生産に便利なように、規格に沿って甲冑の部品や甲片の数量などが具体的に規定されていった。

▶ 軍人俑：下級軍人は、缺胯袍〈けつこほう〉の前裾を帯に差し挟んでいる。福建省の五代の王審知墓から出土した軍人俑は、それを証明している。

◀ 甲冑武士文銀飾片：四川省成都市の王建墓から出土。線刻によって、甲冑を着て斧を持つ武士の姿を表現している。甲冑の各部分は同じ形状の甲片で作られており、腹部の円形状の腹甲、および腰を囲っている布製の袍肚〈ほうと〉は、革帯で装着されている。袍肚は、甲冑と武器の摩擦を防ぐためで、多くが布製であった。頭部の兜は、当時は「盔〈かい〉」と称した。また、兜の裾を鳳凰の翼が翻ったような形状の装飾としたが、これは「鳳翅盔〈ほうしかい〉」と呼ばれ、宋代に流行した。

▶ 彩絵武士俑：河北省保定市曲陽の王処直墓から出土。この石刻の彩絵武士像は、兜の裾が上に向かって翻った「鳳翅盔」が誇張された表現となっている。鎧の肩や腕を覆う髆甲〈はくこう〉と、胸前を覆う胸甲は、大きな皮革で作られているようである。胸甲には、金属製の円盤が釘で留められており、明光鎧〈めいこうがい〉の形式と似ている。鎧の下部は、甲片を繋ぎ合わせて形作られている。この武士像は、五代時代にも皮革と鉄を合わせて作られた甲冑があったことを物語っている。

68

＝斜紅のメイク／唐代の宮中で大流行＝

唐の天宝8年（749年）、宮中では新しいメイクが静かなブームとなり、多くの宮女は白粉を塗った顔の両側に、細い三日月形を紅色で描いた。そして、さらに独創性に富んだ女性たちは、その三日月のメイクを額まで伸ばしたり、曲折させて頬にまで描いたりしたため、その種のメイクは「斜紅」という美しい名称で呼ばれることとなった。

五代の張泌の『妝楼記』には、「夜来（宮女の名前）が魏の宮中に入って間もなくの夜のこと、魏の文帝が灯火で詩を詠じていたが、その姿は水晶の屏風で隔てられていた。夜来はそれに気づかず、顔を屏風に当ててしまい、傷が暁の霞のように赤く広がった。それ以来、宮女たちは紅色で傷を真似たメイクを施すようになり、暁霞粧と名付けられた」と記されている。もともと「斜紅」は「暁霞」と呼ばれ、魏晋時期にはすでにあったが、この故事を知っていた唐代の宮女たちによって再現され、「斜紅」として広まった。玄宗皇帝もその斬新なメイクを好み、積極的に奨励したため、昔の化粧法が新たに生まれ変わり、一時の流行となったのである。

＝武将もエレガントな着こなしに＝

唐末から五代にかけて、武将の装束は鎧を着て兜をかぶるのが一般的であったが、さらに布で腰を包むこともしばしば行われた。この布は、「袍肚」や「抱肚」と呼ばれ、武将の軍服を飾るもので、豪華な錦織で作られ、縁辺には幅広の縁取りがあり、前部に如意文などの装飾を施すこともあった。

武将が戦闘で身につける鎧は、硬い皮革でできており、腰には剣、弓袋、箙など、種々の武器を下げた。そのため、動くと硬い武器と硬い鎧が互いに擦れ合い、双方が磨損するだけでなく、金属的な衝突音を発することにより、隠密性を必要とする軍事作戦が台無しになる恐れさえあった。それを解消する手段として、腰に袍肚を巻くことで武器と鎧が接しないようにしたのである。こうして袍肚は、宋代には急速に広まっていった。この時期、武将は鎧を着なくても、袍服の外側に袍肚を巻くことがあったため、非常に個性的な衣装が生まれた。南宋と対峙した金の宮廷では、宮女が男装して袍肚を巻き、鳳翅幞頭をかぶることが好まれ、流行のファッションとなった。また袍肚

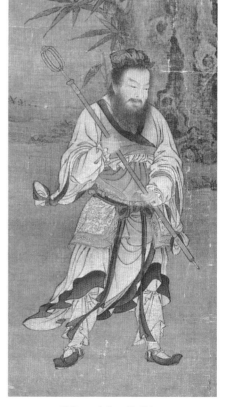

腰に袍肚を巻いた武将「却坐〈きゃくざ〉図」（部分）
南宋　台北・故宮博物院

唐／五代

は、戦功のあった武将に皇帝から下賜されることもあった。

袍肚と同時期に流行した衣服として、繍衫（しゅうさん）があった。繍衫とは、鎧の上から着用する短めの衣服で、刺繍が施され、襟はなく、前が開襟となり、中袖（かいきん）で袖口が広くなっていた。また前おくみにはボタンがなく、裾（すそ）に縫い付けられた2本の長い布で縛って留めた。繍衫には、袍肚と同様、携帯する武器と鎧とが触れ合わないようにする機能があった。とりわけ夏には、皮膚が武器に触れることによって生じる擦り傷や不快感を防ぐことができた。

南宋初期の文献によると、繍衫は、胸や背中に華やかな文様が刺繍されていることから、若い武将たちに好まれ、軍事演習の際には軍服の上に着用し、勇ましさや優雅さを誇った。繍衫は、実は契丹（きったん）の「貉袖（かくしゅう）」が進化して生まれたものにほかならない。鎧の外側に着用する袍服（繍衫を含む）は「衷甲（ちゅうこう）」と呼ばれ、鎧を衣服の中に隠すという意味があった。

春秋戦国時代、列国の宮中では陰謀や反乱が頻繁に発生したため、国王や大臣たちは朝議や宴会の際には、深衣の内側に短い鎧を着て身を守ったとされ、当時、この着用法を「衷甲」と称した。南宋の武将は、上品で優雅な雰囲気を醸し出すため、戦地以外では鎧の上から長い戦袍（せんほう）を羽織っており、それは南宋の中興四将〔岳飛、張俊（ちゅうこうししょう がくひ ちょうしゅん）、韓世忠、劉光世（かんせいちゅう りゅうこうせい）〕も例外ではなかった。

▷ 女性：結った髪を布で包み、金冠で挟んでいる。この金製の冠は、安徽省安慶市棋盤山から出土した実物に基づく。この種の冠は、南宋時代に女性のあいだで広く用いられていた。冠の両側には銀の簪（かんざし）を、頭頂には長脚金鈿（ちょうきゃくきんでん）を、そして手には銀のブレスレットをつけている。これらは、いずれも浙江省永嘉の南宋の窖蔵から出土した実物に基づく。

▷ 女性：内側には、山茶花の縁飾りが施された、交領で筒袖の羅の上衣を着用し、印花の文様をあしらった長いスカートをはいている。そして、上から紫灰色の縮緬地（ちりめんじ）に縁飾りを施した筒袖の外衣を羽織る。これらは、すべて福建省福州市の南宋・黄昇墓から出土した実物に基づく。

▷ 女性：黄色の緞子（どんす）で作られた、つま先が上を向いた纏足用の弓鞋（きゅうあい）を履く。これは、浙江省蘭渓の宋墓から出土した実物に基づく。

▷ 学者：衫の上から羽織る暗褐色の羅（ら）の背心〔袖なし衣〕には、牡丹文が施されている。これは、福建省福州市の南宋・黄昇墓から出土した実物に基づく。

▷ 学者：手にする団扇は、表面に漆が施され、柄は犀（さい）の角で作られている。これは、伝世品に基づく。

▷ 文人男性：霊鷲文錦（れいしゅうもんきん）の生地で作られた、円領〔丸首〕で前端を右側に寄せた形式で筒袖となった袍を着用し、髪を束ねて冠を戴く。冠は、江蘇省呉県出土の白玉蓮華束髪冠に基づく。

▷ 文人男性：腰には2個のバックルのある腰帯を締め、帯の銀飾りと先端の飾りは江蘇省武進出土の実物に基づく。腰から垂らす銀製の匕首（ひしゅ）の鞘は、四川省成都市の王建墓から出土した実物に基づく。

▷ 文人男性：足には、先端が上向きに尖った黒布の長いブーツを履いている。

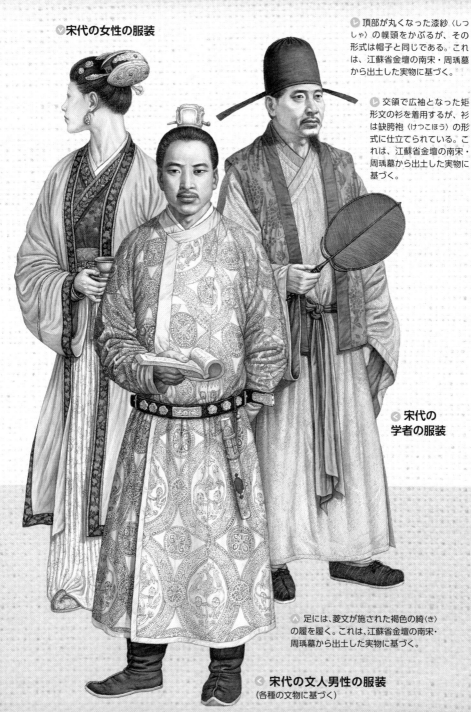

宋代の女性の服装

頂部が丸くなった漆紗〈しっしゃ〉の幞頭をかぶるが、その形式は帽子と同じである。これは、江蘇省金壇の南宋・周瑀墓から出土した実物に基づく。

交領で広袖となった矩形文の衫を着用するが、衫は缺胯袍〈けつこほう〉の形式に仕立てられている。これは、江蘇省金壇の南宋・周瑀墓から出土した実物に基づく。

宋代の
学者の服装

足には、菱文が施された褐色の綺〈き〉の履を履く。これは、江蘇省金壇の南宋・周瑀墓から出土した実物に基づく。

宋代の文人男性の服装
(各種の文物に基づく)

71

宋代〈960～1279年〉

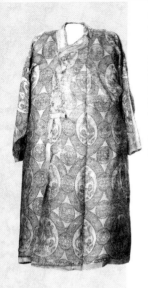

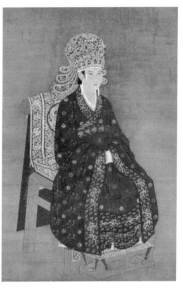

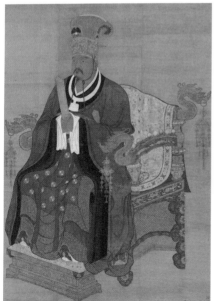

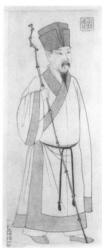

▲ 錦袍〈きんぽう〉：北宋の裕福な家庭の子供たちは、みな喜んで錦袍を着用した。新疆ウイグル自治区チャルクリクのアラル墓地から出土した霊鷲文錦袍は、中国一の錦袍といわれる。錦地は手の込んだ高価なもので、細緻な作りである。しかし、そのデザインは、唐代の胡服の円領〔丸首〕、側襟〔前端を右側に寄せる形式〕、筒袖などの特徴が現れている（p.76参照）。

▶ 皇后像：台北・故宮博物院収蔵。宋代の皇后の服飾は非常に華麗で、とりわけ鳳冠が豪華である。この神宗皇后像からは、鳳冠は翡翠〈ひすい〉と真珠で作られ、後部には6枚の鳳尾が垂れており、明代の鳳冠よりも大きいことが鮮明に見て取れる。また衣装は交領で、広袖の長衣（長さは足先に達する）と紅地のプリーツスカートを着て、雲頭舃〈うんとうせき〉（皇后が履く笏頭履〈こつとうり〉の別名）を履く。

宋代は、北宋と南宋とに分けられる。北宋の服飾の特徴は、基本的に五代のものを踏襲しており、晩唐と明らかな継承関係が認められる。南宋になると、男女ともに南方の気候や風習の影響を受け、新たな変化が生まれた。

▼ 宣祖像〈せんそぞう〉：台北・故宮博物院収蔵。宋代の皇帝も冕服〈べんぷく〉を着用した。宋・宣祖像は、通天冠を戴き、もっとも初期の明瞭な帝王冕服図（晋代）に比べると、冕冠〈べんかん〉は大きく異なり、また龍袍の装飾は比較的質素である。

▲ 蘇軾像〈そしょくぞう〉：宋代では、文人はかなり高い地位にあった。彼らは、大袖のゆったりとした袍を着用することが多く、高巾、もしくは幞頭を戴き、布製の履を履くといった、洒脱で上品な服装を好んだ。図中の人物は高巾を戴いているが、これが名高い「東坡巾〈とうばきん〉」である。

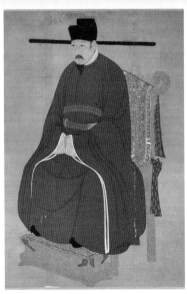

仁宗像：宋代の皇帝の袍服は、広袖で円領の缺胯袍〈けつこほう〉だが、表面は無地で何の装飾も施されていない。図像資料によれば、太祖・太宗が淡い黄色の袍服を着ている以外は、皇帝はみな朱紅色である。仁宗は展脚幞頭を戴き、黒色または橙黄色の腰帯を締め、腰帯には玉が装飾されており、足には先の尖った靴を履く。

芸人の服装：南宋の「雑劇打花鼓図」に描かれた雑劇芸人の姿で、この女性芸人も纏足用の弓鞋〈きゅうあい〉を履いている。宋代では芝居が発達し、女性芸人は常に男女の服装をおり混ぜて着用することで、特色のある舞台衣装を作り上げた。

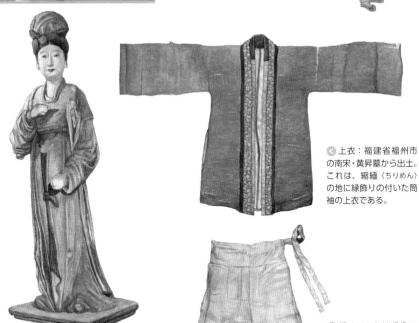

上衣：福建省福州市の南宋・黄昇墓から出土。これは、縮緬〈ちりめん〉の地に縁飾りの付いた筒袖の上衣である。

塑像：山西省太原市晋祠の侍女像。民間の女性は、一般に交領で細い袖の上衣を着て、スカートをはいたが、スカートを縛る位置は、五代時代の胸辺りから、ウエスト部分まで降りてきた。髪型は依然として高髻が流行し、朝天髻〈ちょうてんけい〉、包髻、双蟠髻〈そうはんけい〉などがあった。この侍女像は、髻を布で包んだ包髻の髪型である。

襠〈まち〉ありズボン：福建省福州市の南宋・黄昇墓から出土。宋代の女性は、みなスカートの内側にズボンをはいていた。この図は、股の部分に襠のある白色のズボンである。

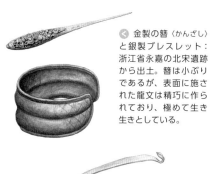

金製の簪〈かんざし〉と銀製ブレスレット：浙江省永嘉の北宋遺跡から出土。簪は小ぶりであるが、表面に施された龍文は精巧に作られており、極めて生き生きとしている。

耳かき簪：浙江省衢州市の南宋墓から出土。金製の耳かき簪である。

金帯：江西省吉安市遂川県の郭知章墓から出土。郭知章は、北宋の朝廷に仕えた重臣であった。この腰帯は、2個のバックルと1個の先端部からなる腰帯で、花卉唐草文の金飾が施されており、一品と二品の官位の者が用いる金飾腰帯である。

束髪冠〈そくはつかん〉：江蘇省呉県金山から出土した白玉蓮花束髪冠。この束髪冠は、出土した宋代の服飾の中でも極めて有名である。

（1）

（2）

弓鞋〈きゅうあい〉：宋代に始まった纏足〈てんそく〉は、宮廷から民間に至るまで女性たちのあいだで広く流行し、その悪習は千年近くにわたって影響を及ぼした。纏足した女性が履く靴はみな小さく、その種の靴はやがて「弓鞋」と呼ばれるようになった。（1）は福建省福州市黄昇墓出土の紋織した羅地で作られた先端が上向きの弓鞋、（2）は湖北省江陵出土の弓鞋である。

絲麻製の靴：宋代では、文人の履く靴はみな精緻な作りであった。これは、浙江省黄岩の南宋・趙伯澐墓から出土した絹と麻で作られた菱紋織の靴で、あっさりとして上品な生地が用いられ、手の込んだ作りとなっている。

布製の履：宋代の男性が履いた布製の履は、江蘇省金壇の南宋・周瑀墓から出土した実物を見ると、現代の布靴と基本的に同じである。

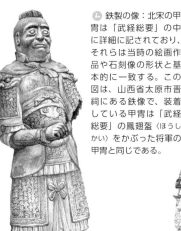

ᗯ 鉄製の像：北宋の甲胄は「武経総要」の中に詳細に記されており、それらは当時の絵画作品や石刻像の形状と基本的に一致する。この図は、山西省太原市晋祠にある鉄像で、装着している甲冑は「武経総要」の鳳翅盔〈ほうしかい〉をかぶった将軍の甲冑と同じである。

ᒪ 綿甲：宋代でも儀仗用の綿甲が作られ、「五色介胄〈ごしきかいちゅう〉」と称した。綿甲にはすべて織物が用いられ、綿甲の甲片には筆墨彩色による装飾が施されていた。ただし兜には、わずかながら金属を用いていたので、遠くからでも明るく華麗に見えた。この図は、敦煌の宋代石窟の彩色塑像、および文献に基づき復元した「五色介胄」である。

ⓐ 銅盔〈どうかい〉：南宋時代、広いつばのついた帽子のような盔〔兜〕が出現した。山東省の郯城〈たんじょう〉からは、銅製の実物が出土し、縁には正確な製造年が鋳造されていた。この新しい兜は、元・明時代の先駆けとなった。

ᐅ 侍衛像：福建省の宋墓壁画に描かれた侍衛武士像も、衣服の前裾を腰帯に挟んでたくし上げている。

ᐅ 軍服：五代十国と宋代の軍服は、缺胯袍〈けつこほう〉が主であった。将校クラスの軍服は、官服よりも短く、宋代では、着丈は地面よりも5寸（約16.7cm、ちなみに官服の着丈は足の甲に達する長さであった）短くすると規定されていた。南宋画家の劉松年の「中興四将図」に描かれた軍服は、それよりもさらに短い。

＝中国一の錦袍＝

　新疆ウイグル自治区では、かつて世にも珍しい、貴重な霊鷲文錦袍が出土した。この錦の袍は、新中国建国後の考古学的発見の中でも、最も古く、最も保存状態のよい絹織物であり、「中国一の錦袍」として名高い。また、この錦袍が発掘されるまでには、紆余曲折があった。まず1951年、人民解放軍の兵士が新疆ウイグル自治区で建設工事を行っていた時、偶然にも古墳を掘り当て、中から背の高いミイラを発見した。そのミイラは、赤い幞頭をかぶり、顔は白い絹で覆われ、美しい錦の袍を着て、周囲には副葬品がいくつか置かれていた。兵士らは、亡霊が驚かないようにと、すぐに墓を埋め戻した。2年後の1953年、新疆省文化庁はこのことを知り、記録として残した。さらに3年後、新疆ウイグル自治区文化局は考古学の専門家を派遣し、古墳の発掘調査を行った。これにより、この錦袍はようやく再び日の目を見ることとなったのである。

　この錦袍は、交領〔重ね合わせる襟〕の側襟〔前身頃を身体の側面でとめる形式〕で筒袖に作られ、背面の腰下にスリットが入る。丈は138cm、両袖を広げた長さは194cm、袖口の幅は15cm、裾幅81cmである。布地は精緻な錦織で、青、緑、白、黒の4色の絹糸によって文様を織り出している。文様は連続する大円からなり、大円の内側には2羽の鷲が向かい合って立ち、円の外縁は亀甲文と連珠文で飾る。さらに、大円と大円とが接する箇所は、4羽の小鳥を配した小円でつないでいる。文様の配色も上品でエレガントである。新疆地方は乾燥した気候のため、この錦袍は千年以上も墓に埋葬されていたにもかかわらず、白い絹の裏地、および袖、襟、前身頃、裾に施された白い羊皮の縁取りが黄ばんでいる以外は、今なお鮮明な色合いを保っている。

　考古学の専門家は、この錦袍に関する詳細な研究を長年にわたって行ってきた。まず錦袍の名称であるが、専門家は初め袍の文様が北宋時期に流行した様式であると考え、「双鳥連珠文錦袍」と命名した。その後、錦袍の右袖背面から2つのア

ラビア文字が発見されたことより、この錦袍はおそらくイスラム教を信じた胡人のものであったことが判明した。そのため、錦袍に施された鳥の文様は、イスラム教の死者の守護神である霊鷲にほかならず、連珠文は太陽を表していると考えられた。そうした理由から、この錦袍は「霊鷲文錦袍」という名称に変更されたのである。

　再度、衣服の形式面からこの錦袍を分析すると、北宋時代にはすでにスリットの入った袍が流行しており、この錦袍も外見上はそれとよく似ている。しかし、スリットは両側ではなく背面に1つ入っているだけで、しかも交領で側襟の形式である。側襟は、唐代では胡服の形式で、貴族の女性のあいだで大流行し、彼女たちは襟元を大きく開いて着用するのを好んだ。霊鷲文錦袍は、仕立てる際に布地が足りなかったと思われ、文様が逆さまになった布地を胸前で繋ぎ合わせている。そのような縫い目が胸前に現れることは、美しさの観点からいえば縫製上の欠点となるが、しかし襟を大きく開いて着用すれば、継ぎ目は完全に隠れてしまうのである。そうした裁縫上の特徴から見ると、この北宋時代の錦袍は、おそらく唐代に伝わった胡服の形式に基づいて作られたものと判断できよう。しかも、袍の両側にスリットはないが、背面にスリットが入っており、前身頃は側襟で大きく開くことができるので、馬にまたがる場合でも何の問題もなかった。

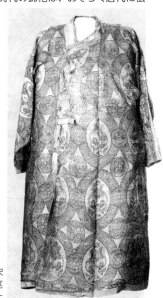

霊鷲文錦袍　北宋
新疆ウイグル自治区
アラル出土

宋

＝女性のファッションは軍服に由来する＝

世界の歴史のなかで、長い期間、広範囲にわたって着用された女性ファッションには、軍服に由来するものが多い。たとえば、タイトスカートやブーツサンダルは、現代のファッションアイテムであるが、実はローマ時代の戦士の服装に由来しており、婦人服になってからも形状はほとんど変化していない。

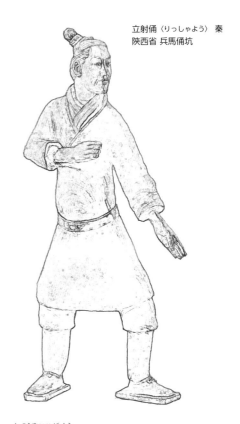

立射俑〈りっしゃよう〉秦
陝西省 兵馬俑坑

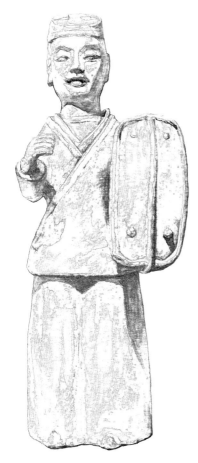

盾を手にする武士俑　南朝
江蘇省南京市玄武区富貴山

　中国の服装史でも、そうした現象は常に見られる。始皇帝兵馬俑（しこうていへいばよう）を見学すれば、多くの武士俑がゲートルを巻いた両足の上から、膝丈（ひざたけ）の短いズボンをはいていることにきっと気付くことであろう。読者の中には、これは現代の女性が秋冬にタイツの上にショートパンツをはくのと同じではないかと思う人がいるかもしれない。まさにその通りで、2200年以上前、秦の軍服も同様の着衣法を採用していた。秦の軍服では、短いズボンのほか、長いズボンがより多く用いられた。裾（すそ）の広いズボンは、三国時代に魏の軍用ズボンとなったが、魏の軍服には上着はタイトで短く、ズボンは広く大きいといった大きな特徴があった。このスタイルは、現代の女性が春夏に着用するキュロットスカートにとてもよく似ている。

宋

女性の服装には、軍服に直接由来しないが、男性の服装が軍服に変化したあとに女性のファッションとなったものもある。例えば「比甲（ひこう）」は、襟なし、袖なし、ボタンなしの男性用の羽織り物で、南宋墓（なんそう）からは比甲を着用した遺体が出土している。北宋の比甲は、遼代の「貉袖（かくしゅう）」に極めて近く、元代（げん）になると騎馬の武人がこれを装着した。明代（みん）では、火器がますます進歩し、鉄砲が発明されたため、旧式の武具である甲冑はしだいに淘汰されていき、軽便な鎖子甲（さしこう）〔鎖帷子（くさりかたびら）〕が大量に使用されるようになった。そして鎖子甲の上には、常に布製の罩甲を羽織ったが、その形式は比甲と基本的に同じであり、ただ丈は比甲の方がかなり短い。罩甲は、明代の中期から後期にかけて女性ファッションとして瞬く間に流行し、宮中の妃や宮女でさえ争ってこれを着用した。また宮廷の近衛や側近もつねに罩甲を羽織った。清代の男性が着用した行掛（こうかい）、女性の旗袍（チーパオ）、馬甲（ばこう）は、間違いなく罩甲から派生した衣服である。宋代の武将が着た繍衫（しゅうさん）は、現代まで伝わって女性の上着となり、裾（すそ）の広いズボンと同様、形式や着用法は基本的にほとんど変化していない。

布製の罩甲〈とうこう〉を羽織った武人　明

貉袖〈かくしゅう〉を羽織った騎士　宋

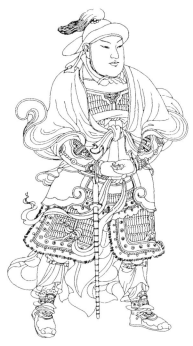

繍衫〈しゅうさん〉を羽織った唐の名将・薛仁貴〈せつじんき〉

宋

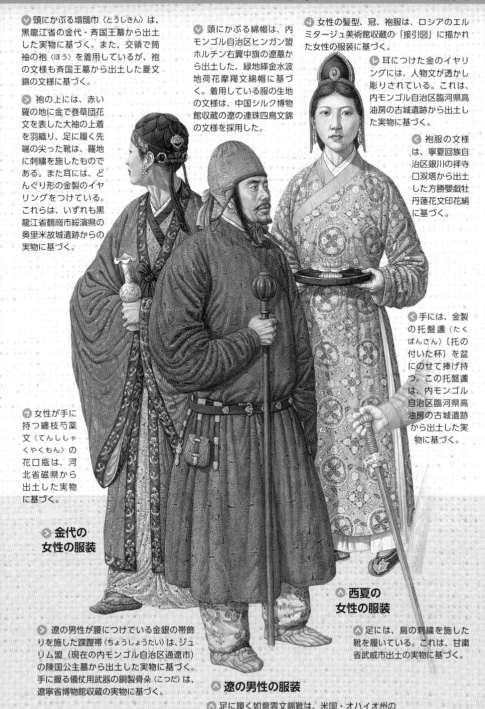

頭にかぶる塌鴟巾〈とうしきん〉は、黒龍江省の金代・斉国王墓から出土した実物に基づく。また、交領で筒袖の袍〈ほう〉を着用しているが、袍の文様も斉国王墓から出土した菱文錦の文様に基づく。

袍の上には、赤い羅の地に金で巻草団花文を表した大袖の上着を羽織り、足に履く先端の尖った靴は、羅地に刺繍を施したものである。また耳には、どんぐり形の金製のイヤリングをつけている。これらは、いずれも黒龍江省鶴崗市綏濱県の奥里米故城遺跡からの実物に基づく。

女性が手に持つ纏枝芍薬文〈てんししゃくやくもん〉の花口瓶は、河北省磁県から出土した実物に基づく。

金代の女性の服装

頭にかぶる綿帽は、内モンゴル自治区ヒンガン盟ホルチン右翼中旗の遼墓から出土した、緑地絳金水波地荷花摩羯文綿帽に基づく。着用している服の生地の文様は、中国シルク博物館収蔵の遼の連珠四鳥文錦の文様を採用した。

遼の男性が腰につけている金銀の帯飾りを施した蹀躞帯〈ちょうしょうたい〉は、ジュリム盟（現在の内モンゴル自治区通遼市）の陳国公主墓から出土した実物に基づく。手に握る儀仗用武器の銅製骨朵〈こつだ〉は、遼寧省博物館収蔵の実物に基づく。

遼の男性の服装

足に履く如意雲文錦靴は、米国・オハイオ州のクリーブランド美術館収蔵の実物に基づく。

女性の髪型、冠、袍服は、ロシアのエルミタージュ美術館収蔵の「接引図」に描かれた女性の服装に基づく。

耳につけた金のイヤリングには、人物文が透かし彫りされている。これは、内モンゴル自治区臨河県高油房の古城遺跡から出土した実物に基づく。

袍服の文様は、寧夏回族自治区銀川の拝寺口双塔から出土した方勝嬰戯牡丹蓮花文印花絹に基づく。

手には、金製の托盤盞〈たくばんさん〉〔托の付いた杯〕を盆にのせて捧げ持つ。この托盤盞は、内モンゴル自治区臨河県高油房の古城遺跡から出土した実物に基づく。

西夏の女性の服装

足には、鳥の刺繍を施した靴を履いている。これは、甘粛省武威市出土の実物に基づく。

79

遼、金、西夏、元は、いずれも少数民族による王朝で、遼は契丹族〈きったんぞく〉、金は女真族〈じょしんぞく〉、西夏はタングート族、元はモンゴル族である。そして、最後にモンゴル族が中国を統一し、元王朝を樹立した。この４つの国には共通した点があるが、それは自身の民族と漢民族の服装を用いる政策を実施したことである。官服では、皇族や貴族、とりわけ男性は自国の民族の服装を着用し、それに対して漢民族の官僚や庶民は、唐や宋の形式の官服や漢服を着ることが許された。遼代の中後期には、皇帝までもが宋式の皇帝衣装を着用することともあった。

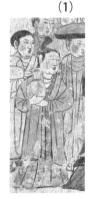
(1)

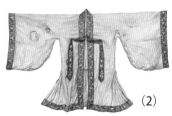
(2)

◀ ∧ 比甲〈ひこう〉と広袖の上衣：漢文化の影響を受け、遼、金の女性貴族は宋式の服装、とりわけ比甲とプリーツスカートを好んで着用した。それらは、遼、金の墓室壁画 (1) や、敦煌壁画などにもよく見かけられ、また山西省大同市の金代・閻徳源墓から出土した大道袍 (2) も、宋代服飾の影響が見て取れる。

∨ 刺繡の靴：黒龍江省の金代斉王墓から出土。この靴は、王妃が履いていたもので、表面には金線で文様が刺繡されている。

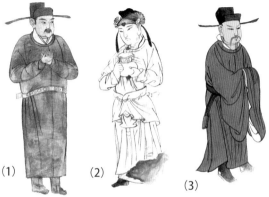
(1) (2) (3)

∧ 漢服：(1) 河北省張家口市宣化の遼墓壁画に描かれた北宋の官服を着た門吏像、(2) 河南省焦作市の金墓壁画に描かれた南宋の男性の服を着た侍女像、(3) 山西省運城市芮城〈ぜいじょう〉の永楽宮壁画に描かれた南宋の官服を着た元代の官吏像。これらの壁画は、いずれも遼、金、元の時代にも漢服が広く着られていたことを証明している。

∧ 官服：甘粛省楡林窟壁画に描かれた供養人像。遼、金、西夏、元の男性の官服は、宋代の形式を基本としており、建国の早かった西夏では初期の頃から唐末五代の服飾の影響を受けていた。とりわけ官服は、唐や宋の形式を全面的に踏襲した。

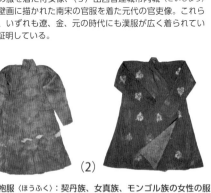
(1) (2)

∧ 女性用の袍服〈ほうふく〉：契丹族、女真族、モンゴル族の女性の服装は、男性の服装とほとんど同じであったが、女真族の袍服は、男性のものより幅が広く、交領で袖も細かった。この図は、内モンゴル出土の契丹族の女性用袍服 (1) と、黒龍江省の金代・斉国王墓から出土した女真族の女性用袍服 (2) の実物である。

▲ 錦袍〈きんぽう〉：内モンゴル自治区から出土。この図は、錦に印金で花卉文〈かきもん〉を施した長袍の実物である。

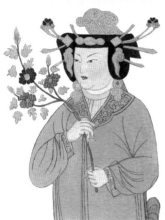

▶ 外側に襟を折る形式の上着：初期のタングート族の女性の服装は、西域の回鶻族〈かいこつぞく〉の服装の影響を受けていた。彼女らの上着はこの形式で、袖の形は灯籠の形に似て、袖幅を広げて袖口を狭くした形状である。この図は、西夏初期の敦煌壁画に描かれたタングート族の女性供養人像で、西夏時代初期の女性服の特徴をうかがい知ることができる。

▲ 舞楽図：内モンゴル自治区黒水城〔カラ・ホト〕遺跡から出土。「舞楽図」には、タングート族の服装を着て踊っている西夏の男性が描かれている。

▼ 一珠〈いちしゅ〉：契丹族、女真族、モンゴル族の男性の多くは、金製のイヤリングやネックレスをつけていた。モンゴル族の男性は、イヤリングに大きな真珠をつけて垂らして「一珠」と称したが、これは主に皇帝や貴族が着用した。この図は「元世祖出猟図」中の一珠をつけたフビライ・ハーンの像である。時代区分は、遼・西夏・金代から元代にまたぐ。

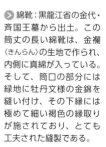

▶ 契丹族の服装：墓室壁画、絵画作品、出土した実物などから見て取れるように、契丹族、女真族、タングート族の男性の服装は、みな細い筒袖で、交領もしくは円領の缺胯袍〈けつこほう〉を着て、下にズボンをはき、足には靴先の尖った筒丈の長いブーツを履いていた。この図は、契丹族の服装をした侍衛門吏で、河北省宣化の遼墓壁画に描かれていた。

▶ 綿靴：黒龍江省の金代・斉国王墓から出土。この筒丈の長い綿靴は、金襴〈きんらん〉の生地で作られ、内側に真綿が入っている。そして、筒口の部分には緑地に牡丹文様の金錦を縫い付け、その下縁には極めて細い褐色の縁取りが施されており、とても工夫された縫製である。

81

◀ 髠髪像〈こんぱつぞう〉：契丹族、女真族、タングート族、モンゴル族が生活する地方は、水資源が乏しく、衛生上の理由から、男性には髠髪の習慣があった。髠髪とは、頭髪を少しだけ残して、あとは剃り落としてしまう髪型のことである。この図は、遼や西夏の墓室に描かれた髠髪の男性像である。

(1)　　　(2)　　　(3)

⋀ 冠、帽、笠：遼、金、西夏、元の男性は、自身の民族衣装を着る際には、一般に冠、帽、笠をかぶった。冠には紗冠〈しゃかん〉、小冠、高冠などがある。この図は、(1) 白い高冠を戴く西夏国王像、(2) 暖帽をかぶる元の皇帝像、(3) 敦煌壁画に描かれた氈冠〈せんかん〉を戴く西夏の供養人像である。

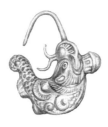

◀ 金製のイヤリング：遼寧省建平の遼・上京墓から出土。この金製のイヤリングは、体躯が魚で頭部は龍となった磨羯〈まかつ〉をデザインしている。磨羯はインドから中国に伝わったものだが、日常の器物に表現された磨羯の装飾は、すでに中国化されており、遼代の金銀器にもこの磨羯の装飾が多く見られる。

▶ 金製のイヤリング：内モンゴル自治区臨河県の高油房古城遺跡から出土。この図は、透かし彫りによって人物文を表した金製のイヤリングで、西夏時代のものである。その精巧な作りは、他に類を見ないほどで、高度な工芸技術を示す最高傑作の一つといえよう。

◀ 金製のイヤリング：黒龍江省綏濱県の奥里米故城遺跡から出土。この金代のどんぐり形の金製イヤリングは、葉の付いたどんぐりの形状を呈し、作りは精巧である。

⋁ 金冠：髪型についていえば、女真族の女性は、婚前は男性と同じように髠髪にしなければならず、結婚後にようやく髪を長くすることが許された。契丹族、女真族、タングート族の女性は、盤髻〈ばんけい〉や高髻〈こうけい〉を好んだ。また、契丹族の女性のあいだでは、金冠を戴くことが流行するとともに、貴族の女性は顔を黄色く塗り、これを「仏粧〈ぶっしょう〉」と称した。

⋀ 女真族の髠髪：この図は、金代の画家・張瑀の「文姫帰漢図」に描かれた女真族の男性の髠髪の様子である。モンゴル族やタングート族と比べてみると、その違いや特徴がよくわかる。

⋁ 塌鴟巾〈とうしきん〉：女真族の女性は頭巾をかぶることを好んだ。金代の斉国王墓から出土した塌鴟巾は、帽子のようになっており、精美な作りの襆頭形式の頭巾であった。その長く垂れ下がった襆脚〈ぼうきゃく〉には、後頭部の付け根に2個の金製の輪状金具がついており、頭の大きさに合わせて調節できるようになっている。

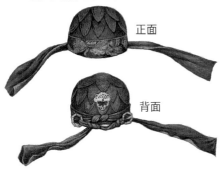

正面

背面

> 甲冑：遼、金、西夏は、長期間にわたって宋朝と対峙し、戦争が絶えなかったことから、いずれも軍事装備や武器の生産を重視した。甲冑の形式は、北宋、南宋のものと似ているが、遼の甲冑は丈が比較的短い。この甲冑の図は、遼代の墓室壁画や彫刻に基づく。

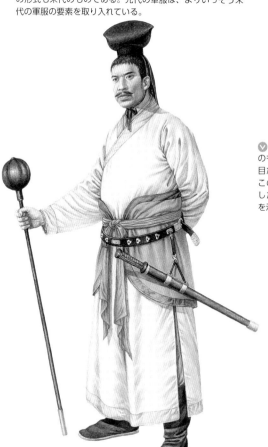

銅製の兜：西夏の甲冑の資料は少ないが、鍍金された甲片が甘粛省で出土している。また、寧夏回族自治区西吉県好水川の古戦場遺跡からも、青銅製の兜が出土している。

軍服：宋の軍服と、それに付随する装飾は、他の民族の軍隊でも流行した。この図は、敦煌壁画に描かれた西夏の武将像に基づく西夏の軍服で、袍肚〈ほうと〉〔甲冑の腰部分の装飾〕の形式も宋代のものである。元代の軍服は、よりいっそう宋代の軍服の要素を取り入れている。

> 金代の甲冑：金代の甲冑は、裾が南宋のものより長く、兜もとりわけ頑丈で、両目だけが露出する漢代の重甲に似ている。この図は、山西省襄汾県の金墓から出土した浮彫りレンガで、金代の甲冑の形状を示している。

元代 (1271～1368 年)

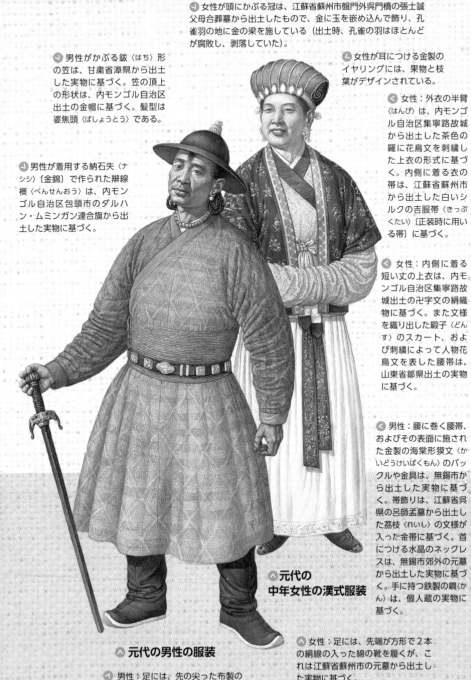

女性が頭にかぶる冠は、江蘇省蘇州市盤門外呉門橋の張士誠父母合葬墓から出土したもので、金に玉を嵌め込んで飾り、孔雀羽の地に金の梁を施している（出土時、孔雀の羽はほとんどが腐敗し、剥落していた）。

男性がかぶる鈸〈はち〉形の笠は、甘粛省漳県から出土した実物に基づく。笠の頂上の形状は、内モンゴル自治区出土の金帽に基づく。髪型は婆焦頭〈ばしょうとう〉である。

女性が耳につける金製のイヤリングには、果物と枝葉がデザインされている。

女性：外衣の半臂〈はんぴ〉は、内モンゴル自治区集寧路故城から出土した茶色の羅に花鳥文を刺繍した上衣の形式に基づく。内側に着る衣の帯は、江蘇省蘇州市から出土した白いシルクの吉服帯〈きっぷくたい〉〔正装時に用いる帯〕に基づく。

男性が着用する納石失〈ナシシ〉〔金錦〕で作られた辮線襖〈べんせんおう〉は、内モンゴル自治区包頭市のダルハン・ムミンガン連合旗から出土した実物に基づく。

女性：内側に着る短い丈の上衣は、内モンゴル自治区集寧路故城出土の卍字文の絹織物に基づく。また文様を織り出した緞子〈どんす〉のスカート、および刺繍によって人物花鳥文を表した腰帯は、山東省鄒県出土の実物に基づく。

男性：腰に巻く腰帯、およびその表面に施された金製の海棠形獏文〈かいどうけいばくもん〉のバックルや金具は、無錫市から出土した実物に基づく。帯飾りは、江蘇省呉県の呂師孟墓から出土した荔枝〈れいし〉の文様が入った金帯に基づく。首につける水晶のネックレスは、無錫市郊外の元墓から出土した実物に基づく。手に持つ鉄製の鐧〈かん〉は、個人蔵の実物に基づく。

⌃ 元代の
中年女性の漢式服装

⌃ 元代の男性の服装

男性：足には、先の尖った布製の黒靴を履く。

女性：足には、先端が方形で 2 本の絹線の入った綿の靴を履くが、これは江蘇省蘇州市の元墓から出土した実物に基づく。

辮線襖〈べんせんおう〉：元朝でもっとも流行した袍服で、腰の部分に隙間なく横向きに絹糸を編み込んだ辮線が特徴である。また、脇の前立て部分には、ボタンや紐が密に付けられており、着用すると装飾にもなった。この図は、内モンゴル自治区から出土した納石失〔金錦〕で作られた辮線襖の実物である。

モンゴル族の男性のあいだで流行した「質孫〈ジスン〉服」は、中国語で「一色の衣」という意味の服装である。質孫も長袍で、交領、円領〔丸首〕、方領などの種類があり、前立ては脇の下に位置し、主に左衽〔左前〕である。そして腰部を裁断し、折り畳んで襞をつけてから縫い上げることにより、長袍の下の部分が自然と開き、動き回るのに便利であった。この点が、スリットのある缺胯袍〈けっこほう〉とは異なっていた。

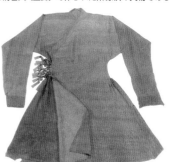

笠をかぶる俑：モンゴル族の男性は、笠をかぶることを非常に好んだ。この図は、陝西省西安市雁塔南路の元墓から出土した騎馬男俑で、頭にかぶっている赤い絹糸の付いた笠は、後世、清朝官吏の官帽となった。

長ブーツ：モンゴル族の人々は乗馬を常とし、質孫衣に長いズボンをはき、足には長ブーツを履いた。ブーツには形によって翹尖〈ぎょうせん〉、鵝頂〈がちょう〉、雲靴〈うんか〉などの名称があり、布や毛織物で作られていた。この靴は、モンゴル国立博物館収蔵の布靴で、表面は普通の布靴だが、中に鉄製の甲片が入っていることから、戦闘用の靴ということがわかる（p.88 参照）。

玉帯銙〈ぎょくたいか〉：江蘇省蘇州市盤門外呉門橋の張士誠父母合葬墓から出土。これは、元代の玉帯銙の腰帯である。

金製ブレスレット：江蘇省蘇州市盤門外呉門橋の元墓から出土。これは、龍首がデザインされた金製のブレスレットである。

男侍俑：モンゴル族の髪型は、「婆焦〈ばしょう〉」または「三搭頭〈さんとうとう〉」と呼ばれ、頭頂部を剃り落としたあと、前髪を眉間まで垂らしたが、この前髪をモンゴル語で「不狼児〈ふろうじ〉」と称した。そして、耳の両側の髪は編んで後方で結び、また後頭部で髻〈もとどり〉にすることもあった。

モンゴル族の貴族の女性は、「姑姑冠〈ここかん〉」と呼ばれる高冠をかぶった。これは木製の冠で、表面に織物を貼り付け、さまざまな宝飾品で飾り、冠頂には孔雀の羽を挿し、作りは精巧で美しかった。図は、姑姑冠を戴く元の仁宗皇后像（台北・故宮博物院収蔵）である。

元代 （1271～1368年）

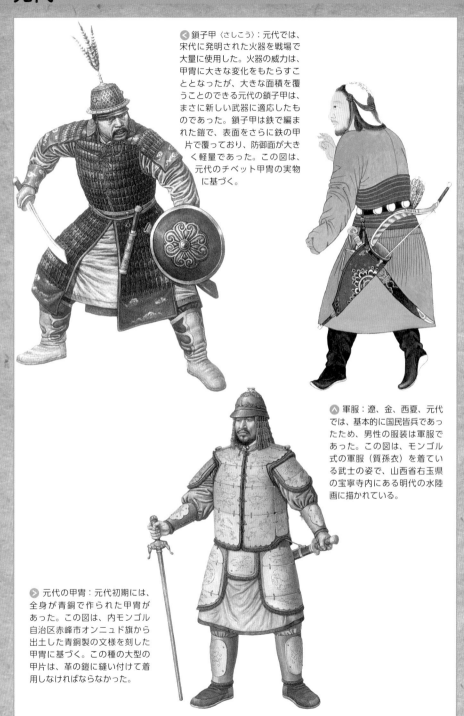

◁ 鎖子甲〈さしこう〉：元代では、宋代に発明された火器を戦場で大量に使用した。火器の威力は、甲冑に大きな変化をもたらすこととなったが、大きな面積を覆うことのできる元代の鎖子甲は、まさに新しい武器に適応したものであった。鎖子甲は鉄で編まれた鎧で、表面をさらに鉄の甲片で覆っており、防御面が大きく軽量であった。この図は、元代のチベット甲冑の実物に基づく。

◁ 軍服：遼、金、西夏、元代では、基本的に国民皆兵であったため、男性の服装は軍服であった。この図は、モンゴル式の軍服（質孫衣）を着ている武士の姿で、山西省右玉県の宝寧寺内にある明代の水陸画に描かれている。

▷ 元代の甲冑：元代初期には、全身が青銅で作られた甲冑があった。この図は、内モンゴル自治区赤峰市オンニュド旗から出土した青銅製の文様を刻した甲冑に基づく。この種の大型の甲片は、革の鎧に縫い付けて着用しなければならなかった。

＝質孫服 400 年に渡って流行＝

　元代、モンゴル族の男性は、宮中での宴会に出席する場合には、必ず「質孫服」（漢語で「一色服」と呼ばれた）を着なければならなかった。宴会では、帝王、大臣から楽士、衛士に至るまで、全員が同じ色の質孫服を着用するため、宮廷の大殿で祝杯を挙げたり演奏したりする際は、場の雰囲気が盛り上がり、壮観な眺めであった。質孫服は、モンゴル族の袍服と同じスタイルであるが、布地、文様、技法の面では大きな違いが見られる。その形式は、上部と下部がつながり、上部は身体にフィットし、袖口は狭く、襟には丸襟、交差襟、四角襟があり、おくみは左衽か右衽であった。上部と下部はウエストの辺りで分かれ、つなぎ目には小さなプリーツが数多く入って、裾がスカートのように広がっており、騎馬に便利な形状となっていた。質孫服のサイズは、一般に膝下 1 寸（約 3.33cm）で、貴族階級はやや長めに作られ、脛の中ほどまで達するが、全体的にいって唐や宋の缺胯袍よりもわずかに短い。

　元代の男性の衣服には、腹部の周囲に何本もの細い絹紐を緊密に縫いつけた袍服もあった（右図）。この衣服は「辮線襖」と呼ばれ、腰の辺りには小さなボタンか紐が縫い付けられていた。それには前身頃を留めるためだけではなく、装飾としての役割もあった。辮線襖は金代に始まったが、広く流行したのは元代で、最初は身分の低い侍従や衛士の服装だったと思われる。しかし、元代後期には、数多くのモンゴル族の廷臣が辮線襖を着用するようになった。辮線襖は、おそらく質孫服を手本にして生まれたのであろう。

　元朝が滅亡して明代になると、太祖・朱元璋がモンゴル族の衣装の着用を禁止したが、それでも質孫服の便利さは大いに好まれた。そこで、明代の宣徳時代に、質孫服を改良した「曳撒」と呼ばれる服装が新たに作られ、朝廷や民間で再び流行することとなった。皇帝も、くつろいで過ごす時には曳撒を着用した。中国国家博物館が所蔵する「明憲宗元宵行楽図」には、成化帝や廷臣たちの多くが曳撒を着て行楽する様子が描かれていることから、曳撒は当時すでに宮廷の平服となっていたことが見て取れる。質孫服、辮線襖、曳撒は、基本的には同じ形式の衣服で、中国伝統の深衣とも共通性が認められる。すなわち、いずれも上部と下部を腰部で裁断したあと、再び縫い合わせる形式の衣服である。ただ異なる点といえば、深衣には腰部にプリーツがなく、着用者が動きやすいように、ウエストから下が広がるデザインになっていることである。そのため、裾が肩よりも大幅に広く仕立てられている。それに対して質孫服は、プリーツによって裾が広がるように工夫されており、この点においては質孫服の方が機能性に富んだデザインと言えよう。また、騎馬の時は足の保温にもなるほか、鞍にまたがるのにも便利であり、缺胯袍よりもさらに機能的であった。そうした利点から、元代にモンゴル族によって始まった質孫服は、明代に改良されて曳撒になったあとも、中国服の欠かせない衣服として受け継がれていったのである。

織金錦の辮線襖　元　Rossi & Rossi Gallery 蔵

＝つま先まで武装した軍用ブーツ＝

中国の諺に「綿の中に鉄を隠す」がある。これは、表面は穏やかに見えても内面はとても強靭な人の喩えとして用いられるが、元代の武人の軍靴も、そうした喩えが相応しい。

1953年、モンゴル国のアルハンガイ県で革製のブーツ（下図）が発見された。この革ブーツは、内側がフェルトで作られていたほか、さらに内側全体を鉄の鎧で隙間なく覆っており、元代の武人の軍靴と考えて間違いない。

中国古代の鎧の中で、足を保護する鎧はすでに戦国時代に登場しており、「脛甲」という名称が種々の文献中にしばしば現れるだけでなく、実物も数多く出土している。その典型として、雲南省江川の李家山古墓から出土した青銅製の脛甲が挙げられよう。しかし、その脛甲は主に足の甲の上だけを保護するもので、足全体を覆う脛甲は遼、宋以降になって出現した。例えば遼代の脛甲は、足の甲を一片一片からなる革の鎧で覆い、さらに革の上に小さな鉄のピースを一つずつ釘で止めていた。このタイプの脛甲は、明代で広く使用されたが、足の甲を鉄のメッシュで覆って保護することが多くなった。鉄のメッシュで作られた足の鎧は、軽くて履き心地がよく、元代の軍靴に比べてどの季節の使用にも適していた。北方は寒冷地であるため、厚い革のブーツを履いても問題はなかった。しかし、そのような軍靴は、北部での使用に適するだけで、中原や南方では不向きであった。

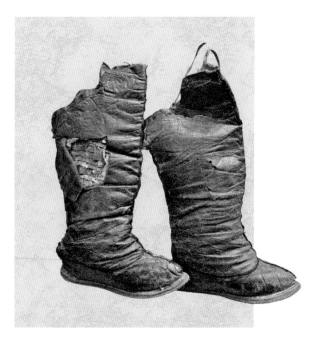

軍靴　元　モンゴル国家博物館蔵

元

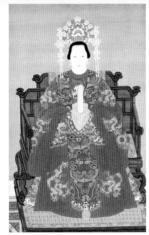

▼ 官服帯：明代では、官服に用いる腰帯は凝った作りとなっており、衣服よりもさらに緩くて、腰を締める役割はなく、腰の両側にある細い紐に掛けて用いた。腰帯は革製で、表面を錦で覆い、帯飾りが全面に施される。まず、正面の3個の四角い銙〈か〉〔帯飾り〕は三台と呼ばれ、三台の両側には3個の桃形の銙が配される。そして、桃形の銙の後ろに各々1個の銙尾〈だび〉を施し、さらに背部の腰帯には5〜7個の方形の銙を並べる。

明朝は、貧農出身の朱元璋〈しゅげんしょう〉が幾多の激戦の末に建立した王朝で、彼は元朝を打倒する過程において「異民族を追払い、中華を復活させる」をスローガンに掲げ、人々を団結させた。そのため明王朝の建国当初は、元朝と関係する服飾をすべて禁止し、人々に唐や宋の形式や、それに沿ってアレンジした服装を強要した。

▲ 鳳冠〈ほうかん〉に霞帔〈かひ〉：明代においても、貴族の女性の服装は朝服と常服に分けられ、皇后と皇貴妃を除いて、文武官の命婦の朝服は夫や息子の官服と同様であった。その上、頭上には鳳冠を戴かなければならず、さらに誥命（朝廷から封号された）夫人は鳳冠と共に霞帔を身につける必要があった。霞帔とは長い帯でできた肩掛けの一種で、龍や鳳凰の刺繍のほか、真珠や宝石が散りばめられ、帯の先端に黄金の下げ飾りが施されていた。この朱仏女の肖像画には、鳳冠と霞帔が鮮明に描かれている（p.96〜98 参照）。

▼ 先端が尖って上を向いた纏足〈てんそく〉用の弓鞋〈きゅうあい〉：女性の纏足は、明代に入っても依然として衰えを見せず、代々続く名家の子女であれ、一般の裕福な家庭の子女であれ、みな纏足の「三寸金蓮〈さんすんきんれん〉」を美しいと考えた。宋、元時代の纏足用の靴は、明代に入ると新たな発展を遂げた。江西省南城の明代・益荘王墓から出土した厚底の弓鞋は、靴先が高く上を向き、靴の全面には刺繍が施され、厚い靴底は針糸で縫い固められていた。

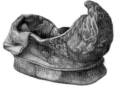

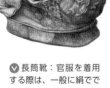

▼ 宮女像：「明憲宗元宵行楽図」に描かれた髢髻〈てきけい〉を戴く宮女は、交領で細い袖に作られた、丈が短い衫を着て、蟒文〈ぼうもん〉が施された硬めのプリーツスカートをはいている。

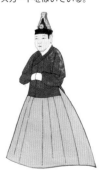

▲ 官服：明代の官服は、宋代の官服の形式を継承し、盤領で大袖に作られ、さらに衣服の両脇にはスリットの部分があった。しかし、スリットは実際に裁断したものではなく、半尺〈約17cm〉ほどの布地を縫い足したもので、着用時にその部分を内側に折り込んで腰帯を締めれば、外見上はスリットのように見えた。そのため、明代の皇袍や官服はみな幅広であった。

▼ 長筒靴：官服を着用する際は、一般に絹でできた筒高の靴を履いた。この図は、貴州省恵水県から出土した布製の靴の実物で、表面に刺繍を施した絹を貼っている。

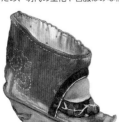

◀ 先の尖った纏足用の弓鞋：山西省運城から出土した踵〈かかと〉の高い纏足用の靴は、靴先が細くて尖り、高めの筒形に作られていた。とりわけ高い踵の形状は、現代のハイヒールの靴と基本的に同じである。

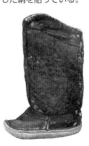

明代（1368～1644年）

🅐 文官：頭に戴く烏紗帽〈うしゃぼう〉は、上海市の潘允徴墓から出土した実物に基づく。男性が着る補服（p.92参照）は、藍色の紗に仙鶴文を刺繍した一品の補服で、孔子博物館収蔵の実物に基づく。この補服は、皇帝より下賜されたもので、衣と補子〈ほし〉（p.92参照）が一体になって織り上げられている。腰帯は、湖北省の梁荘王墓から出土した金鑲玉帯銙〈きんじょうぎょくたいか〉の実物に基づく。

▶ 若い女性：頭に戴く宝玉を散りばめた金冠は、江西省南城の益荘王墓から出土した実物に基づく。この種の冠は、髪を結った上から簪〈かんざし〉で固定するものである。耳につけている金珠玉の葫蘆形〈ころけい〉イヤリングは、上海市浦橋の明墓から出土した実物に基づく。

▶ 若い女性：内側に上衣とスカートを着るが、布地は貴州省博物館収蔵の松竹梅花緞交領上衣の文様を採用した。上に羽織っている桃紅紗地彩繍花鳥文の褙子〈はいし〉は、孔府旧蔵の実物に基づく。

▶ 若い女性：褙子は金属の飾りボタンで前を留め、右手中指には宝石の指輪をつけ、左手首には宝石を象嵌〈ぞうがん〉した金製のブレスレットと、文様を施した金製の臂釧〈ひせん〉をつけている。足には、纏足用の黄錦で作られた厚底の鳳頭弓鞋〈ほうとうきゅうあい〉を履いている。これは全て湖北省梁荘王墓から出土した実物に基づく。

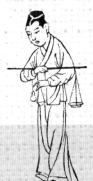

◀ 村の女性の服装：民間の女性の服装は、上衣は交領で腰までの丈となり、細い袖が一般的であった。下にはくのはプリーツスカートで、プリーツは主に両側面に作られ、地面に届く長さであった。宋宗魯が版刻した「耕織図」の中に描かれた村の女性は、いずれもそうした服装をしている。

▶ 頭巾：医師は文人と同じく、幅広の袍〈ほう〉に高巾〈こうきん〉をかぶったので、文人との違いが一眼でわかるように、医師であることを明示するマークを衣服や高巾に施した。明代の寺院に描かれた宗教壁画の中には、眼科医であることを示すため、人の目のマークを頭巾や衣服に付ける人物が描かれている。

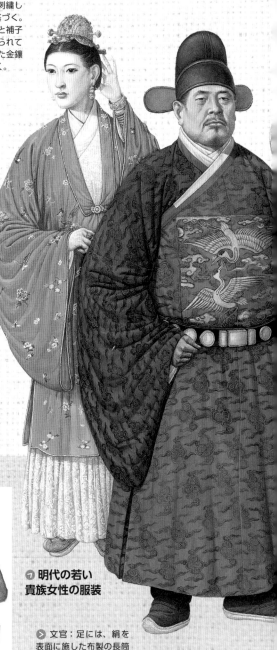

🔴 明代の若い
貴族女性の服装

▶ 文官：足には、絹を表面に施した布製の長筒の靴を履いている。

◀ 明代の文官の常服

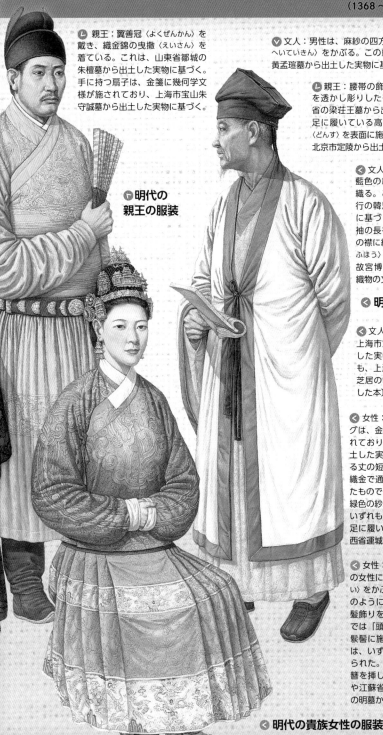

Ⓛ 親王：翼善冠〈よくぜんかん〉を戴き、織金錦の曳撒〈えいさん〉を着ている。これは、山東省鄒城の朱檀墓から出土した実物に基づく。手に持つ扇子は、金箋に幾何学文様が施されており、上海市宝山朱守誠墓から出土した実物に基づく。

Ⓥ 文人：男性は、麻紗の四方平定巾〈しほうへいていきん〉をかぶる。この頭巾は上海市の黄孟瑄墓から出土した実物に基づく。

Ⓛ 親王：腰帯の飾りは、青白玉に雲龍文を透かし彫りした帯銙〈たいか〉で、湖北省の梁荘王墓から出土した実物に基づく。足に履いている高筒の靴は、紅色の緞子〈どんす〉を表面に施したフェルト製の靴で、北京市定陵から出土した実物に基づく。

◀ 文人：身体には、白の絹地に藍色の縁取りを施した衣服を羽織る。この衣服は上海市宝山楊行の韓思聡墓から出土した実物に基づく。内側に着る交領で広袖の長袍は、貴州省博物館収蔵の襟に絹布をかけた綿布袍〈めんぷほう〉に基づく。袍の文様は、故宮博物院収蔵の「落花流水」織物の文様を採用した。

▶ 明代の親王の服装

◀ 明代の文人の常服

◀ 文人：足に履く布製の靴は、上海市宝山の黄孟瑄墓から出土した実物に基づく。手に持つ本も、上海市の明墓から出土した芝居の唱本〔芝居の歌詞を印刷した本〕に基づく。

◀ 女性：耳につけているイヤリングは、金糸によって楼閣形に作られており、南京市の徐達墓から出土した実物に基づく。上に着ている丈の短い上衣は、暗緑の紗地に織金で通肩柿蒂形の翔鳳文を表したもので、下にはくスカートには、緑色の紗地に蟒文が施されている。いずれも孔府旧蔵の実物に基づく。足に履いている纏足用の靴は、山西省運城出土の実物に基づく。

◀ 女性：髪を結った上から、明代の女性に特有の銅製の鬄髻〈てきけい〉をかぶせ、唐代の幞頭〈ぼくとう〉のように、全面が金糸で作られた髪飾りをつける。髪飾りは、明代では「頭面〈とうめん〉」と呼ばれ、鬄髻に施す種々の簪などの髪飾りは、いずれも亭台や楼閣の形に作られた。また、後頭部にも２本の簪を挿している。江西省益荘王墓や江蘇省無錫市の曹氏墓、上海市の明墓から出土した実物に基づく。

◀ 明代の貴族女性の服装

明代 (1368〜1644年)

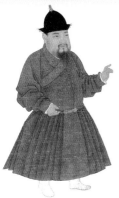

▶ 褙子〈はいし〉：官僚の家の女性は、男性の羽織り物である直裰〈ちょくたつ〉と同じような前あきの褙子を、衣裙〈いくん〉の上から羽織らなければならなかった。褙子には、全面に刺繍が施され、前立ては男性のように布帯で結ぶのではなく、精巧に作られた金や玉の飾りボタンで留めるようになっていた。この図は、桃紅色の紗地に花鳥が刺繍された褙子で、孔府の旧蔵品である。

⤵ 短衫〈たんさん〉〔丈の短い上衣〕とスカート：明代の中期から後期にかけて、男性のあいだで曳撒が流行していた頃、上流階級の女性たちも、流行に合わせて交領で細袖の短衣をまとった。そして下には、硬めのプリーツで広がりを持たせた長いスカート（元代の婦人服に似たもの）を合わせた。それらの衣服は、錦、緞子〈どんす〉、織金錦など、貴重な布地で作られた。この図は、孔府旧蔵の、暗緑の紗地に織金で両肩を通して柿蒂〈かきへた〉の形に翔鳳文を表した短衫、および緑地に蟒文を施したスカートで、いずれも孔府の旧蔵品である。

▲ 曳撒服〈えいさんふく〉：明代の中期から後期にかけて、元代の質孫服〈ジスンふく〉が再び流行した。朱元璋の禁令〔モンゴル族の衣服の着用禁止〕は、最初に彼の子孫によって破られたのであった。皇帝は、やや変化を加えた質孫服を率先して着用するとともに、この衣服を「曳撒服」という新しい名称で呼んだ。この図は「明憲宗調禽図」に描かれた曳撒を着る憲宗皇帝の姿である。なぜ皇帝は、質孫服を好んだのであろうか。それは、着用に便利で、着心地がよかったことと無関係ではあるまい。

▼ 緞子〈どんす〉の靴：明代の男性は、普段家にいる時は布製の靴を履いた。この図は、上海市の孟珩墓から出土した緞子の布靴の実物である。この靴は、紐なしの靴が中国で発明されたことを証明している。

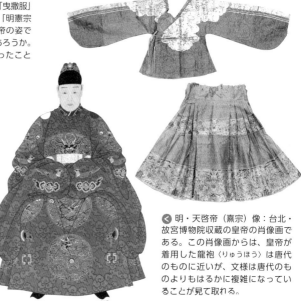

◀ 明・天啓帝（熹宗）像：台北・故宮博物院収蔵の皇帝の肖像画である。この肖像画からは、皇帝が着用した龍袍〈りゅうほう〉は唐代のものに近いが、文様は唐代のものよりもはるかに複雑になっていることが見て取れる。

▲ 補子〈ほし〉：明代の官服には、四角い「補子」が縫い付けられていた。また直接官服に刺繍されているものもあった。補子とは、種々の鳥類（文官）、あるいは獣類（武官）によって位階の違いを示すもので、この種の官服を「補服」と称する。補子は、清代でも引き続き使用された（p.99参照）。

皇帝の礼服は「袞冕服〈こんべんふく〉」と呼ばれるが、袞冕制度は殷代にすでに存在し、周代には規範も定まり、完全なものとなった。袞は服装を指し、冕は冠を指す。そして、冕の上の長い板は「綖〈えん〉」と呼ばれ、綖は後部を高くして前方に傾斜させ、綖の前後の先端に旒〈りゅう〉を垂らすことにより、皇帝の顔が見えないようにした。袞服も上衣下裳〈じょういかしょう〉の形式で、腰帯から「蔽膝〈へいしつ〉」を垂らした。また袞服には、日、月、山、火などの文様が施された。足には、つま先の高く上がった舄〈せき〉を履き、身体を数多くの珠玉で飾り、皇帝の威厳を誇示した。

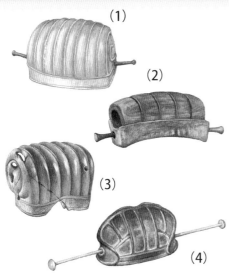

(1)
(2)
(3)
(4)

正面 背面

側面

忠静冠〈ちゅうせいかん〉：
忠静には「進んでは忠を尽くさんことを思い、退きては過ちを補わんことを思う」の意味があり、明代の武官の中でも、都督以上の者が戴く冠であった。この図は、江蘇省蘇州市楓橋明墓から出土した実物に基づく。

🔼 男性用の束髪冠〈そくはつかん〉：明代の男女は、ともに髻〈もとどり〉を結った上から小冠を戴くことを好んだ。在宅時には小冠を露わにしていたが、外出時には小冠の上から頭巾や帽子をかぶった。束髪冠の材料には、玉、金、銅、木などが用いられ、造形には格別な趣があり、精巧に作られていた。
(1) 南京市江寧出土の金製の束髪冠
(2) 上海市宝山出土の木製の束髪冠
(3) 江西省南城出土の瑪瑙〈めのう〉製の束髪冠
(4) 南京市板倉出土の琥珀〈こはく〉製の束髪冠

(1)
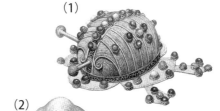

(2)
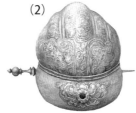

◀🔼 女性用の束髪冠：
(1) は江西省南城の明代・益荘王妃の金製束髪冠、(2) は四川省平武から出土した銀製束髪冠である。

◀ 鬏髻〈てきけい〉：明代の女性の髪型には、双、平、高、低など、様々な髻があったが、高髻〈こうけい〉が一般的であった。裕福な家庭の女性は、高髻に金銀の細い針金で作られた鬏髻を用いた。上海から出土した実物を見ると、まず太目の銀線で枠を作り、そこに細い金糸や銀糸でネット状に編んで帽子のようにし、前後左右に簪〈かんざし〉などの装飾品を施している。飾りのなかには、直接鬏髻に溶接しているものもある。

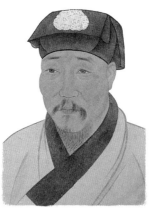

◀ 飄々巾〈ひょうひょうきん〉：士大夫や文人学者は、みな交領で大袖のゆったりとした宋式の袍を着用した。そして、その上に前つき合わせの上着を羽織っていた。この種の衣服は、宋、元時期の僧侶や道士が着ていた服装で、宋代では直裰と称した。またこれを着用する時には、飄々巾、四方平定巾、東坡巾〈とうばきん〉など、さまざまな名称の頭巾をかぶっていた。この図は、南京博物院収蔵の飄々巾をかぶる徐渭の肖像画である。

明代 (1368～1644年)

▶皇帝の宝帯：常服を着
用する場合は、腰帯の文
様は派手でも差し支えな
かったが、数や種類は必
ず規定通りにしなければ
ならなかった。この図は、
湖北省の梁荘王墓から出
土した実物である。これ
を見ると、明代の腰帯に
は、バックルではなく環
状の留め具が使用されて
いたことがわかる。一方、
庶民の衣服には、布製の
腰帯が用いられた。

▶金糸翼善冠〈きんしよくぜんか
ん〉：皇帝が常服を着用する際に
は、翼善冠を戴く。これは唐や宋
代の皇帝の幞頭に似ており、本来
は下垂したり、真っ直ぐ伸びたり
した幞脚を上を向いた形状に
作り、蜻蛉〈とんぼ〉や蝉の羽根
のような薄い半透明の薄紗で幞
脚を包んでいたことから、「翼善」
と呼ばれた。さらには、全体を金
糸で編み上げ、宝珠を全面に施し
た翼善冠もあった。

🔼幞頭：官服には朝服、公服、常服の3種類があった。
そして朝服を着用する時には、梁冠に籠巾を戴かなければ
ならなかった。また公服の時には、宋代のものに似た展脚
幞頭を戴かなければならなかった。この図は、山東省博物
館収蔵の実物である。

🔽冕服冠〈べんぷくかん〉：皇帝と親王が冕服を着用する際
に戴く冠は、唐の閻立本の「歴代帝王図」に描かれている。
この図は，山東省の明代魯荒王墓から出土した冕服冠の実
物である。冠には前後に各9本の旒〈りゅう〉〔冠に垂らす
玉飾り〕があり、北京定陵出土の万暦皇帝の冕服冠より旒
が3本少ない。これは親王が戴く冠である。

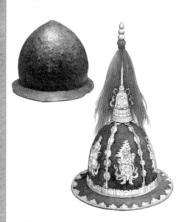

🔼兜：兜は鉄製で、北京市定陵から出
土した鉄兜は、兜の枠部分と頭頂部の表
面はすべて鍍金されており、さらに黄金
で作られた神像が装飾として貼り付けら
れていた。湖北省の梁荘王墓から出土し
た鉄兜は、膠〈にかわ〉で麻布を貼り付け
た後に漆を塗り、正面には金粉で「勇」
の字が記されている。

🔽鎧：明代初期の鎧は、宋代の形式と
基本的に同じで、甲片を綴り合わせて作
られており、広州市の明墓からは実物も
出土している。図の鉄製の鎧は、実物に
基づく。この鎧は胸前が2層になってお
り、堅固な鎧であったに違いない。

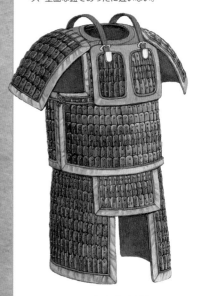

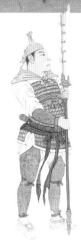

彝甲〈いこう〉：明代、四川省梁山の彝族〈いぞく〉は、独特の形式の彝甲を使用していた。この革製の甲冑は、複雑で精巧な作りによって、防御性能を高めていた。すなわち、胸と背部分は幾層にもなった革で作られ、腰下部分は小さな甲片を綴り合わせており、牛皮の革ベルトで締めて着用した。また、左手は盾を持つことから、手首カバーを備えるだけだが、右手は前腕すべてを覆い、肘部には突起したカバーが施され、さらに両膝にもカバーが付いている。もっとも特徴的なのは兜で、大きな円形の兜によって頭頂を覆い、小さな円形のカバーを耳元に配して顔を保護する。彝甲は、1949年以降も生産されていた。

鎖子甲〈さしこう〉：鎖子甲は、軍服の上から直接身につけることもあった。山西省右玉県の宝寧寺の壁画には、鎖子甲の上下を着た軍人の姿が描かれている。

軍服：明代の軍服は、主に缺胯袍〈けつこほう〉であり、腰には捍腰〈かんよう〉や袍肚〈ほうと〉を巻いた。捍腰は筒形を呈し、腰に巻いてから革ベルトで締めて装着した。将校は軍服を着た際、小さな帽子か頭巾をかぶり、足には高筒靴を履いた。この図は、山西省右玉県にある宝寧寺の壁画に描かれた下級武官の姿である。

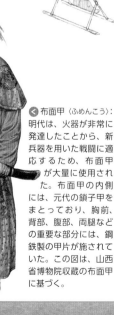

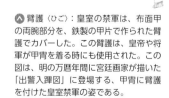

布面甲〈ふめんこう〉：明代は、火器が非常に発達したことから、新兵器を用いた戦闘に適応するため、布面甲が大量に使用された。布面甲の内側には、元代の鎖子甲をまとっており、胸前、背部、腹部、両腿などの重要な部分には、鋼鉄製の甲片が施されていた。この図は、山西省博物院収蔵の布面甲に基づく。

臂護〈ひご〉：皇室の禁軍は、布面甲の両腕部分を、鉄製の甲片で作られた臂護でカバーした。この臂護は、皇帝や将軍が甲冑を着る時にも使用された。この図は、明の万暦年間に宮廷画家が描いた「出警入蹕図」に登場する、甲冑に臂護を付けた皇室禁軍の姿である。

＝鳳冠に霞帔／明代女性の一生の憧れ＝

　鳳冠は、古代の女性にとって最も高貴な冠であった。文献によると、鳳冠は晋代に始まったとされ、東晋の『拾遺記』には鳳冠の名称が明確に記されている。隋、唐時代以降、皇后や貴族の女性は、鳳冠を戴いて皇室や家族の儀式に出席することが定められていた。しかし、鳳冠が宮廷の冠服制度に組み込まれたのは北宋以降のことであり、『宋史』輿服志には宋代の后妃が重要な儀式で戴く鳳冠について詳述している。

　鳳冠は、その名称が示す通り、鳳凰をイメージして真珠や翡翠で飾られた冠である。北宋の鳳冠では鳳凰だけを飾ったが、南宋になると龍が追加され、そのため「龍鳳冠」と呼ばれることもある。明代は宋の制度を継承し、貴婦人はみな鳳凰の冠を戴いた。洪武3年（1370年）、皇后の鳳冠は9体の龍と4羽の鳳で飾り、妃嬪は龍の代わりに9羽の青い鳥を用いることが制定された。そして、妃嬪より下の女性は、身分に応じて鳳凰と青い鳥の数が減少していき、身分によるグレードの違いが生まれることとなった。

　鳳冠の製作方法は、まず竹ひごで円形のフレームを作ったあと、フレームの内側と外側に薄い紗や羅を貼って冠の本体を成形する。続いて、金糸やカワセミの羽根で作った龍と鳳凰を本体の上に取り付け、さらにその周囲にさまざまな珠を一面に散りばめて完成させる。龍と鳳凰は口に宝珠を含み、左右両側の龍と鳳凰は連珠の飾りをくわえており、鳳冠を戴くと連珠の飾りが顔の両側に垂れるのである。これを戴いてゆったりと動くと、金色の龍と鳳凰が光り輝き、連珠の飾りがわずかに揺れ、その姿は非常に優美であったに違いない。

　鳳冠を戴く場合は、必ず霞帔を着用しなければならなかった。霞帔は、衣装の左右に掛ける2本の長いショールで、多くが金襴緞子でできており、正面と背面の2つのパーツに分かれ、それぞれが肩部で縫い合わされている。そして、背中に垂れた2本の霞帔は裾の辺りで衣装に固定し、正面の2本の霞帔は裾まで垂らし、互いの先端を縫い合

わせて鋭角状にする。そして、霞帔が上に動かないよう、先端にペンダントを掛けた。

　霞帔とペンダントにも等級があった。公爵と侯爵、および一品と二品の命婦の霞帔は雉の刺繍文様、三品と四品は孔雀の刺繍文様、五品は鴛鴦の刺繍文様、六品と七品位は鵲の刺繍文様であった。またペンダントも、刻された鳥の文様によって等級が異なり、各グレードを示す鳥は霞帔と共通していた。霞帔のペンダントは、一般に金、銀、玉で作られ、中には銀に金メッキを施したものもあった。それらは多くがしずく型を呈し、先端にフックがあり、霞帔に掛けて吊るすことができた。霞帔のペンダントは精緻で美しく、一流の材質で作られているため、貴重なアクセサリーでもあった。

　霞帔は決して明代に生まれたのではなく、ショールを用いる習慣はすでに唐代以前に庶民の女性のあいだに存在していた。しかし、当時はすべて軽くて柔らかい絹の紗で作られており、ショールを思いのままに身体に巻いて、その外見的な美しさを尊んだ。やがて宋代になると、霞帔は高貴な女性が着用する礼服の一部として用いられ、民間の女性はもはや使用が許されなかった。また霞帔の形式も、胸前で真っ直ぐ垂れ下がるようになり、唐代のようなカジュアルさがなくなってしまった。明代の霞帔は宋代の制度を継承し、厳格な等級を制定した。それにより、霞帔と鳳冠はともに朝廷の命婦の身分を示す、彼女たち専有の服飾となったのであった。

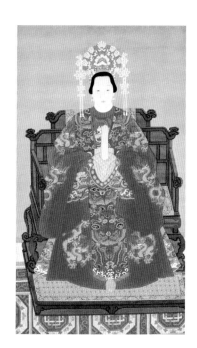

朱仏女〈しゅふつじょ〉
（明の太祖・朱元璋〈しゅげんしょう〉の２番目の姉）の肖像
明　中国国家博物館蔵

明

＝霞帔ペンダントの話＝

　明代の鳳冠と霞帔は、高貴な女性が着用する大礼服で、まさしく服飾形式が統一された最上級の正装であった。1950年代から現在に至るまで、それらの実物が北京の定陵、湖北省鍾祥市の梁荘王墓、江西省徳安県の周家墓など、中国各地から出土している。それら、さまざまなグレードを表す鳳冠や霞帔の実物は、基本的に文献に記録された特徴と一致していることから、明代における礼服の制度が非常に厳格であったことがわかる。

　出土品の中で最も多いのが霞帔のペンダントである。以前はこの種のペンダントに対する研究が不十分であったため、単に女性の装身具に類別されることもあった。しかしその後、保存状態の良好な霞帔が出土し、ペンダントの本来の位置に関する研究が深まるにつれ、しずく型の装飾品はすべて霞帔のペンダントであることが判明した。しかも、それによって、霞帔のペンダントが北宋時代にすでに使用されていたことも明らかになった。ただし当時はさほど普及しておらず、そのため北宋墓で見つかった霞帔のペンダントは極めて稀である。続く南宋時代には、ペンダントが増えはじめ、形状や文様はさまざまでバラエティーに富み、奇抜で精巧なものが多く作られた。元代になると、霞帔のペンダントはしだいにしずく型に統一されていった。明代は元代の伝統を継承し、さらに等級に応じた装飾で区別することが規定された。

　霞帔は清代に入ると、前開きの前たてを紐ボタンで留め、脇下を絹紐で結ぶスタイル（右図）へと変化したため、もはやペンダントは不要となり、やがて歴史の舞台から徐々に消えていったのであった。

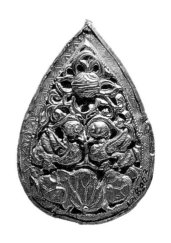

「満池嬌〈まんちきょう〉」金製の霞帔ペンダント　元
江蘇省蘇州市呂師孟墓出土

粧花綢蟒文〈しょうかちゅうぼうもん〉霞帔　清
中国婦女児童博物館蔵

明

＝三秒で身分を識別／
明代官服制度の改革＝

　官服は、隋、唐時期から朝服、公服、常服の３種類に分かれ、官僚はそれぞれの場面に相応しい服装を着用するようになった。そして、中でも最もよく用いられたのは公服であった。

　明代の公服は独創性を備えていた。以前の王朝では、文官や武官の位階の違いを区別するため、往々にしてデザインの異なった多種類の公服を用いていた。それに対して、明代では、文官、武官を問わず、公服は１種類のデザインのみで、色彩によって３つの等級に分けたのである。すなわち、一品から四品は緋色で一等級、五品から七品は青色で二等級、八品と九品は緑色で三等級とした。その後、新たに補子を設け、文官と武官の位階の違いを分けた。補子は、公服の胸前と背中に縫いつける四角い織物で、位階によって異なる図案が刺繍されているため、補子を見れば文官か武官か、あるいはどのレベルの位階なのかが一目瞭然であった。補子の図案は、次のように定められていた。文官の補子には鳥類の図案が用いられ、一品は仙鶴、二品は錦鶏、三品は孔雀、四品は雲雁、五品は白鵬、六品は鷺鷥、七品は鸂鶒、八品は黄鸝、九品は鵪鶉であった。一方武官の補子には獣類の図案が用いられ、一品と二品は獅子、三品と四品は虎豹、五品は熊羆、六品と七品は彪、八品は犀牛、九品は海馬であった。これらの鳥や獣の図案の中には、伝説に登場するだけで現実には存在しないものも見られる。公服と補子は、宮廷が設置した工房で一律に作られ、位階に対応する補子を縫いつけて文武百官に配給された。もちろん、自分自身で何着かの公服を追加したい場合は、朝廷の規格どおりに複製することが可能であった。

　百官の中でも多大な功績があった者は、官位が上がり金品などが下賜されたが、さらに宋代からは官服を賜ることもあり、これを賜服と呼んだ。すなわち、宮廷で丹念に作られた精緻な官服や、あるいは腰帯などの付属品が下賜されたのである。賜服を身につけることは、金銀財宝を下賜されるよりも、はるかに名誉なことであった。

　山東省曲阜の孔子廟には、文官一品の補子が施された公服が展示されているが、この公服は、孔子の嫡流の子孫である衍聖公が皇帝より賜った賜服である。朝廷の決まりでは、一品官は緋色の官服でなければならないが、これは賜服であるため、大きな花の文様を施した青い布地が用いられ、しかも本来であれば縫いつけるはずの補子が直接布地に織り込まれている。そうしたことから、この官服は唯一無二の極めて貴重な公服と言えよう。またこの賜服は、孔子を世襲する特権を詔によって付与されたと同じ意味があり、衍聖公にとっては最大の恩賜であったことは疑いない。

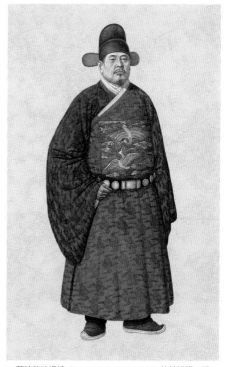

藍暗花紗緞繍〈らんあんかしゃたんしゅう〉仙鶴補服　明
孔子博物館蔵

清代（1644〜1911年）

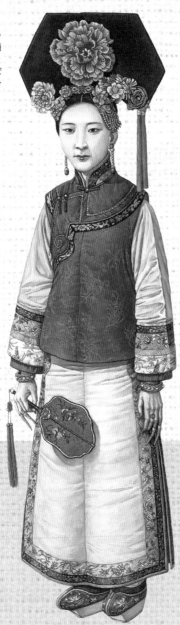

▶ 頭部に巨大な大拉翅〈だいろうし〉と称する布製の冠を戴く。冠の前面には、絹製の造花がいくつも飾られ、銀鍍金した上に翡翠や宝珠を散りばめた簪〈かんざし〉や、花飾りをつけている。

▶ 髪の左側に鳳凰の鈿子〈でんし〉飾りを挿し、耳には真珠や玉を施した金製のイヤリングをつけ、手首は真珠を嵌め込んだ金製のブレスレットで飾っている。そして両手の薬指と小指には、銀鍍金の金糸で編んだ上に真珠や宝石を散りばめた指甲套〈しこうとう〉〔指爪カバー〕をはめ、左手の中指には宝石を象嵌した金の指輪をし、右手に柘榴文〈ざくろもん〉が刺繍された団扇を持つ。これらは、すべて故宮博物院の収蔵品に基づく。

▶ 着用している旗袍は、精華大学美術学院収蔵の、何層にも縁取りを施した旗袍の一つ、氅衣〈しょうい〉に基づく。紫藍色の緞子の坎肩〈かんけん〉〔袖無しの上着〕は個人コレクションに基づく。足に履く藍色の緞子に刺繍を施した旗鞋〈きあい〉〔満洲族の女性用の靴〕は、山東省博物館の収蔵品に基づく。

▶ 武官：図の男性は、髪型は清代中期の弁髪〈べんぱつ〉で、武官の行袍〈こうほう〉を着て、その上から団寿文〈だんじゅもん〉のある行褂〈こうかい〉を着用している。そして首周りには、着脱が可能な襟をつける。行袍、行褂ともに、故宮博物院の収蔵品に基づく。また、腰に忠孝帯を締め、その銅製バックルには蟠龍文〈ちりゅうもん〉の翠青玉が嵌め込まれている。男性は、朝服袍や行袍を着用する時には、忠孝帯を締めなければならなかった。

▶ 武官：女真族の時代から、満洲族の男性は弁髪にしていた。清軍が中原を制圧すると、清の皇帝は「髪を残す者は首を残さず」といった厳しい法令を発布し、全国の男性に満洲族の慣習である弁髪を強要した。

⌄ 清代の貴妃の服装
（全体のイメージは、清朝の多羅格格〔爵位名〕王敏彤〈おうびんとう〉の白黒写真に基づく）

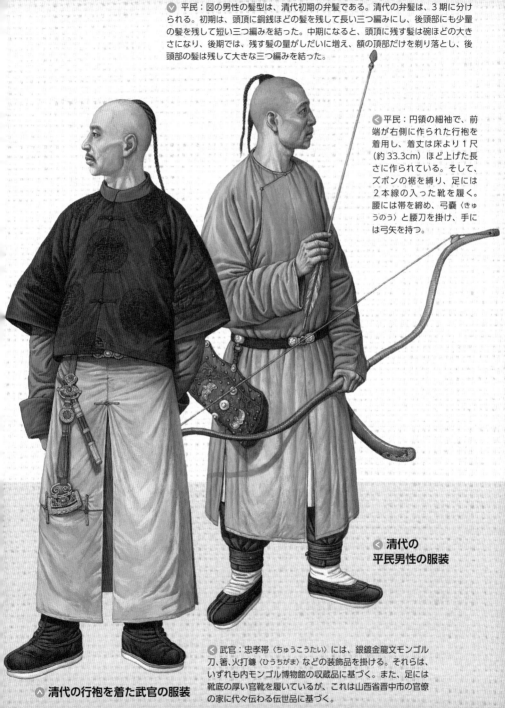

▽ 平民：図の男性の髪型は、清代初期の弁髪である。清代の弁髪は、3 期に分けられる。初期は、頭頂に銅銭ほどの髪を残して長い三つ編みにし、後頭部にも少量の髪を残して短い三つ編みを結った。中期になると、頭頂に残す髪は碗ほどの大きさになり、後期では、残す髪の量がしだいに増え、額の頂部だけを剃り落とし、後頭部の髪は残して大きな三つ編みを結った。

◁ 平民：円領の細袖で、前端が右側に作られた行袍を着用し、着丈は床より 1 尺（約 33.3cm）ほど上げた長さに作られている。そして、ズボンの裾を縛り、足には 2 本線の入った靴を履く。腰には帯を締め、弓嚢〈きゅうのう〉と腰刀を掛け、手には弓矢を持つ。

◁ **清代の
平民男性の服装**

△ **清代の行袍を着た武官の服装**

◁ 武官：忠孝帯〈ちゅうこうたい〉には、銀鍍金龍文モンゴル刀、箸、火打鎌〈ひうちがま〉などの装飾品を掛ける。それらは、いずれも内モンゴル博物館の収蔵品に基づく。また、足には靴底の厚い官靴を履いているが、これは山西省晋中市の官僚の家に代々伝わる伝世品に基づく。

清代 （1644～1911 年）

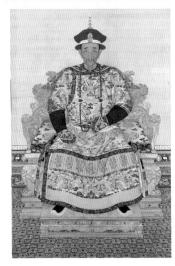

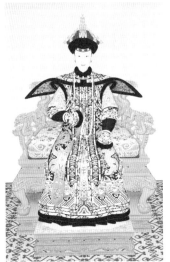

皇帝像：清朝の男女の服装は旗装〈きそう〉と称し、皇帝から百官（朝廷の命婦も含む）に至るまで、官服には、朝服、公服、常服の 3 種類があった。また、貴族や庶民の男女の服装は、礼服と常服の 2 種類に分けられた。しかし、数種類に分かれるといっても、スタイルは基本的に同じで、ただ布地、装飾品、冠帽などに違いがあっただけである。皇帝が政務を執る時に着用する龍袍も、唐や宋の缺胯袍〈けつこほう〉が発展したもので、肩に披肩を加え、袖口には馬蹄形の覆いを付け加えたにに過ぎない。足には、唐、宋以来の歴代の皇帝と同じように、先端の尖った筒高のブーツを履いた。冠は、吉服冠を戴いたが、これは清朝の特徴を示すものである。故宮博物院収蔵の「康熙皇帝像」は、皇帝の装束が極めて詳細に描かれている。

清朝を建国した満州族は、金朝を建国した女真族の流れを汲む。金の滅亡後、東北に留まった満州族は明末に勢力を拡大し、最終的に清王朝を建立したのである。清は、遼や金が漢民族に同化して弱体化してしまったことを教訓とし、服飾に関して一連の厳しい政策を実施し、満州族の特徴を備えた服装を全国に強要していった。

皇后像：乾隆帝の孝賢純皇后の肖像画である。この画に基づき皇后の服飾を見ていくと、袍の丈が足を覆い隠すほど長く、袍の上に長褂〈ちょうかい〉を羽織っている以外は、皇帝の朝服と基本的に同じであり、ただ施された刺繍が異なるだけであることがわかる。また官吏と命婦の朝服も、皇帝や皇后の朝服と一致し、すべてこの種のスタイルであった。

長衫〈ちょうさん〉と馬褂〈ばかい〉：庶民の男性にとって、行袍〈こうほう〉や行褂〈こうかい〉は礼服であり、冠婚葬祭の時だけ着用した。清朝が滅亡し、民国時期になっても、俗に「長衫馬褂」と呼ばれた行袍と行褂は、依然として正装の礼服であった。この図は、清代中期の楊柳青の年画に描かれた長衫馬褂を着た男性の姿である。

女性の旗装：庶民の女性の普段着は、旗袍〈チーパオ〉であった。その形式は、男性の行袍と基本的に同じであるが、ただ腰回りがやや細く、両側にスリットが入っていた。秋冬の季節には、首周りにスカーフを巻くこともあったが、巻き方は 1 種類に限定されており、一般に変えることは許されなかった。また旗袍を着る時は、男性と同じく馬甲〈ばこう〉［ベスト状の羽織物］も着用した。この図は、清代初期の年画に描かれた馬甲を着た旗装の女性の姿である。

(1)　(2)　(3)

靴：官吏や貴族の男性は、多くが筒の高い布靴を履いた。官服を着用した時には、靴底の厚い朝靴（1）を履く。平素は靴底の薄い快靴（2）を履く。（1）と（2）は、故宮博物院の収蔵品である。快靴とは、歩くスピードが早く、歩行に便利であることを意味する。また、甲部分に 3 本線の入った靴（3）を履く者もいた。（3）は個人コレクションである。

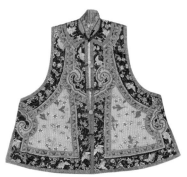

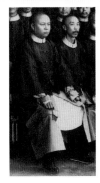

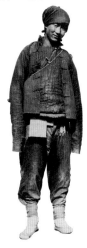

▼ 三畳褲〈さんじょうこ〉：庶民の男性の普段着は、丸首で前あきとなった細袖の短い上衣を着て、下は「三畳褲」を履いた。このズボンは腰回りが広く作られていたので、ウエスト部分を三つ折りにして腰帯で締めて着用した。そのため「三畳褲」と呼ばれたが、腰帯をきつく締めたことから、すっきりとした印象を与えた。また、足には甲部分に2本線の入った布靴を履いた。これは、短い上衣と三畳褲を着用し、2本線の入った靴を履いた官府の衙役〈がえき〉〔役所の小使〕の写真である。

△ 馬甲：女性が着る馬甲は、袖なしで立ち襟の形式に作られていた。旗袍や馬甲の襟、袖、縁辺には縁取りが施され、時には二重三重と縁取ることもあった。これは、故宮博物院の収蔵品である。

△ 行褂〈こうかい〉：行袍の外側には行褂（馬甲）を着用した。行褂には、袖の長いものと短いものとの2種類あり、長い袖の行褂は多くが立ち襟に作られる。これは、行袍の上から行褂を着用した清末の官吏の写真である。

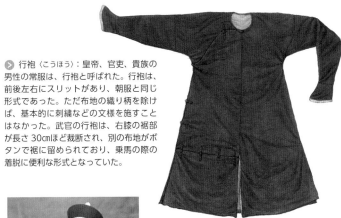

▷ 行袍〈こうほう〉：皇帝、官吏、貴族の男性の常服は、行袍と呼ばれた。行袍は、前後左右にスリットがあり、朝服と同じ形式であった。ただ布地の織り柄を除けば、基本的に刺繍などの文様を施すことはなかった。武官の行袍は、右膝の裾部が長さ30cmほど裁断され、別の布地がボタンで裾に留められており、乗馬の際の着脱に便利な形式となっていた。

◁ 公服：官吏の公服は補服と称され、朝服の上から着用した。補服は、丸首の前あきで、袖が広く、4箇所にスリットのある長衫の形式であった。そして、胸前には明代の公服と同じように、方形の補子〈ほし〉を施し、補子の文様によって文武官の等級を区別した。また秋冬の季節には、着脱可能の立ち襟をつけて首をカバーしたほか、官帽にも夏用と冬用の2種類あった。これは、清末の官吏の写真である。

▷ 長衫と旗袍：清末頃から、男性の行袍と女性の旗袍に立ち襟が付くようになると、もはや馬甲を着用することがなくなっていった。その結果、長衫と旗袍が、しだいに近代の正装となった。長衫と旗袍は、そのスタイルから見ると、缺胯袍を継承していることは明らかで、まさに缺胯袍が変異した服装といえよう。

清代 (1644～1911年)

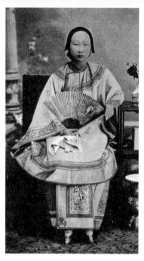

(1)
(2)

女性の服装：清代の女性は、ゆったりとした上衣とスカートを着用した。上衣は円領〔丸首〕で、前端〈まえはし〉を右脇側に作り、袖が広く、衣服の両側にはスリットがあった。また首周り、袖口、裾などの縁取りは、錦や刺繍で飾られていた。下に履いたスカートは、床まで届きそうな丈で、見事な刺繍が一面に施されている。この図版は、清代晩期における貴婦人の服飾を記録した、貴重なカラー写真である。

官帽：この写真は、故宮博物院収蔵の冬用 (1) と、夏用 (2) の官帽である。官帽は清代では、俗に「頂戴」と呼ばれた。

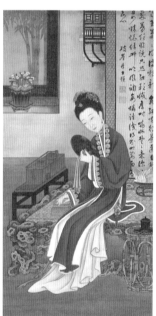

美人像：清朝の法令であった「男性は（満州族の制度に）従い、女性は従わず」に基づき、男性は弁髪にして満州族の服装を着用しなければならなかったが、漢民族の女性は身分に関わらず、漢民族の髪型や衣服を身につけることができた。そのため、明代の髪型や化粧が、清代になっても流行し続けた。この図は、明代の髪型に結い、明代の服装をした、清代の美人画である。

弓鞋〈きゅうあい〉：清代でも、纏足〈てんそく〉の気風は依然として盛んで、女性は馬蹄形や船形のハイヒールを履いた。この写真は、現在でも民間で数多く収蔵されている「三寸金蓮〈さんすんきんれん〉」、すなわち纏足した女性が履く、先端の尖った刺繍弓鞋である。弓鞋には、靴と靴下とが一体となった、筒高の靴のような形状のものや、全面に刺繍が施されたものもあった。

(1)

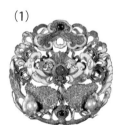

(2)

 装身具：
(1) 翡翠の羽根を貼り、宝石を散りばめた、銀鍍金によるコウモリの文様の簪〈かんざし〉。
(2) 珠と戯れる4匹の龍をあしらった金製のブレスレット。
(3) 金に真珠と緑の宝石を施したイヤリング。
(4) 銅鍍金の指甲套〈しこうとう〉〔指爪カバー〕。
(5) 銀鍍金に宝珠を象嵌した五鳳文の髪飾り。
いずれも故宮博物院収蔵。

(5)

(3)

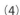
(4)

▶ 頂子〈ちょうし〉と花翎〈かれい〉：官吏は、補子〈ほし〉によって等級を区別していたほか、官帽の頂部に付けられた頂子の材質と、そこから垂れ下がった孔雀の羽根でできた花翎も、等級を識別するための重要な表示であった。この写真は、故宮博物院収蔵の一品官吏の朝冠である。

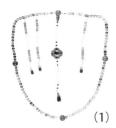

（1）

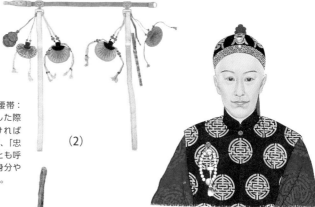

（2）

∧ ↗ 朝珠〈ちょうじゅ〉と腰帯：官吏は、朝服や公服を着用した際には、朝珠（1）を掛けなければならなかった。男性の腰帯は、「忠孝帯〈ちゅうこうたい〉」（2）とも呼ばれ、帯に下げる装飾品は身分や地位を象徴するものであった。

◁ 農夫の姿：この図は、イギリスの画家ウィリアム・アレクサンダーが中国を旅行した時に描いた農夫の姿で、典型的な清代中期の弁髪〈べんぱつ〉を結っている。

∧ 如意帽〈にょいぼう〉：男性は、行袍〈こうほう〉を着用した際には瓜皮帽〈かひぼう〉をかぶった。皇帝がかぶる瓜皮帽は、如意帽と呼ばれ、頂部に赤い糸の結び目が付いていた。この図は、行袍に行掛を着て瓜皮帽をかぶった光緒帝の肖像画である。

∨ 雲肩〈うんけん〉〔ケープ状の肩掛け飾り〕：清代の女性は、吉服を着用する際には、刺繍を施した雲肩を身につけた。

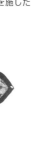

∧ 大拉翅〈だいろうし〉：満州族の女性が旗袍〈チーパオ〉を着る時は、盤髻に結った髪の上から布製の冠を戴き、これを大拉翅と称した。そして、冠の大きさに関係なく、その表面には真珠、玉、絹製の造花などを挿して飾った。また冠の片方、または両側に房飾りを垂らすこともあった。

清代 (1644～1911年)

清代では、大量の火器や爆薬が戦争で使用されたことから、防具である甲冑の重要性はしだいに失われていった。やがて、清末に西洋の銃砲が導入されると、甲冑は完全にその役割を終え、儀仗〈ぎじょう〉で用いるような装飾の一つになってしまった。そのため、清軍の甲冑は明甲と暗甲に分けられるが、その形式はわずか一種類だけであった。

▶ 大閲甲〈たいえつこう〉（明甲）：明甲とは、布地の表面に鉄製の甲片を露出させた形式の甲冑である。故宮博物院が収蔵する乾隆帝の大閲甲は、全部で60万個の甲片で作られている。その表面に施された龍文は、金、銀、銅で包んだ甲片や、色漆を塗った甲片を用い、文様に応じて甲片をつなぎ合わせて表現しており、完成までに3年の年月を要した。

▲ 武官の錦甲（暗甲）：暗甲とは、表も裏も布地で作られた、明代の布面甲〈ふめんこう〉のことである。そして、重要な防御部位には鉄製の甲片を挟み込んでいる。また将官の甲冑の中には、裾部分に甲片を並べて露出させたものもあった。この写真は、内モンゴル博物院収蔵の武官用の錦甲である。

▶ 軍服：清軍の兵士が着る軍服は、上着とズボンからなり、庶民と同じようにズボンの裾を縛り、布靴を履いた。そして、上着の上に馬甲〈ばこう〉を着るが、馬甲の胸前と背中には円形の白い布があり、そこには軍隊の番号、将帥の氏名や官職が記されていた。頭部には、秋冬は頭巾、春夏には将官と同様の涼帽〈りょうぼう〉をかぶるが、頂子〈ちょうし〉と花翎〈かれい〉は付いていない。この図は、「点石斎画報」に記載された、清軍の兵士の姿である。

▶ 水軍の皮甲：高級将校が私的に特注した甲冑もあった。例えば、虎門海戦博物館収蔵の水軍提督の皮甲はその一例であるが、この種の甲冑は明代のチベット族の皮甲と非常によく似ている。

◀ 軍服：清代の中期から後期にかけて、多くの軍隊は軍服だけを着て戦い、将校の軍服は行袍〈こうほう〉であった。時には、戦に便利なように、将兵たちは衣服の前裾をたくし上げて腰帯に挟み込み、三角形の戦裙〈せんくん〉（また「馬裙〈ばくん〉」とも称す）の形式に縛った。この図は、清代の「点石斎画報」に記載された、戦裙姿の名将である。

綿甲〈めんこう〉：清代晩期、八旗軍〈はっきぐん〉はすべて綿甲の着用に改められた。綿甲は甲冑の形式を保っているが、純然たる織物によって作られており、表面に銅製のビスが細かく打ち付けられていた。

清末の近代化した軍隊では、士官には礼服と常服があったが、兵士は常服（つまり軍服）だけであった。将兵の等級は、階級制度に基づく標識（帽章、肩章、襟章、袖章、側章）で識別した。ある意味においては、中国の軍隊の近代化は、1895年〔日清戦争の敗北〕に始まったといえよう。

布面甲：甲冑は、皇帝、将軍、兵士を問わず、いずれも同じ上衣下裳の形式であった。また、兜の形式も、装飾や材料に違いがあるものの、外形はみな統一されていた。この図は、故宮博物院が収蔵する、袁世凱の布面甲の実物に基づく。

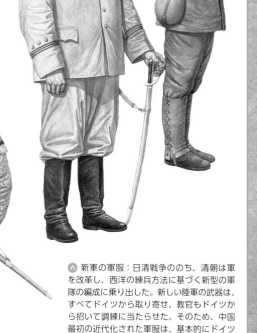

新軍の軍服：日清戦争ののち、清朝は軍を改革し、西洋の練兵方法に基づく新型の軍隊の編成に乗り出した。新しい陸軍の武器は、すべてドイツから取り寄せ、教官もドイツから招いて調練に当たらせた。そのため、中国最初の近代化された軍服は、基本的にドイツ式であった。この図は、新編陸軍の将兵の軍服で、古い歴史写真に基づく。

＝十は従い十は従わず＝

清の順治3年（1646年）12月、皇帝は宮廷と民間の服飾を定め、全国に詔を下した。その中でもっとも厳しかったのが弁髪令で、十日以内に弁髪に応じるよう強要し、「もし髪を惜しんで弁髪を回避し、巧みに言い逃れようとしても、決して容赦しない」というものであった。この詔が下るや否や、理髪師が兵士と共に町中を巡視し、髪を蓄えた者を見つけては頭髪を剃り上げていった。そして、抵抗する者がいれば兵士が逮捕し、「髪を残すか、頭を残すか！」と怒鳴り、それでも抵抗すれば即座に頭を切り落とし、それを竿に掛けて見せしめにしたのである。

弁髪令が全国に公布されると、漢民族による抵抗運動が相次いで発生した。山東省では有力者が地元の人々と共に暴動を起こし、役所を襲撃して最初に弁髪にした漢民族の役人を捕まえて殺してしまった。また、弁髪を免れるため集団で山中に逃げる者や、著名な儒者の中には剃髪して僧侶となり、朝廷に従わないことを示す者もいた。

当時、漢民族の男性にとって、髪は両親から授かった肉体の一部であり、容易に切ることのできるものではなかった。三国時代、曹操は軍の士気を落ち着かせるため、髪を切って自分への懲罰を示したことからも、男性が髪を尊んだことが見て取れる。それにもかかわらず、順治帝は全国の人々に満洲族の慣習に従って弁髪にするよう要求したため、漢民族による抵抗が長らく続くこととなった。

順治帝は幼い頃から博学で、漢民族の儒教文化の真髄を熟知しており、弁髪の強要がもたらす結果についても当然予期していた。それでも弁髪の実施を強行した背景には、金、元、西夏といった異民族による中国支配の教訓が根強くあった。これらの王朝は、いずれも弁髪の習慣があり、建国後も支配下にある漢民族に弁髪を要求した。しかし、実施が徹底しなかったため、逆に時間の経過とともに漢文化に染まり、ついには漢民族と同化してしまったのである。実際、清軍が最初に中国領内に入った時点で弁髪の命令が下され、順治元年（1644年）に再度弁髪令が出されたが、激しい抵抗のためスムーズに進まなかった。当時はまだ国内が安定しておらず、南方には明の政権が存在するなど、不穏な要因があったため、弁髪を厳格に実施することが不可能な状況にあったからである。やがて3年後、天下が統一されると、順治帝はついに弁髪令を徹底的に実行することを決意したのであった。

全国で騒動が起こり、社会秩序が深刻な混乱状態にあったとき、明朝の旧臣であった金之俊は身の危険を顧みず、朝廷に「十は従い十は従わず」の建議書を奉った。これは、男は従うが女は従わず、生は従うが死は従わず、陽は従うが陰は従わず、役人は従うが賎民は従わず、大人は従うが子供は従わず、儒者は従うが僧侶は従わず、娼妓は従うが役者は従わず、仕官は従うが婚姻は従わず、国号は従うが官号は従わず、役税は従うが言語文字は従わずという提案で、要するに、宮廷の役人、あるいは仕官の準備をしている者は、満洲族の習俗に従って弁髪しなければならないが、子供、女性、役者、及び婚姻、葬儀の場合は、漢民族か満州族のどちらかの習俗を選択すればよいというものであった。順治帝は、この建議書を読んで長らく思案したが、却下することも同意することもなかった。しかしそれ以降、弁髪令は暗黙のうちに「十は従い十は従わず」の建議書に従って実施されることとなり、ようやく社会は安定を取り戻したのである。

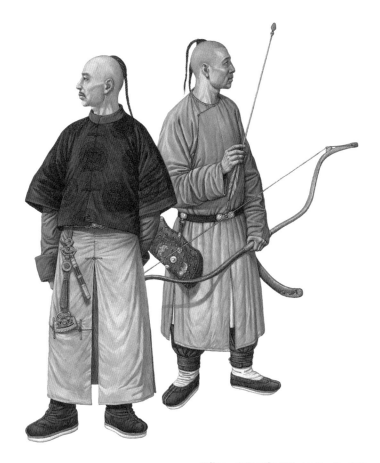

清

＝足元の錦の刺繍が悲しみを隠す＝

纏足は踊り子の足に由来し、つま先で踊るときに怪我をしないよう、今日のバレリーナのように足を布で包んだことに始まる。しかし、踊り子の場合は、足を支える力を強化するためであり、決して小さくするためではなかった。五代時期、高さ６尺の金の蓮台の上で軽快にで踊った宥娘も、そのような纏足をしていたとされ、これが纏足に関する最初の記録である。

しかし宋代になると、纏足の風習が庶民や上流階級の間で流行し始めるとともに、纏足の目的が足を大きくさせないことへと変わっていった。現存する纏足の写真を見ると、長期間にわたって纏足した足は、親指以外の指がすべて足の裏に向かって折れ曲がり、足全体が円錐形になってしまっている。そうした足は確かに小さいが、決して美しいとは言えない。

誰もが美しいものを好むはずなのに、醜悪でしかも女性の心身を傷つける纏足が、なぜ何千年ものあいだ続いたのであろうか。それには、社会の文化や美意識などの深い要因が関わっている。宋代は、文治による統治が行われたため、社会には文を重んじ武を軽んじる気風が広まった。そうした気風の中で新しい観念が生まれたが、それらは女性の社会進出を制限することにまで及んでいた。纏足は、まさにこのニーズに応じたものであり、統治者に推奨され、しだいに社会に受け入れられていったのである。女性は幼い頃から纏足を始めると、その後は短い時間しか立つことができず、家から一歩も出ない生活が普通となった。当時、中国の女性にとって、結婚して子供を産むことが人生で最も重要と考えられ、「嫁げば夫に従う」といった観念が生涯つきまとった。

女性の一生が男性に依存する運命にあった時代、男性の好みに迎合することは、女性が生きていく上で重要な手段であった。宋代から数百年の間、重文軽武の風潮が長らく続いたが、それに対応する美しさの基準として、より優しく、か弱いことが女性には求められた。そして「三寸金蓮（纏足の美称）」の両足を備えることが、女性美の重要な基準となった。明の朱元璋の皇后であった馬娘娘は、幼い頃は家が貧しく、肉体労働に従事しなければならず、纏足していなかった。そのため皇后であったにもかかわらず、「大足の皇后」と嘲笑されたのだが、それも不思議ではあるまい。

三寸（約９cm）の小さな足は人に見せることはなく、とりわけ男性の前では尚更であった。女性は自分が履く靴に思いを込め、さまざまな工夫を凝らした。纏足した足は小さいため、履く靴は「弓鞋」と呼ばれた。宋墓からは弓鞋の実物が出土しているが、それらはすでに非常に豪華な作りで、一般に靴先がフックのように高く反り返った形状を呈している。そして素材にこだわり、縫製は細密で、精緻な刺繍を施し、さらに靴底は厚手と薄手の２色の布を合わせて作られており、この靴底は「錯到底」という名称で呼ばれた。金、元時代になっても、漢民族の女性の弓鞋は非常に豪華な作りで、中には宝石をあしらったものもあった。明、清王朝には、弓鞋の製造技術が頂点に達したが、最も顕著な変化は弓鞋とくつ下とが一体となり、ブーツ型となったことである。ブーツ型の弓鞋には、ハードとソフトの２つのタイプがあり、日中はハード、夜はソフトの方を使用した。そうしたことは、中国の女性は生涯を通して裸足になる時間がほとんどなかったことを物語っている。このブーツ型の弓鞋は、全面に刺繍が施されており、一種の工芸品としてコレクションや愛玩の対象となった。中華民国になると、纏足の風習は禁止されたが、清代末期に生まれた女性にとっては、生涯にわたって纏足の痕跡を両足に留めることとなり、その弊害は計り知れないほど大きかった。

清

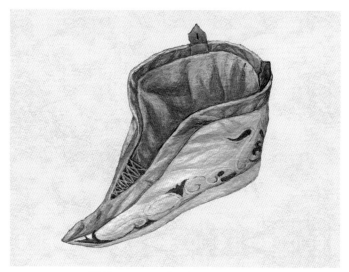

睡眠用のソフトタイプの弓鞋　江蘇省蘇州市収蔵

＝いつ頃から靴を履くようになったのか／靴の歴史＝

寧波博物館には、木片で作られた2つの靴が収蔵されている。それらは、1986年に浙江省寧波の良渚文化遺跡（新石器時代晩期）から出土したもので、5300年以上前の現存最古の靴である。この2つの靴を見ると、穴に紐を通して足で結んでいたことがわかる。また、これらは、古代に「屐」と呼ばれた木製の靴で、「屐」の字は籀文にすでに用いられており、秦以前は靴の名称であった。

ブーツは、屐よりも早くに出現していた。1973年、青海省孫家寨にある馬家窯文化遺跡の墓から、つま先がフックのように尖った短いブーツを履いた土製の像が出土した。この像は約5500年前のもので、ブーツが屐よりも早くに使用されていたことを物語っているが、中国の服飾史から言えば、ブーツは外来の履物であった。ブー

ツを示す「靴」の字は、秦以前の漢字の中には存在せず、かなり後になって出現するのである。

西周時代では、儒教に基づく階層制度が生まれたため、服飾は着実に「階級化」「儀礼化」されていき、儒教文化を具現化するものになった。西周晩期に形成された服飾制度は、社会の各階層を区別し、人々の日常の行動を制約するのに効果を発揮した。すなわち、服飾制度によって衣服の名称や使用する布地が細かく規定され、靴の素材について言えば、支配階級だけが絹や革で作られた履（靴のこと）を履くことができ、また真珠や宝石をあしらった「珠履」と呼ばれる靴さえあった。それに対して平民は、草、麻、葛などの植物を編んだ靴しか履くことができず、それらは屨、扉、履と呼ばれた。さらに、社会の最下層に属する奴隷は、氷や雪で覆われた冬でも、春や夏に履く木

製の屨を葛などで包んで寒さをしのぐことしかできず、履を履くことはまったく許されなかった。

中国の歴代王朝は、西周の服飾制度を踏襲していったが、その内容は史書の「輿服志」から把握することができる。中国の正史である「二十四史」と、それに『清史稿』を加えた25編の歴史書のうち、10編の歴史書が「輿服志」の項目を設け、服飾制度について詳述している。それらには服飾に関する規定が記されているが、朝廷が服飾制度を厳格に運用していたことが顕著に認められ、異なった階級の服飾を着用した場合は、越権行為として罪に問われ、死を招くほどの大きな禍となることさえあった。また、服飾の名称についても、各階層によって明瞭な区別があり、同じ靴でも皇帝、大臣、皇妃、命婦が履くものは「舄」と呼ばれた。舄には赤舄、白舄、青舄、黒舄の区別があり、赤舄がもっとも高貴とされ、皇帝と諸侯王が

朝会や祭天などの重要な儀式で使用した。それに対して庶民の履物は、いずれも履と呼ばれた。舄は、通常二重底となっており、上層は布か皮革を用い、下層は木材で作られ、まさに現在の厚底靴のような構造であった。靴のつま先は、一般的に上方に向かって湾曲しており、湾曲の部分が高いほど身分が高かった。時代が下ると、舄はもっぱら皇帝と皇后が履く靴を指す名称として用いられ、それ以外の者の靴は履の名称で呼ばれるようになった。新疆ウイグル自治区では、つま先が湾曲した貴婦人の履が数多く出土しているが、それらはいずれも精美な作りで、材料も吟味されており、まさに当時の高級ブランド品であったといえよう。

新石器時代の木製の靴　浙江省寧波慈湖遺跡出土

清

＝軍服のミニ・ヒストリー＝

剣や槍（やり）が主要な武器であった時代、兵士は主に甲冑（かっちゅう）によって身を守っていたことから、戎服（じゅうふく）（後世の軍服）といっても、鎧（よろい）の内側に着る服に過ぎなかった。秦の始皇帝の兵馬俑の大軍団は、いずれも古代の軍服を着た姿をしており、当時の軍服を知る手がかりとなるが、兵士の多くは鎧を装着しているため、戎服は鎧に隠れてほとんど見ることができないのが残念である。

銃や大砲が登場すると、甲冑はしだいに防護の役割を失い、やがて軍服が軍人にとっての唯一の服装となっていった。初期の軍服は、戦闘に適応する（当時は通信機器や望遠機器が開発されていなかった）ため、古代の戎服の特徴をそのまま継承しており、鮮やかな色彩を備え、将兵の身分に基づく軍服の違いが明瞭で、遠くからでも相手の地位を識別することができた。

武器の絶え間ない改良にともない、銃砲の射程距離はますます長くなっていった。そして、血の教訓（19世紀末、イギリス軍が南アフリカに侵攻しボーア人と戦った時、イギリス軍の赤い軍服が南アフリカの緑の草原や密林で非常に際立ったため、ボーア人の攻撃目標になりやすく、最終的にイギリス軍は大量の戦死者を出すこととなった）を経て、各国の軍隊は、環境に溶け込んだ色彩を軍服に用いるようになっていった。なかでも緑色が最も多く採用され、ブルーグレー、グレー、カーキ色がそれに続いたが、いずれも目立たない色調ばかりであった。また、将校が敵の主要な攻撃目標にならないよう、将兵の軍服には一定の規格が設けられたため、軍服も遠くから敵によって身分を判別されないスタイルとなった。

同時に軍隊では、軍内部の将兵がひと目で地位の違いを見分けることができ、部隊をいっそう迅速かつ効果的に展開させるため、「階級システム」が採用された。いわゆる階級システムとは、軍服や軍帽に付ける帽章、襟章、肩章、袖章、側章などによって、軍隊における将兵の階級を示す制度のことである。そのほか、特別なバッジやワッペンにより、軍人がどのような武勲をあげ、それがどの程度の表彰に値するかを表示することもある。要するに階級システムとは、徽章によって将兵それぞれの基本的な状況を明示するものための制度といえよう。もちろん、軍隊のなかには階級を示す徽章などは用いず、将校は兵士よりもポケットの数が多いといったような、単に軍服のデザインの違いによって階級を識別することもあった。ただし、そうした識別方法は、ほとんどが軍の創設期か特殊な時期に見られたに過ぎない。

＝官位を頭上に戴く＝

清朝末期、北京市内の繁華街において、鮮やかな袍服を着て頭上を誇らしげに飾る、一人の若い紳士が現れた。そして、とりわけ人々の注目を集めたものは、朱緯〔冠を飾る赤い絹糸〕の冬冠の上から垂れた一本の花翎〔官吏が冠帽につける孔雀の羽〕であった。当時の清朝は、建国からすでに200年以上が経過しており、頭上に花翎を戴くことは誰もがとっくに知っていたはずなのに、なぜこの花翎だけが多くの人々の関心をひきつけたのであろうか。まず第一に、この人物が戴く花翎は、双眼や三眼といった貴重な孔雀の羽ではなく、無眼の花翎であるにもかかわらず、非常に華麗で生き生きとした趣が際立っていたことが挙げられよう。

目を凝らしてよく見ると、この花翎は本物の孔雀の羽根ではなく、竹ひごや鉄線で芯を作り、その表面に緑色の絹糸を巻き付けたものであることがわかる。さらに、花翎の形状を剪定して整えているため、明らかに孔雀の尾羽で作られた花翎よりも美しく、潑剌として見えるのである。清朝末期の朝廷は、財源確保のため、富裕層の子弟が銀を献納する見返りとして、彼らがオーダーメイドの装飾品を身につけて自慢することを許可したが、黄金を用いることは決して許可しなかった。

頭上に戴く花翎は、清朝が官吏の階級や功績を明示するために作り出したもので、北京を都に定めたのちに施行された。清朝では、帽頂に装飾を施した冠帽を戴いたが、それは元朝の朱緯笠に由来する。ただし、元朝の朱緯笠が帽頂の銅製円珠を朱緯で包むだけのものであったのに対し、清朝では帽頂の円珠が官吏の階級を区別する特別な表示となり、それは頂子と呼ばれた。頂子は上下の二つの部分からなり、下部は文様が施された台座で、一般に銅を鋳造して作られ、表面には鍍金が施されていた。それに対して、皇帝をはじめとする皇族や貴顕の者たちは、純金製の台座を用いた。そして、台座の上に嵌め込まれたものが頂子で、頂子には多面体の形状に削られた宝石のようなも

のや、円珠で作られたものなどがあり、階級に応じて各種の貴重な材料で作られた。例えば、一品と二品の身分の者は紅宝石と紅珊瑚を用い、三品と四品の者は藍宝石と青金石を用い、五品と六品の者は水晶と硨磲〔美しい貝を磨いたもの〕を用いた。七品以下の頂子は台座と一体として作られ、九品までに入らない官吏はいずれも銀製であった。さらに進士、状元、挙人など科挙に及第した者は、台座に珠などの装飾をはめ込むのではなく、三枝九葉や金雀などといった特殊な形象の飾りを施した。

花翎は、玉、琺瑯、陶磁などで作られたシガレットホルダーのような翎管に挿し、翎管の端にある円形フックによって、頂子の台座に引っ掛けて後頭部に垂らした。孔雀の羽根の端部には、みな丸い眼があるので、花翎は単眼が多くを占める。しかし、とりわけ身分の高い貴顕や、特別大きな功績のあった大臣は、他の者と区別するため、朝廷は双眼、三眼、四眼の花翎を創制し、三眼以上の花翎を得るには皇帝の特別な恩賞が必要であったことから、最大級の栄誉とされた。

『大清会典』によると、武将、とりわけ首都以外を任地とする武官は花翎を戴くことが許されず、親王、郡王、貝勒も、兵を率いる時と皇帝に従って外出する時に花翎をつけることができただけで、平素は花翎を戴くことが許されなかった。そうした禁令は、やがて軍を統率する親王、郡王、貝勒が多くなると、しだいに緩やかになっていった。伝承によれば、康熙年間、施琅は台湾平定に極めて大きな功績があったことから、康熙帝は彼に侯爵の位を下賜しようとしたが、施琅は爵位を辞退してでも花翎を賜ることを求めた。そこで皇帝は特別に花翎を下賜し、それにより武官も花翎を戴くことができるようになったとされる。

＝清軍における近代化のスタート＝

1895年、日清戦争で敗北を喫した清朝政府は、西洋の練兵方法に基づいて新型の軍隊を編成することを決意した。同年の冬、朝廷は勅命により広西按察使の胡燏棻<small>（こいつふん）</small>を練兵大臣に任命し、天津において新兵を募集して、歩兵3000人、砲兵1000人、騎兵250人、工兵500人の総勢4750人からなる新軍を組織させ、この新たな軍を「定武軍<small>（ていぶ）</small>」と命名した。

翌年、袁世凱<small>（えんせいがい）</small>が練兵大臣を引き継ぐと、新軍の規模は4750人から7000人へと徐々に拡大していき、輜重兵<small>（しちょう）</small>〔軍需品の輸送や補給を任務とする〕や衛生兵〔医療関係に従事〕などの兵科も新たに加わった。そして、ドイツから教官を大量に雇用するとともに、ドイツ、イギリス、日本、イタリアなどの国々から最新の銃や大砲を輸入し、新軍の装備とした。ドイツから来た教官は、ドイツ式の練兵方法を全面的に導入した。これらにはドイツ軍の階級制度や軍服も含まれていた。こうして拡充した定武軍は「新建陸軍<small>（しんけん）</small>」と改称され、あわせて陸軍の軍服や階級を識別するための徽章<small>（きしょう）</small>がデザインされた。そして1905年10月、朝廷が「新軍官制」案を採択したことにより、新建陸軍の階級制度と軍服が正式に使用されることとなった。

新建陸軍では、将校は上中下の3等級に分かれ、さらに各等級には3つの階級があり、全部で3等9級からなっていた。すなわち、上等級は都統<small>（ととう）</small>と称し、正都統が一級、副都統が二級、協都統が三級であった。中等級は参領<small>（さんりょう）</small>と称し、正、副、協の3階級に分かれた。下等級は軍校<small>（ぐんこう）</small>と称し、やはり正、副、協の3階級に分かれていた。また下士官は上士、中士、下士に分かれ、兵士は正兵、一等兵、二等兵に分かれた。

将校の軍服は、礼服と常服（すなわち戦線で着用する服）の2種類に分かれ、それに対して下士官と兵士の軍服は、常服の一種類のみであった。軍服における等級の表示は、帽章、襟章、肩章、袖章、側章によって行われ、帽章、襟章、肩章は、団龍文<small>（だんりゅう）</small>にさまざまな色彩を配した円珠と縞文<small>（しま）</small>

によって構成され、袖章と側章は金、赤、黒の縞文からなっていた。

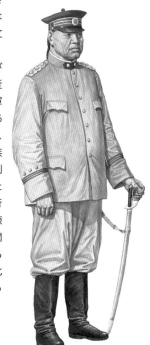

これは、清朝が最初に採用した近代的な西洋式の軍服と階級制度である。当時の将兵は、依然として満州族の伝統的な弁髪制<small>（べんぱつ）</small>度を維持していたが、そのほかの行動規範や戦闘訓練の種々の方法に関しては、いずれも基本的には西洋化されたものであった。

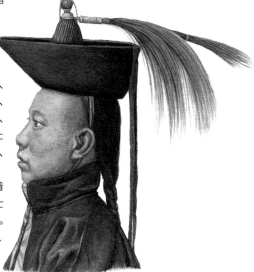

中華民国時代（1912～1949年）

清朝は、日清戦争と太平天国の乱を経て、国力は衰退の一途をたどり、もはや風前の灯であった。1911年、辛亥革命が勃発し、1912年元旦に中華民国が成立すると、同年2月、皇帝は退位し、ついに清朝は滅亡した。これをもって、2000年以上続いた皇帝制度も終焉を迎えたのであった。

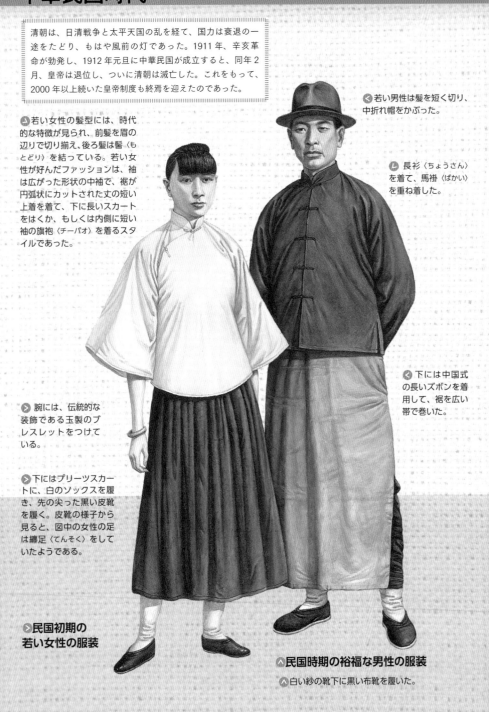

◁ 若い男性は髪を短く切り、中折れ帽をかぶった。

◁ 若い女性の髪型には、時代的な特徴が見られ、前髪を眉の辺りで切り揃え、後ろ髪は髻〈もとどり〉を結っている。若い女性が好んだファッションは、袖は広がった形状の中袖で、裾が円弧状にカットされた丈の短い上着を着て、下に長いスカートをはくか、もしくは内側に短い袖の旗袍〈チーパオ〉を着るスタイルであった。

◁ 長衫〈ちょうさん〉を着て、馬褂〈ばかい〉を重ね着した。

▷ 腕には、伝統的な装飾である玉製のブレスレットをつけている。

◁ 下には中国式の長いズボンを着用して、裾を広い帯で巻いた。

▷ 下にはプリーツスカートに、白いソックスを履き、先の尖った黒い皮靴を履く。皮靴の様子から見ると、図中の女性の足は纏足〈てんそく〉をしていたようである。

▷ 民国初期の若い女性の服装

△ 民国時期の裕福な男性の服装
△ 白い紗の靴下に黒い布靴を履いた。

◀ 洋装：西洋の影響により、中華民国の建国当初、上流階級の人々は、多くが洋服を着用し、革靴を履いた。この図は、洋装のコートを着てシルクハットをかぶる政府高官で、民国時期の古い写真に基づく。

🔽 中山服〈ちゅうざんふく〉：中華民国の建国の父である孫文〔字〈あざな〉は中山〕は、自ら中山服を作った。この図は、孫文が初めて7つボタンの中山服を着た時の記念写真に基づく。中山服は、誕生するや否や、国民政府の官僚の制服となり、その後の国民党や中国人民解放軍の軍服をはじめ、中華人民共和国成立後の人民政府の制服に至るまで、すべて中山服の形式であった。中山服にも唯一の変更点があり、それは当初の7つボタンが5つボタンになったことである。

🔼 旗装〈きそう〉：かつての清朝・満州族の貴族は、民国になっても伝統的な満州族の装いであったが、以前に比べると、ずいぶんシンプルなものになった。

◀ 長衫〈ちょうさん〉と瓜皮帽〈かひぼう〉：庶民の男性は、依然として瓜皮帽、長衫、三畳褲〈さんじょうこ〉を着用して裾を縛った。足には甲部分に2本線の入った靴を履いており、それらの服装は清末のスタイルであった。

🔼 高い襟：民国時期の女性のファッションも、西洋式と中国式の2種類に分かれた。欧州流行のニューモードを好んで着用した女性も少数ながらいたが、多くの女性は旗袍を着用した。漢民族の女性は、旗袍を改良して、一世を風靡した高い襟の旗袍を作り上げた。

▶ 長衫：若い学生たちは、髪を中央から分け、長衫を着るのを好んだ。この図は、当時の人々が思い描いた有志の青年の姿である。

中華民国になると、伝統的な装飾品は日増しに減少し、全国民が簡素を尊び、男女とも腕時計以外は身につけなくなっていった。改革開放後、女性は西洋風のネックレスや指輪などの装飾品を身につけ、玉製のブレスレットが唯一の伝統的な装飾品となった。中華民国から現在に至るまで、時代によってもっとも特徴的な変化を示したのは髪型であった。

男性の髪型：中華民国が建国されると、ただちに弁髪廃止令が下され、各階層の男性は弁髪を切り落とした。その後、男性の髪型は中央分け、オールバック、横分け、スキンヘッド、丸刈りなどが流行し始めた。髪型に合わせて、髭の形も多種多様であった。なかでもスキンヘッドに八の字の髭や、丸刈りの頭に短い髭が、軍人のあいだで人気があった。

女性の髪型：中華民国の初期、満州族の女性の多くは、(1) 両把頭〈りょうはとう〉、(2) 観音高髻〈かんのんこうけい〉、(3) 三環髻〈さんかんけい〉など、依然として満州族の髪型をしていた。それに対して、大部分の漢民族の女性は、後頭部に盤髻〈ばんけい〉を結っており、そうした髪型は中華人民共和国建国以降の1950年代まで続いた。

女性の髪型：中華民国の中期から後期にかけて、女性の多くは、ショートカットにしたり、2本の三つ編みや1本の三つ編みを結ったりした。また、上流階級の女性のあいだでは、髪を短くしてパーマをかけることが流行した。

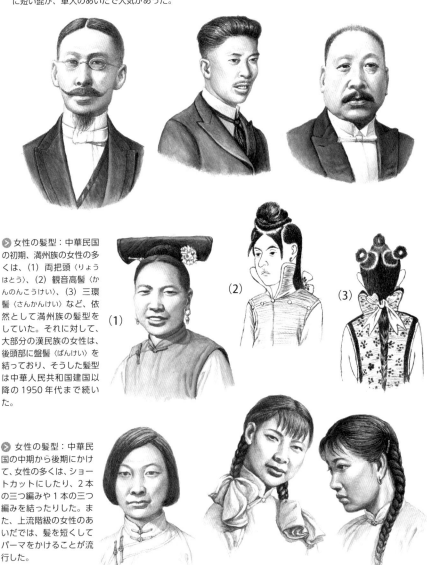

(1) (2) (3)

（1912～1949年）中華民国時代

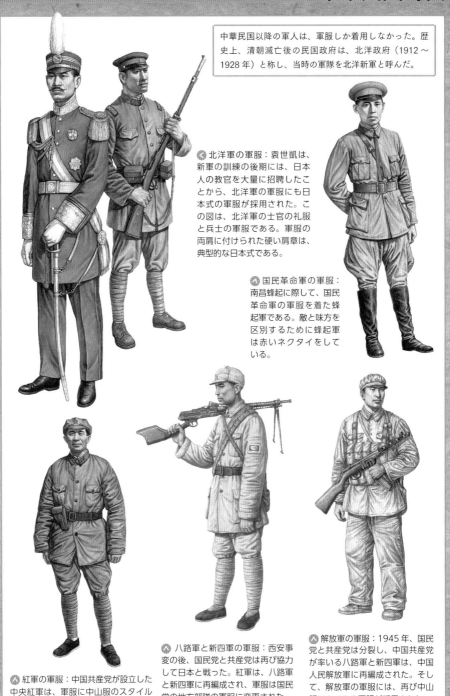

中華民国以降の軍人は、軍服しか着用しなかった。歴史上、清朝滅亡後の民国政府は、北洋政府（1912～1928年）と称し、当時の軍隊を北洋新軍と呼んだ。

北洋軍の軍服：袁世凱は、新軍の訓練の後期には、日本人の教官を大量に招聘したことから、北洋軍の軍服にも日本式の軍服が採用された。この図は、北洋軍の士官の礼服と兵士の軍服である。軍服の両肩に付けられた硬い肩章は、典型的な日本式である。

国民革命軍の軍服：南昌蜂起に際して、国民革命軍の軍服を着た蜂起軍である。敵と味方を区別するために蜂起軍は赤いネクタイをしている。

八路軍と新四軍の軍服：西安事変の後、国民党と共産党は再び協力して日本と戦った。紅軍は、八路軍と新四軍に再編成され、軍服は国民党の地方部隊の軍服に変更された。

解放軍の軍服：1945年、国民党と共産党は分裂し、中国共産党が率いる八路軍と新四軍は、中国人民解放軍に再編成された。そして、解放軍の軍服には、再び中山服スタイルの軍服が採用された。

紅軍の軍服：中国共産党が設立した中央紅軍は、軍服に中山服のスタイルを取り入れ、軍帽は八角帽であった。

中華人民共和国時代 （1949年～現在）

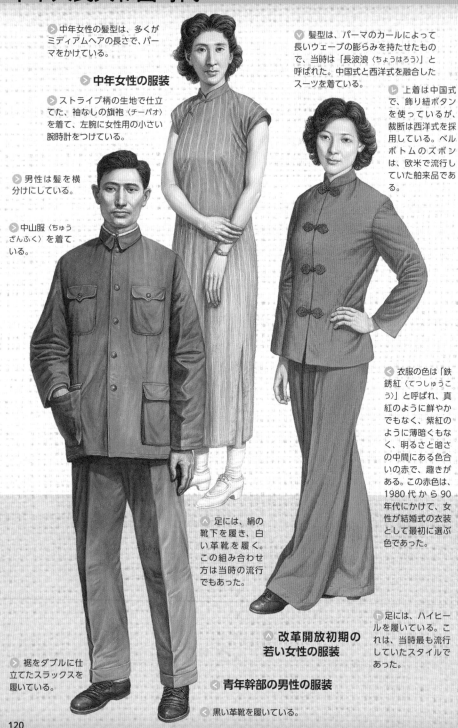

▷ 中年女性の髪型は、多くが
ミディアムヘアの長さで、パー
マをかけている。

▷ 中年女性の服装

▷ ストライプ柄の生地で仕立
てた、袖なしの旗袍〈チーパオ〉
を着て、左腕に女性用の小さい
腕時計をつけている。

▷ 男性は髪を横
分けにしている。

▷ 中山服〈ちゅう
ざんふく〉を着て
いる。

▽ 髪型は、パーマのカールによって
長いウェーブの膨らみを持たせたもの
で、当時は「長波浪〈ちょうはろう〉」と
呼ばれた。中国式と西洋式を融合した
スーツを着ている。

▷ 上着は中国式
で、飾り紐ボタン
を使っているが、
裁断は西洋式を採
用している。ベル
ボトムのズボン
は、欧米で流行し
ていた舶来品であ
る。

◁ 衣服の色は「鉄
銹紅〈てつしゅうこ
う〉」と呼ばれ、真
紅のように鮮やか
でもなく、紫紅の
ように薄暗くもな
く、明るさと暗さ
の中間にある色合
いの赤で、趣きが
ある。この赤色は、
1980代から90
年代にかけて、女
性が結婚式の衣装
として最初に選ぶ
色であった。

△ 足には、絹の
靴下を履き、白
い革靴を履く。
この組み合わせ
方は当時の流行
でもあった。

▷ 足には、ハイヒー
ルを履いている。こ
れは、当時最も流行
していたスタイルで
あった。

△ 改革開放初期の
若い女性の服装

◁ 青年幹部の男性の服装

▷ 裾をダブルに仕
立てたスラックスを
履いている。

◁ 黒い革靴を履いている。

短いブラウスとスカート：中華人民共和国の初期、若い女性は短いブラウスにスカートをはき、お下げを結うスタイルを好んだ。

ワンピース：1960年代から70年代にかけて、ワンピースが流行した。

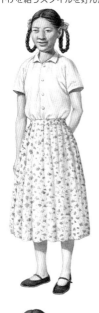

男性の中国式服装：中華人民共和国が成立してから長い間、政府の指導者から一般庶民に至るまで、男性の服装は基本的に中山服であった。それに対して、農村の男性のあいだでは、丈の長い馬褂〈ばかい〉のような中国式の衣服が流行した。

ベルボトムのズボン：1980年代はじめ、ベルボトムのズボンは若い女性だけでなく、若い男性にも人気があった。

女性の洋装：改革開放の後、女性の服装は急速に大きく変化し、中国と西洋のスタイルを融合させた服装が出現した。例えば、ポリエステル系の化学繊維でできた洋服などである。それらは、全体的なスタイルは西洋風であるが、裁断や裁縫に中国式が取り入れられている。この服に当時流行のベルボトムのズボンを合わせることで、一段と上品な正装となった。

旗袍：中華人民共和国の建国当初、中高年の女性は、依然として旗袍に長ズボンをはいていた。しかし、1950年代の後半から、若い女性と同じように方領〔スクウェアネック〕のブラウスに長ズボンをはき、春夏の時期には長いスカートを着用するようになった。

唐装：洋装はしだいに男性の正装の主流となっていったが、男性のなかには、唐装と呼ばれた中国式の服装を、あえて重要な場面に着用することに熱心な者も存在した。

女性の髪型：1960年代以降、中国ではパーマをかける女性は基本的にいなくなり、若い女性は髪を三つ編みにし、年配の女性には短い髪が多かった。しかし1976年〔文化大革命の終結〕以降になると、流行に敏感な南方の女性たちのあいだで、新しいパーマヘアが流行しはじめ、さらに改革開放後は、パーマのヘアスタイルもいっそう多様化していった。

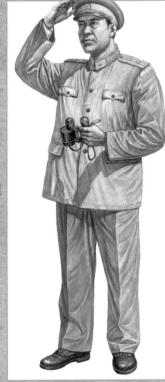
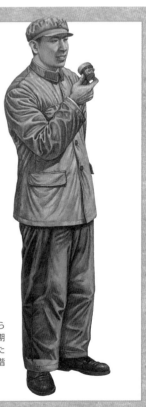

軍における階級制度：紅軍から中国人民解放軍に至るまで、1955年以前は軍隊に階級制度はなく、軍服のポケットによって、士官と兵士とを区別していた。すなわち、士官の軍服にはポケットが4つあり、それに対して兵士は、上側に2つあるだけだった。1955年、中国解放軍は、ソ連の軍隊のスタイルを参考にして、初めて階級制度を実施した。この図は、55式軍官服であるが、やはり中山服のスタイルであった。

解放軍の軍服：1966年から1976年のあいだ〔文化大革命の期間〕、軍隊の階級制度は撤廃されたが、1976年以降は、また新たな階級制度が復活した。

＝中山服の由来＝

1924年11月19日、上海に寓居していた孫文（字は中山）は、袁世凱の北洋政府の招きにより、北京に赴き国政について協議することとなり、出発前に莫利愛路29号（現在の香山路7号孫文故居）の住宅の前で、厳かに記念撮影を行った。間も無くして、この時の写真が大きな注目を集めることとなったが、当時の人々が関心を寄せたのは、まさに写真に写った孫文の上衣であった。その上着は、ライトグレーの薄手のウール素材を使用し、折り返しのスタンドカラーで、上下に4つのポケットを施すデザインであった。そして、すべてのポケットにはフラップ〔ふた〕が付き、上の2つのフラップは下縁が湾曲して2つの弓形を呈し、その両端は下に垂れ、中央の小三角形の先端は両端よりも上に位置していた。それに対して下の2つのフラップは、下縁がまっすぐに作られていた。そして前立てには、7つのボタンが施されていた。孫文が、このような服装をして公の場に正式に姿を現したのは、これが最初であり、この衣服がすなわち中山服の原型なのである。

中山服は、孫文が早くから提唱し、普及に努めた服装であった。辛亥革命ののち、中国の政界、実業界、民間が儀式典礼で着用する正式な礼服は、背広ではなく、中国伝統の長袍と馬褂の着装であった。民間の伝承によれば、孫文は「礼、義、廉、恥」の意に基づき、衣服の前面の上下に4つのポケットを施すこととし、上の2つのポケットはフラップの下縁の形を、筆架〔筆置き〕を逆さまにしたイメージにすることで、文治国家の意味を仮託したとされる。また袖口は、西洋の背広を参考にしたが、ボタンを3つにして「三民主義」の原則を暗示させたといわれる。さらに襟元についても、詰襟式にすることにより、厳格な統治国家の理念を表した。そうした政治的な意味を組み合わせて、孫文はまったく新しい男性用の上着をデザインし、当時著名なテーラーであった黄龍生に仕立てを依頼したのであった。黄龍生は、広東省台山出身のベトナム華僑で、幼い頃にベトナムのハノイに渡って裁縫の技術を学び、仕立ての腕前が格段に優れていたことから有名なテーラーとなった。のちに興中会に参加し、同盟支部の中堅となり、一時期、孫文の強力な片腕として活躍したこともあった。1923年、孫文が広州の広東大元帥府を改築したとき、黄龍生は経理局の局長、続いて中央銀行の副総裁を歴任し、1929年まで国民党政府の広東中央銀行総裁を務めた。

中山服が出来上がると、中華民国政府はこれを正式な礼服として通達し、憲法制定に際しても、一定の職階の文官は就任宣誓時には一律に中山服を着用するよう規定した。その後、民国政府の官僚の服装、あるいは国民党軍の軍服のみならず、中国共産党の中央紅軍、および国共第二次合作時に紅軍を再編成した八路軍や新四軍の軍服においても、中山服のスタイルを採用しないものはなかった。

今日的な視点でいえば、中山服は単なる時代の特徴を備える服装ではなく、中国の伝統文化の独特な展開を示す重要な服装なのである。

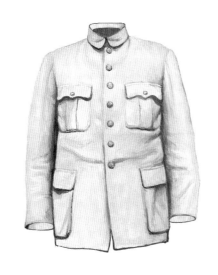

＝長衫と旗袍のルーツ＝

　長い歴史を有する国々には、インドのサリー、日本の和服、ベトナムのアオザイ、イギリスのキルトなどのような、象徴的な伝統衣装が存在する。中国では、漢民族の伝統的な服装は、清王朝が300年近く統治したのち、しだいに忘れ去られていった。民国時期、中山服が国民服に定められたことがあったが、当時のあらゆる階層の人々の潜在意識の中では、もっとも広く着用された長衫と旗袍にいっそう共感を抱いていた。とりわけ旗袍は、東洋の女性のイメージを高める上で極めて重要な役割を果たしたことから、近現代の欧米諸国では、いずれも長衫と旗袍を中国の伝統的な服飾の代表と見なすまでになった。

　しかしながら旗袍は、その「旗」という字から、何よりも「旗人」の袍を連想させる衣服である。そして旗人とは、清朝満州族の「八旗の人々」の略称であるため、漢民族の長い歴史を代表することができないような満州族の旗袍を、中国の伝統的な服飾とするには抵抗を感じる人もいるであろう。だが長衫と旗袍は、その服飾形式について調べていくと、決して満州族によって創製された服装と見なすことはできず、実際には周、春秋戦国、秦、漢の深衣や、そこから派生した唐、宋、明の袍服を引き継いだ衣服であることがわかる。

　上衣と下裳をつなげて一体化した深衣は、後世の衫や袍服の原型である。満州族は、中国にいる数多くの少数民族の一つとして、その衣服は最初に漢民族の伝統的な服飾の影響を受け、続いて民族性や地域性に基づく服飾の好みを加えていったと考えられる。長衫を例に挙げれば、清朝末期から民国初期にかけて一世を風靡したこの紳士服は、隋代や唐代に流行した缺胯袍〔横にスリットの入った袍〕とほとんど同じものである。だた異なる点といえば、隋や唐の缺胯袍には、スリットが片側にしかないものもあったことぐらいで、唐末から五代以降になれば、両側にスリットを入れる形式が基本的にトレンドとなっていく。

　五代から宋、元、明の時期にかけて、缺胯袍の

襟には、新たに深衣の交領〔胸前で重ね合わせる襟〕を用いたものも現れたが、やがて缺胯袍が長衫に変わると、長衫の襟はもともとの缺胯袍の襟であった円領〔丸首〕に回帰していき、さらに円領に立領〔スタンドカラー〕を取り付けるといった大きな変化が生じた。しかし立領は、決して満州族のオリジナルな襟の形式ではない。満州族の男性が着用した伝統的な衣服では、平民から皇帝に至るまで、襟に立領を縫い付けることはなく、わずかに秋や冬の時期に、着脱できる立領で首をおおって寒さをしのいだに過ぎない。そして、そうした習慣は、数千年にわたって受け継がれてきた漢民族の服飾の伝統なのである。

　旗袍は、長衫に比べると、伝統的な服飾の要素をより多く継承している。満州族の女性の服装は、清代では旗装と呼ばれたが、旗装の初期のスタイルはいずれも大袖でゆったりとした形状に作られ、スリットがなく上から下まで筒形になっており、女性の身体的な特徴を完全に覆い隠すものであった。やがて清朝末期になると、庶民や社会の下層に属する女性は、第一に節約のために、第二に労働に便利なために、しだいに衣服の幅を狭くし、いっそう身体にフィットさせるスタイルを好むようになっていった。しかし、身体に密着したタイトな服装は、人の動きに支障をきたしやすく、とても不便なことから、長衫を参考にして男性服のスリットを女性服に応用することとなった。すると驚くべき効果を生み出し、旗袍は瞬く間に東洋の女性の関心をさらっていったのである。

　中国の服飾史を振り返って見れば、スリットの入った衣服は、清末になって初めて登場したものではないことがわかる。例えば、隋代の武将は馬に乗って戦いやすいように、袍服の裾にスリットを入れることで缺胯袍を生み出し、それが一気に流行の服装となっていった。そして、唐代の女性たちは、缺胯袍を着用して男装ファッションを誇示しないものはいなかった。しかし五代から宋代にかけて、儒教を尊ぶ気風が強まると、そうした

男装ファッションもしだいに受け入れられなくなり、わずかにスリットだけが女性の衣服に用いられるに過ぎなくなっていった。この時期とその後の明、清時代を含めた数百年間にわたって、深いスリットのある褙子〔前開きの長衣〕が女性たちのあいだで大いに流行した。各時代の褙子を見ると、部分的なデザインには微妙な違いがあるものの、全体的にはほとんど何の変化も認められない。

　旗袍の深いスリットは、宋代の女性が着用した褙子を継承したデザインであり、とりわけ民国初期に流行した袖なしの旗袍は、唐代の半臂〔半袖か袖なしの上衣〕にまで遡ることができる。そのため、服飾史の展開から見るならば、長衫と旗袍を中国の伝統的な服飾と見なすことは、まったく理にかなっているといえよう。旗袍の登場から1世紀以上が過ぎ、もはや旗袍の名は人々の心に深く根付いていることから、その名称を変更することは難しく、また無益なことである。しかも清朝は、270年以上にわたって統一国家として君臨した、中国の長い歴史の中でも重要な王朝であり、そこで生まれた長衫と旗袍は、多元的な要素が融合した中国の服飾の特徴を示す例証として、もっとも相応しい服装なのである。

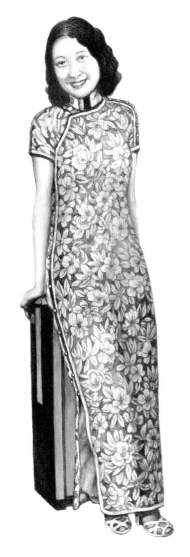

親愛なる読者の皆さん

こんにちは

　上海戯劇学院において、40年以上にわたって芸術教育に携わってきたなかで、私は中国の服飾に関する体系的で、包括的で、直感的な書籍を執筆したいと、つねづね思っていました。なぜかといえば、大学での授業や研究を通して、私たちが毎日身につける衣服は、ただ単に外見的な美しさを追求した生活用品ではなく、実際には中国の文化、歴史、科学技術、芸術、風俗、信仰など、さまざまな側面を表すものであることに深く気づいたからです。服飾からは、科学技術の発展、政治の矛盾、庶民の知恵、民族の融合などを知ることができます。そしてそれらは、いずれも私たちが幼い頃より感じ取り、理解するに相応しい、価値のあるものと思います。

　今回の執筆には、3年近くの時間を費やしましたが、それは衣服、帽子、靴、アクセサリー、化粧、軍服など、皆さんに伝えたかった素晴らしいものがたくさんあったからにほかなりません。本書では、1万年にも達する服飾の歴史を、400点近くの図画によって解説しています。そして、掲載の図画はすべて文物を100%忠実に復元したものにするため、私は大量の考古学の報告書や、以前に調査した時のフィールドノートを精査しました。また、写真では影になった部分の文様がはっきりと見えないことから、私はしばしば博物館に足を運び、展示品の前で何時間もしゃがみ込み、精力的に模写を繰り返しました。長時間にわたって模写に没頭するこの「奇妙な老人」を見かねて、博物館のスタッフが小さな椅子を特別に貸してくれたこともありました。1冊の本のために、私がこれほどまでに力を注いだ理由はただ一つです。それは、中国のさまざまな時代の服飾の美しさを可能な限り再現することにより、多くの人々に、豊かで奥深く、長い歴史を誇る中国の文化を感じ取って欲しかったからなのです。

　私が捧げた一切の努力は、今、皆さんにこの書籍を上梓できたことで、決して無駄ではなかったと感じています。しかし中国の服飾史の分野には、まだまだ探求に値する未解決の問題点がたくさん残されていることも事実です。皆さんがこの本を一読し、もし何か気になる文様を見つけたり、あるいは興味をひくエピソードに出会ったりすれば、それだけで十分です。本書は、生涯を通して何度も繰り返し読むに値するものだからです。私のこの拙著が、一人でも多くの人たちにとって、服飾史の扉を開くきっかけになることを願ってやみません。

<div align="right">

上海にて

劉 永華

2020年9月

</div>

博物館等リスト

（本書に掲載した文物資料の所蔵先を順不同で記載）

中国国家博物館	徐州博物館	南陽市博物館	茂陵博物館
故宮博物院	徐州聖旨博物館	許昌博物館	甘粛省博物館
首都博物館	淮安市博物館	開封市博物館	蘭州市博物館
周口店北京人遺址博物館	鎮江博物館	虢国博物館	天水市博物館
定陵博物館	蘇州シルク博物館	湖北省博物館	霊台県博物館
中国婦女児童博物館	揚州博物館	武漢博物館	寧夏固原博物館
中国シルク博物館	漢広陵王墓博物館	荊州博物館	寧夏回族自治区博物館
北京服飾学院民族服飾博物館	安徽博物院	鍾祥市博物館	武威西夏博物館
天津博物館	寿県博物館	宜昌博物館	新疆ウイグル自治区博物館
河北博物院	朱然家族墓地博物館	随州博物館	ウルムチ市博物館
邯鄲市博物館	浙江省博物館	湖南省博物館	トルファン博物館
山西博物院	衢州博物館	永州市博物館	ハミ博物館
晋祠博物館	温州博物館	醴陵市博物館	アクス博物館
大同市博物館	瑞安市博物館	貴州省博物館	台北故宮博物院
長治市博物館	福建博物院	広東省博物館	ハーバード大学フォッグ美術
呂梁漢画像石博物館	福州市博物館	西漢南越王博物館	館（マサチューセッツ）
内モンゴル自治区博物院	福建閩越王城博物館	虎門海戦博物館	メトロポリタン美術館（ニュー
フフホト市博物館	アモイ市博物館	柳州博物館	ヨーク）
遼上京博物館	晋江博物館	四川博物院	ミネアポリス美術館（ミネソ
赤峰博物館	江西省博物館	三星堆博物館	タ）
通遼市博物館	南昌市博物館	成都永陵博物館	ロサンゼルス・カウンティ美
ウランチャブ市博物館	新余市博物館	貴州省博物館	術館（カリフォルニア）
遼寧省博物館	徳安県博物館	雲南省博物館	ボストン美術館（マサチュー
沈陽故宮博物院	山東博物館	李家山青銅器博物館	セッツ）
旅順博物館	済南市博物館	チベット博物館	クリーブランド美術館（オハ
吉林省博物院	孔子博物館	陝西歴史博物館	イオ）
吉林市博物館	青州市博物館	西安博物院	大英博物館（ロンドン）
黒龍江省博物館	胶州市博物館	秦始皇帝陵博物館	ヴィクトリア＆アルバート
上海博物館	滕州市博物館	西安碑林博物館	博物館（ロンドン）
松江博物館	兗州市博物館	韓城市博物館	ギメ東洋美術館（パリ）
嘉定博物館	斉国故城遺址博物館	梁帯村芮国遺址博物館	正倉院（奈良）
上海市金山区博物館	河南博物院	咸陽博物館	エルミタージュ美術館（サン
南京博物院	鄭州博物館	乾陵博物館	クトペテルブルク）
南京雲錦博物館	洛陽博物館	昭陵博物館	モンゴル国立博物館（ウラン
			バートル）

上海図書館、河北省文物研究所、山西省考古研究所、甘粛省敦煌莫高窟、乾陵管理処、楊勤、蓬莱、何紅梅、于秋偉、鄭媛、楊旭、扈其水、@ 動脈影、@ 我是緑石、風入松撮影、イギリス ROSSI&ROSSI 画廊および George Ernest Morrison、楊興斌、江南、俄国慶、文化伝播、尹楠、草草、王立力、海峰_FOTOE　本書への図の提供やご支援を賜った。

=著者略歴=
劉 永華（りゅう・えいか）：1953 年上海生まれ。上海戯劇学院舞台美術系主任、教授。主に絵画と史論の教育に従事。
これまでに、国内外の重要な展覧会に作品を出品したほか、米国、ドイツ、日本、シンガポール、イタリアなどの財
団や美術館に作品が収蔵されている。著書に『中国歴代服飾集萃』『中国少数民族服飾』『中国民族髪飾』『中国古代
軍戎服飾』『民国軍服図志』『中国古代車輿馬具』などがあり、「中国図書賞」を数回受賞。また、中国の首都博物館、
香港歴史博物館、イタリアのトレヴィーゾ美術館からの依頼により、人物故事長巻図と人物復元図の制作を手がける。

=翻訳・監修者略歴=
古田 真一（ふるた・しんいち）：1954 年生まれ。帝塚山学院大学教授。1986 年から 1990 年まで北京大学に公費留学。
専門は中国絵画史。編著書に『中国の美術―見かた・考えかた』（昭和堂、2003）など、監修・翻訳に『中国出土壁
画全集』（全 11 巻、科学出版社東京、2012）、『中国美術全史』（全 4 巻、東京大学出版会、2019）などがある。

栗城 延江（くりき・のぶえ）：中国服飾研究家。1986 年から 1990 年まで北京大学にて中国哲学、考古学、美術史を専攻。
専門は中国服飾史。訳書に『中国五千年女性装飾史』（京都書院、1993）、『中国古代の服飾研究』（京都書院、1995）、『中
国服飾史図鑑』（全 4 巻、科学出版社東京、2018）などがある。

The General History of Clothing
Text and Illustration Copyright © Liu Yonghua
First Published in Chinese by Phoenix Juvenile and Children's Publishing Ltd, 2020

Japanese Copyright© Maar-sha Publishing Co., Ltd.
Through arrangement with LeMon Three Agency (Shanghai Moshan Liuyun Cultural and Art Co., Ltd)
and Japan UNI Agency, Inc.
All rights reserved.

イラストと史料で見る
中国の服飾史入門
古代から近現代まで

2023 年 4 月 20 日　　第 1 刷発行
2023 年 5 月 20 日　　第 2 刷発行

著　　　者	劉 永華	装丁：駒井 和彬（こまゐ図考室）
翻訳・監修	古田 真一・栗城 延江	https://koma-i-design.com/
発 行 者	田上 妙子	
印刷・製本	シナノ印刷株式会社	
発 行 所	株式会社マール社	
	〒113-0033	
	東京都文京区本郷 1-20-9	
	TEL 03-3812-5437	
	FAX 03-3814-8872	
	https://www.maar.com/	

ISBN978-4-8373-0599-6 Printed in Japan
©Maar-sha Publishing Co. Ltd., 2023
乱丁・落丁の場合はお取り替えいたします。